攝影　法比歐・佩特羅尼 Fabio Petroni

作者　安娜・瑪麗亞・波提切利 Anna Maria Botticelli

翻譯　賴孟宗

NATIONAL GEOGRAPHIC

蘭花

 大石文化 Boulder Media

an IDG company

目錄

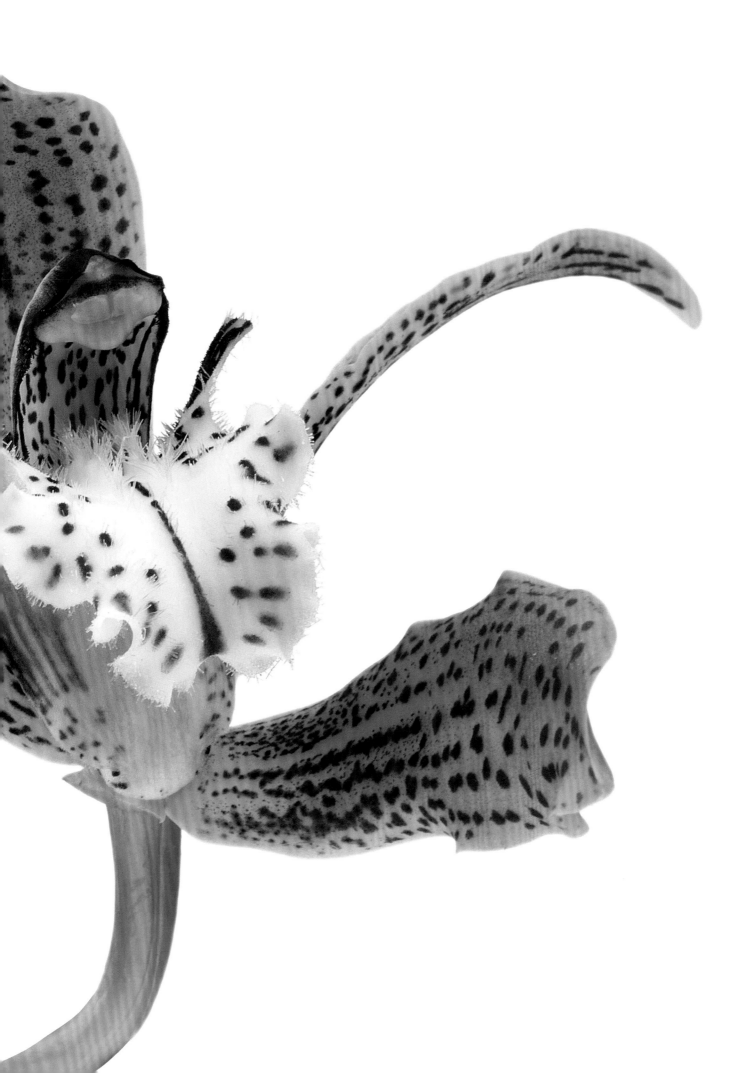

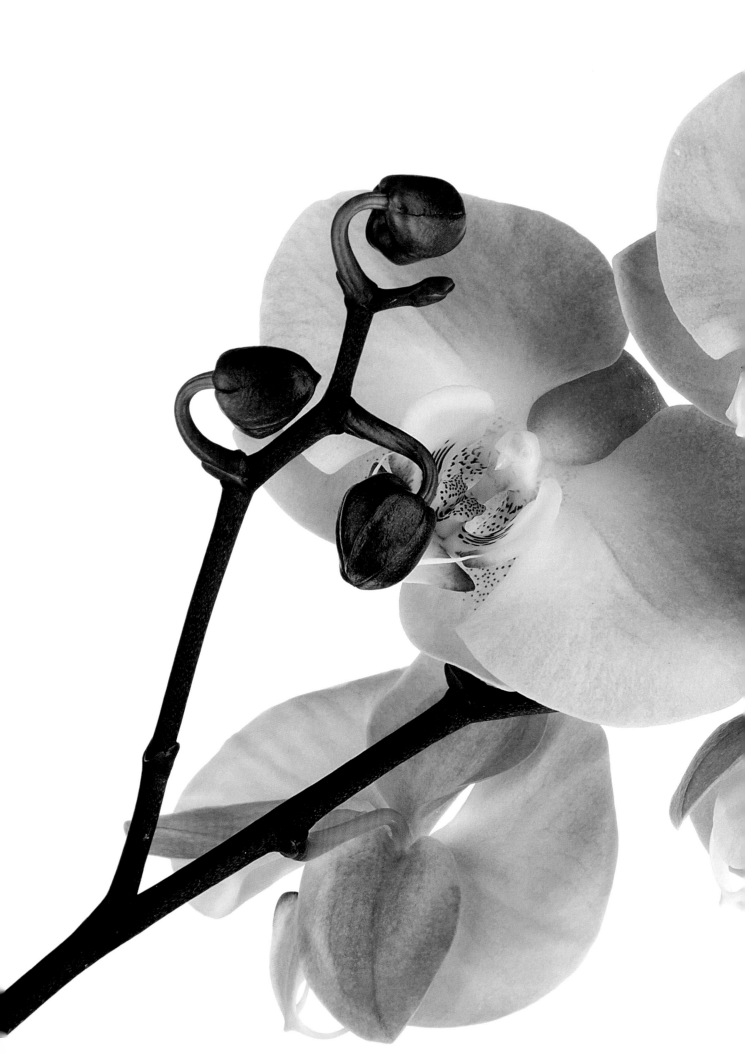

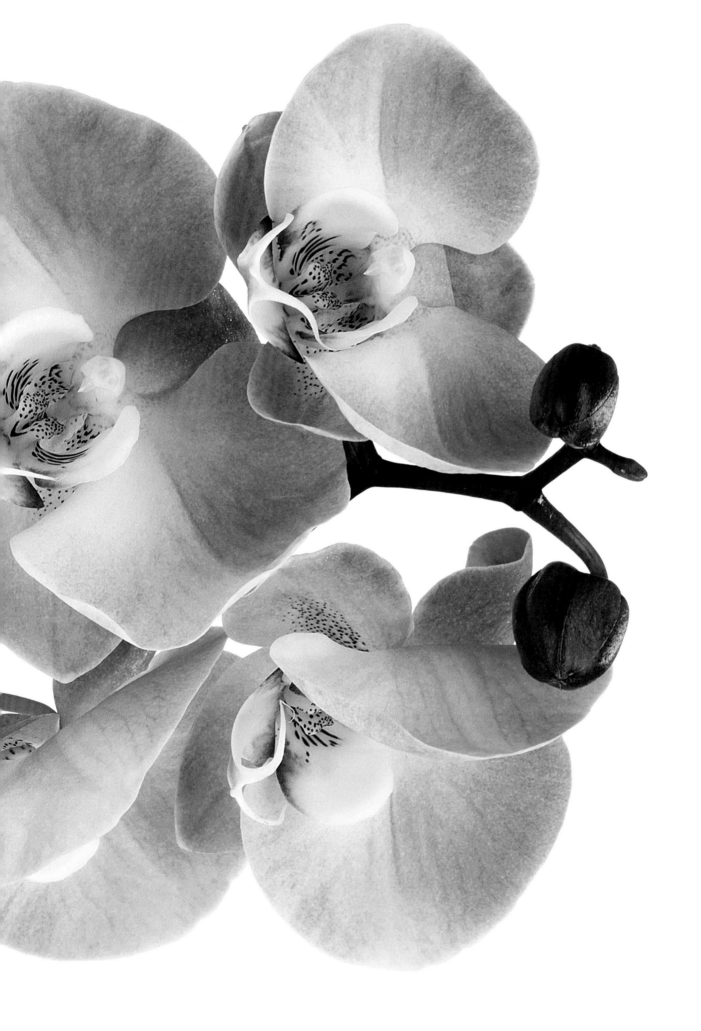

迷人、嬌媚、可愛、壯觀，有時帶點神祕──誰能抗拒得了蘭花的魅力？從赤道到北極圈、從熱帶海岸到雨林區的山坡，甚至冰川的邊緣，都是這些絕美花朵最愛的生長環境。在植物界當中，蘭花科的演化程度是最高的，有成千上萬種（分屬於2萬5000個目），如果把自然種和雜交種都算進去的話，就有超過10萬個品種。

多虧了植物學家和育種學家的精心努力，第一株富有異國風情的蘭花抵達歐洲之後，只過了兩世紀多一點，這些所謂的「新蘭花」就成了廣為人知、極受歡迎與愛戴的花種。事實上，今天的蘭花品種的花冠更引人注目，栽種也更容易。現在我們可以近距離觀賞這種植物的質樸之美，簡直就像夢一樣，因為就在不久之前，蘭花還很少見而稀有。有些蘭花的葉片厚實粗壯，但也有些就跟青草和牧草一樣纖細。在自然環境下，蘭花能用它奇妙的根系攀附在樹皮上，自由懸掛著（這是附生蘭的標準特性）；也可以從岩縫中長出（這一類屬於岩生蘭），或是藏身在覆蓋著地面的柔軟腐植質中（所謂的地生蘭）。每種蘭花都會根據自己的生理時鐘，在不同的時間綻放，各有不同的形狀和顏色，花朵有大有小，而且往往都像精工雕琢的珠寶一樣。

由於本書作者、社會大眾，和品種收藏家如路易吉‧卡里尼（Luigi Callini）等人對這種非凡花卉的無盡熱愛，才有這本書的問世。卡里尼是專營蘭花的園藝家與收藏家，他從蘭花這個龐大的科別之中，為本書逐一挑選出最重要的野生種和雜交種。

書中的照片由擅長拍攝天然景物的知名靜物攝影師法比歐‧佩特羅尼（Fabio Petroni）拍攝。不論對專家還是新手來說，這本書的每一朵蘭花都是一個獨特的主體。而且影像充滿了細節，讓讀者的目光不自覺在畫面上逗留，捨不得翻頁。當讀者仔細檢視某一種蘭花的歷史、細節、照片的同時，就等於捧起了一把充滿期待、興奮與好奇之情的醉人花束。本書的章節，是根據欣賞書中照片、閱讀啟迪人心的蘭花歷史時所產生的情緒來設計，分別是魅力、熱情、優雅、華貴。

魅力這一章，喚起了多數人看到蘭花時發自心底的驚喜和立即感受到的讚嘆。如果用

「各花入各眼」這句諺語來看，能進入最多觀賞者眼中的，肯定非蘭花莫屬。

　　熱情這一章所收錄的蘭花，能讓人燃起對蘭花的熱愛，激起擁有一株特別的蘭花，加以細心照顧，直到開出動人花朵的滿足感。這一章也述說一些故事，把過去偉大的研究者，與現代滿腔熱情的收藏家結合在一起。

　　優雅這一章，洋溢的是收到或是送給別人第一朵蘭花時的喜悅，這樣的情緒也凸顯了某些種類蘭花清新脫俗的特質。這些蘭花多數是白色、幾乎呈半透明，或者擁有天鵝絨般的質地，並展現出不可思議的色調。花朵輕輕柔柔地懸掛在彎彎的花梗上，就像五線譜上的音符，又像一位孤芳自賞的佳人，每一朵都有不同的姿態，而且可能週期性地發生改變。當然，外型和顏色的流行趨勢也會影響大家對蘭花的喜好。就像是時尚產業的年度國際時裝秀一樣，新品種的蘭花也會登上展示台，功不可沒的是那些創意十足、技術精良的育種專家，他們就是蘭花的造型師。

　　收錄在華貴這一章的蘭花，表現出蘭花的高超演化程度，正因如此，在蘭科這個大家庭中，每個品種都有獨一無二的個性和特點，有些外型奇特，有些花冠的排列方式耐人尋味，有些還能散發香氣（有的很吸引人，不過有的味道不太好聞），這些差別都很細微，然而精確地展露了蘭花身分。別忘了，這些特點都有存在的目的，例如吸引昆蟲授粉──而且不同品種會吸引不同的昆蟲──以確保下一代的存續。

　　這本書就統整在魅力、熱情、優雅、華貴這四個主題之下；儘管情緒感受因人而異，但如果這些都是大家可以輕易獲得的真實感受，就不難想見從 19 世紀初到今天，同樣這些情緒如何有辦法持續抓住大家的想像力，激起很多男男女女想要更了解蘭花的慾望。從歷史的角度看來，人類對蘭花的探索從達爾文開始，而蘭花大約在 1 億到 1 億 2000 萬年前的盤古大陸時期就已出現，因此相較之下，探索蘭花的歷史算是相當短暫。不過還是有很多重大的、充滿不解之謎的故事在這段時期發生，就像童話故事一樣。

　　本書的文字搭配照片，敘述了很多這方面的記載，全都跟某一種蘭花的發現或創造有

關，包括古老的和新的品種。有一群特殊的探險家稱為「植物採集收藏家」，隨時準備進入地球上最難以企及的廣袤熱帶和亞熱帶雨林探索，就為了看看能不能發現新種蘭花。委託他們的是第一代的植物學家（最早是英國人，後來還有法國人和比利時人），以及有財力負擔這種危險的遠征行動的富商巨賈，他們最大的興趣，就是蒐集那些從沒有人去過的地方採集回來的熱帶植物。由於這些大規模的人為活動，美洲、亞洲、非洲、大洋洲的地理特性在 19 世紀都經歷了巨大的轉變。

一種又一種的蘭花引進歐洲之後，終究引起了科學家的興趣，想要研究出最好的栽培以及讓蘭花開花的方法。蘭花原本只是王公貴族豪宅客廳裡的公主，後來變成居住在有大片窗戶的維多利亞式溫室中的女王。此外，隨著發現成果不斷累積，將這些珍貴的大自然贈禮編目、按照植物學的原則加以分類，就成了必要的工作；而在命名的時候，很多蘭花就跟當代的一些大人物脫不了關係。本書也提到了許多分類學家，這些人就是替植物分門別類的植物學家，現在他們已經可以用更精確的方式，分析蘭花的基因。結果呢？先前所建立的關係被推翻了，譜系學式微，新的植物學名稱開始大量命名出來。

19 世紀，英國博物學家查爾斯 • 達爾文（Charles Darwin）寫了一本用昆蟲為蘭花授粉的專書。然而，由於歐洲大陸缺少可以替蘭花授粉的昆蟲，加上初步嘗試人工授粉失敗，使得蘭花「在圈養環境中誕生」仍然困難重重，要到蘭花來到歐洲 100 年後，這個問題才有解決之道。20 世紀，法國和英國的植物學家和植物生理學家發現了催芽的方法，可以在無菌的環境中讓蘭花種子發芽，並用人工授精產生單一蒴果（也就是蘭花的果實），培育了上萬株蘭花。

新的故事開始了，有愈來愈多人開始關注新種蘭花的發現，一開始沒有把握，後來品味愈趨細緻，要求也愈來愈高。由於雜交技術的進步，在 1960 年代到 1980 年代中期，切花成為捧花、胸花、別在西裝外套扣眼中的花飾主角，也是身分地位的象徵。透過複製技術生產即將流行起來的蘭花，一直是很熱門的做法；所謂複製，就是利用無性生殖製造

出千萬株跟母株完全一樣的花。不過從 1980 年代末期開始，蘭花切花就被盆花取代了。

多虧孜孜矻矻的科學研究，現在的路終於平坦了，擁有蘭花不再是只有少數人享受得到的樂趣，而是愈來愈平民化的嗜好。

1：細瓣蘭（Masdevallia constricta） 2-3：肋柄蘭（Pleurothallis dilemma） 4-5：台大珍珠蝴蝶蘭（Phalaenopsis Taida Pearl） 6-7：西藏虎頭蘭（Cymbidium tracyanum） 8-9：希羅粉紅蝴蝶蘭（Phalaenopsis Hilo Pink）

魅力

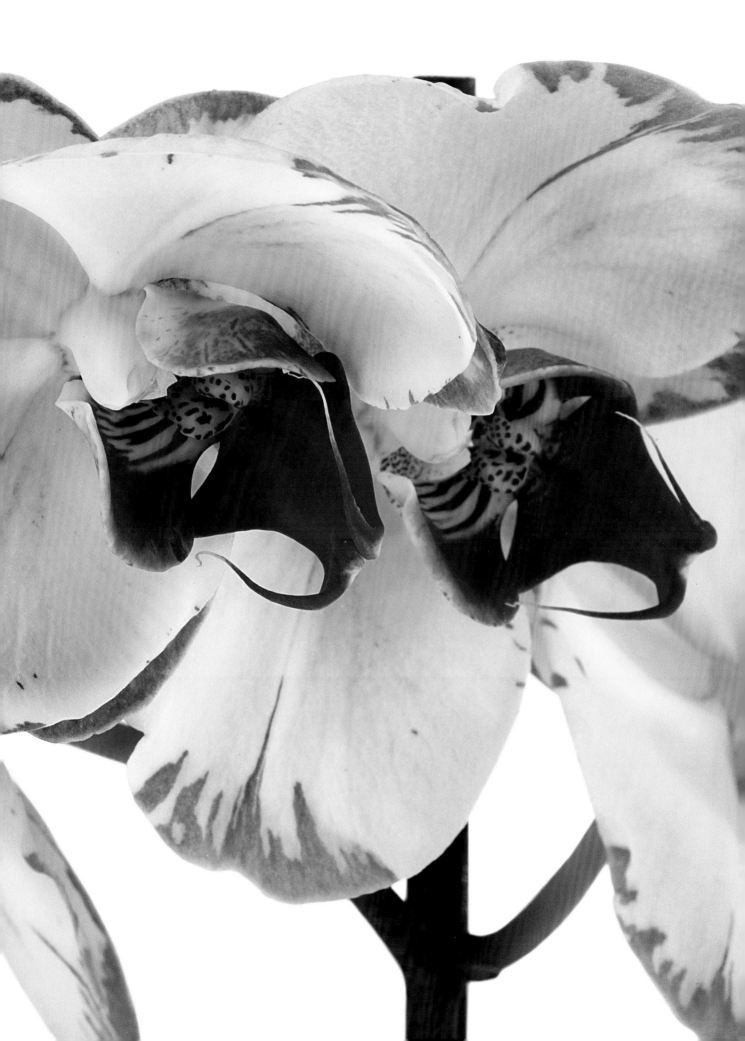

世界上最引人入勝的花非蘭花莫屬。蘭花的外型和我們平常熟悉的花卉——例如雛菊——大不相同，每當人類的目光一落在它的花冠上，就會被它令人難以抗拒的魅力所吸引，從無例外。蘭花之所以對人心具有這種強大的蠱惑力量，有一個深層的原因，那就是蘭花具有和人體極為相似的左右對稱性。若用鋒利的刀片，把一朵蘭花從後萼片（dorsal sepal）的頂點到唇瓣（labellum）凸起的末端切下，會得到一模一樣的兩個部分，就像把人體或者人臉從中間一分為二的結果。這是魔術嗎？當然不是。蘭花這種非常直接的感染力，正是因為它的美麗與對稱非常顯而易見。

　　我們從東南亞的兜蘭屬（*Paphiopedilum*）地生蘭（terrestrial orchids）的花冠就能觀察到這一點。在適合生長的地方，它的花冠大且長，由於解剖結構的關係，我們從前方、側面、後方等各個視角，都能清楚看見花朵的所有構造。從這裡我們得以注意到，幾乎所有拖鞋蘭屬蘭花的唇瓣（拉丁文的意思是「小唇」），都比其他屬的蘭花還要醒目。這種引人注目的囊狀構造（bulge）就像一隻貴氣的拖鞋。大自然似乎把它的造物奇想全部集中在這裡，就為了讓授粉昆蟲看得到拖鞋蘭，並受到吸引。拖鞋蘭屬蘭花有兩片花瓣，形狀隨品種而異，往往造型與圖案多變，向兩邊伸出，看起來就像張開雙臂準備擁抱的姿態，令人感到非常可親。後萼片位於上方末端，有些具有很奇特的紋理和顏色，幾乎總是呈現出保護姿態。另外還有數不清的細部特徵，其中很多呼應了人類的身體與五官。由於變化多端，每一株都不一樣，蘭花需要一套嚴格的評選標準。蘭花就像人，能振奮、魅惑人心，只是在不同的時間下以不同的方式罷了。

　　吉安卡洛・波吉（Giancarlo Pozzi）是業界公認的蘭花栽培專家，同時也有許多著作。身為蘭花繁殖育種界的先驅，他開設了許多課程，大班小班都有，目的是啟發支持最新研究的人。波吉很年輕的時候就在義大利瓦雷澤省（Varese）的丘陵地栽植蘭花，用加溫溫室中栽培嘉德麗亞蘭（*Cattleya*），並且也在無加溫溫室（cool greenhouse）中栽種蕙蘭（*Cymbidium*）。他年輕的時候，把蘭花做成切花是流行趨勢，最炙手可熱的就會用來修

飾女性服飾的領口。嘉德麗亞蘭的唇瓣碩大誘人，是當時最受重視與歡迎的蘭花，也是在社交場合獻給女性最體面的禮物。這種蘭花的曾祖父母在 19 世紀中期從南美洲引進，而蕙蘭則來自喜馬拉雅山，莖部強壯，每根莖可以支撐十朵以上的花冠，適合作為別在男士正式西裝外套翻領上的胸花。

1970 年代時，花商離開米蘭花市時，貨車上總會載滿一箱又一箱的蕙蘭切花，當時的人作夢也想不到這個風潮會退燒，結果到了 1980 年代中期，切花就不再受到青睞，消費大眾的興趣有了大轉變，開始追求一種以盆花型態銷售的珍奇蘭花，這種令人神魂顛倒的蘭花就是來自東南亞的蝴蝶蘭（Phalenopsis）。

吉安卡洛・波吉搭上這波新風潮，不過他栽植蝴蝶蘭的目的是為了科學研究。1990 年代，他是研究這個野生種蘭花的先驅，他蒐集樣本，尋找美麗的性狀，用來雜交培育新種。他說他這麼做的理由，是杜斯妥也夫斯基說過的一句話：「美會拯救世界」（Beauty will save the world）。

14-15：世華微笑蝴蝶蘭（Phalaenopsis Shih Hua Smile）

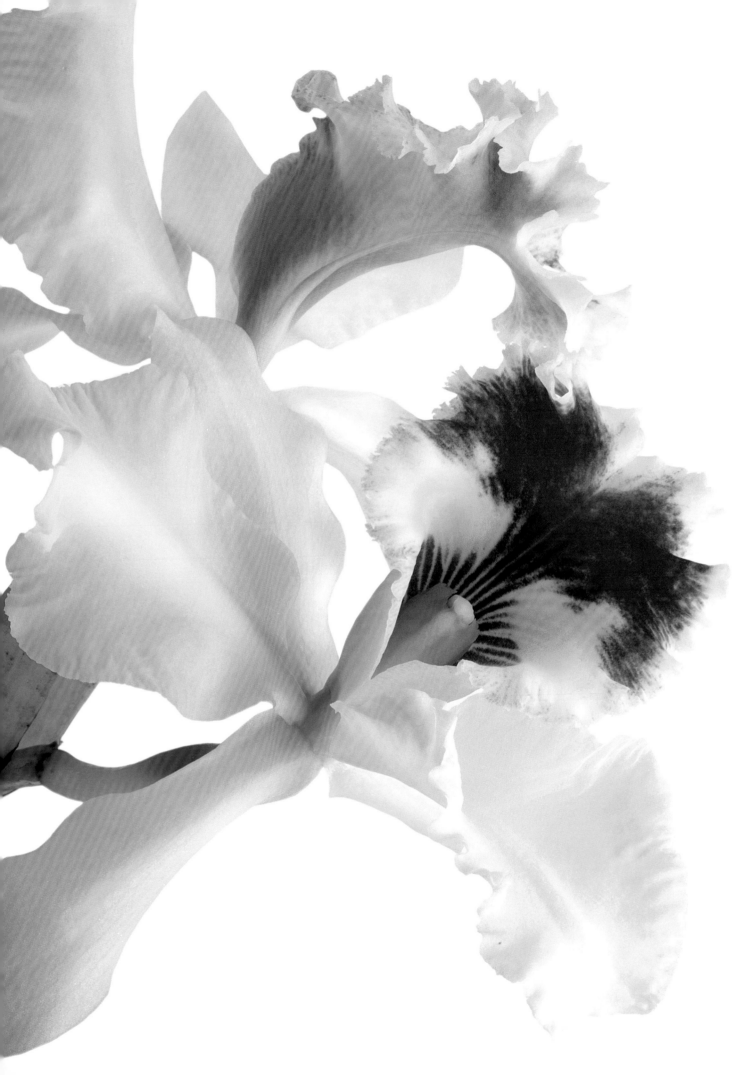

時 光 流 轉

曾經有一段時間,上戲院前在晚禮服上別一朵嘉德麗亞蘭,
就像戴珠寶一樣時尚。當時是 1930 年代,從巴黎輸出了第
一批花朵碩大誘人、為滿足全歐洲上流人士的需求而栽培出
來的雜交嘉德麗亞蘭,受到眾人高度企盼。多虧了利古里亞
(Liguria)溫和的氣候和一些具開創精神的花農,40 年後,
熱那亞(Genova)丘陵地上放眼所及,都蓋了面海的溫室,
裡面養的都是嘉德麗亞蘭。1980 年代,最時尚的花商一定得
在櫥窗裡擺上有「蘭花之后」之稱的嘉德麗亞蘭。把它裝在
賞心悅目的盒子裡,看起來就像珍貴的珠寶盒一樣,用來慶
祝婚禮、週年慶、畢業典禮等。但是潮流說變就變,只要出
現一款新品種,就足以把嘉德麗雅蘭至高無上的風采搶走。
嘉德麗亞蘭經過一段被遺忘的時光之後,最近挾著歷久彌新
的復古魅力,又成了熱門的蘭花,勾起了往日的甜美回憶。

嘉 德 麗 亞 蘭 雜 交 種
CATTLEYA HYBRID

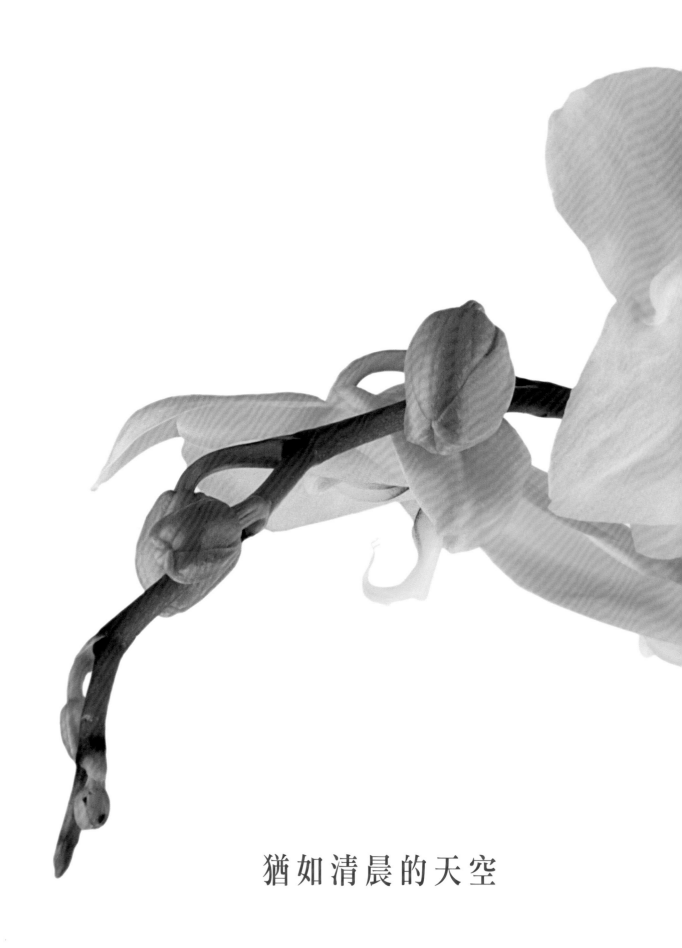

猶如清晨的天空

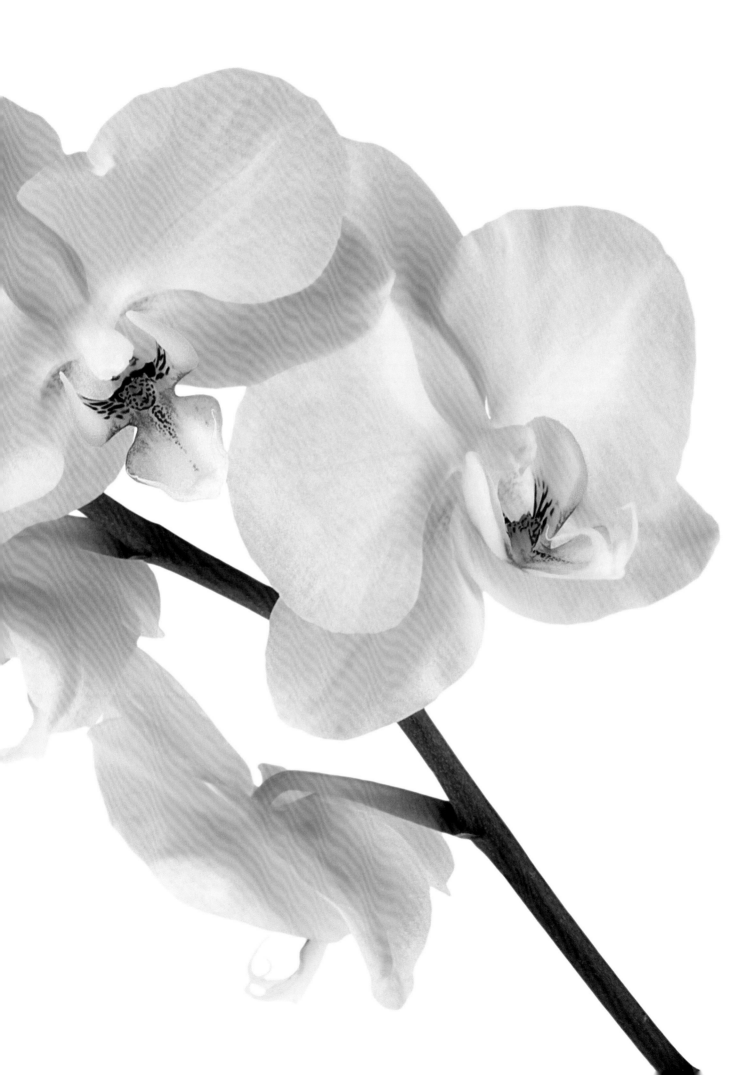

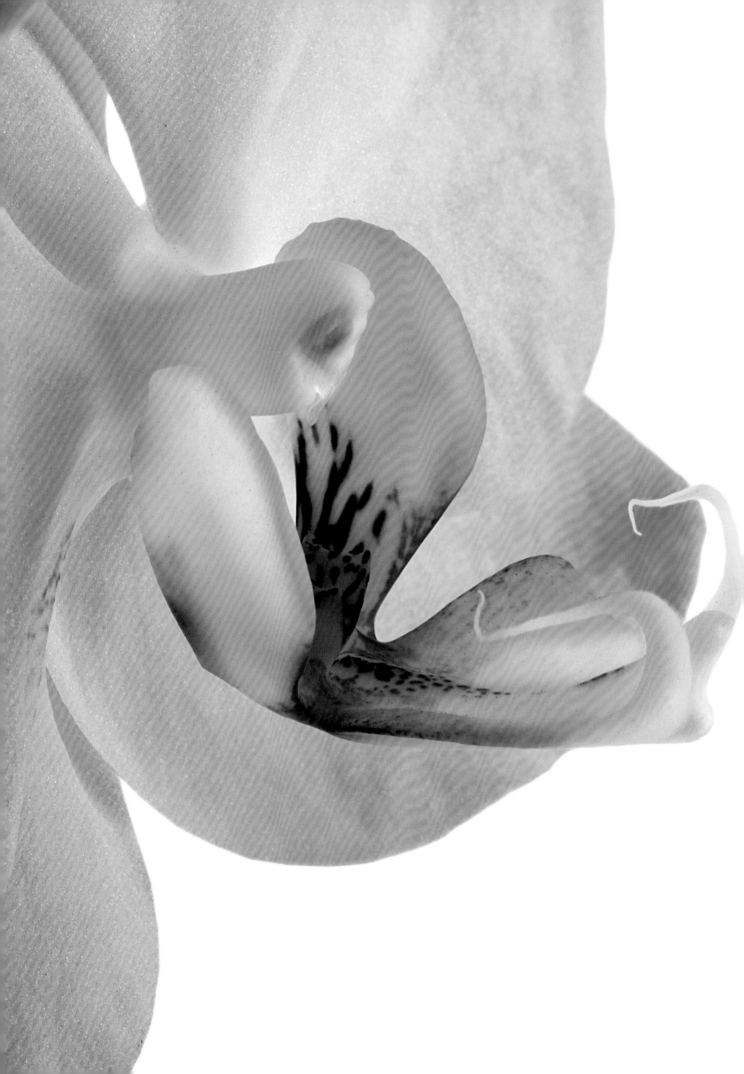

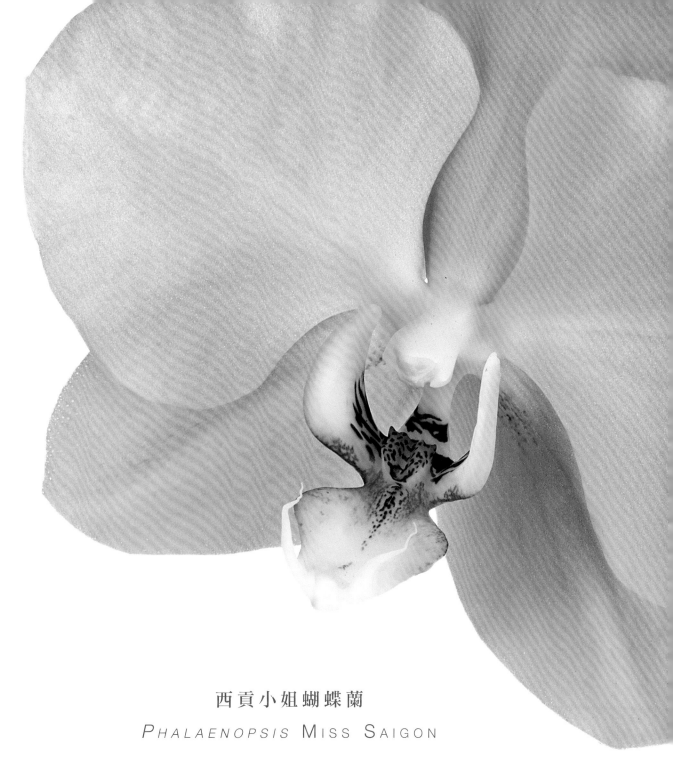

西貢小姐蝴蝶蘭

PHALAENOPSIS MISS SAIGON

1980 年代的音樂劇《西貢小姐》出自作曲家克勞德－米歇爾 · 荀白克（Claude-Michel Schönberg）和劇作家亞蘭 · 鮑伯利（Alain Boubli）之手，靈感源於普契尼的蝴蝶夫人。故事發生在 1970 年代初期的越南首都，訴說一名追求自由的女孩和美國大兵之間哀淒的愛情故事。這種蝴蝶蘭在 1999 年註冊時，或許就是受到這段細膩雋永的故事所啟發而取了這個名字。它的花冠熠熠生輝，呼應了晨曦的天色，在有分枝的修長莖部上依序綻放。西貢小姐蝴蝶蘭讓人想起東南亞的美好氛圍，那正是這種誘人蘭花的家鄉。培育出西貢小姐的是德國的略克蘭花育種中心（Röllke Orchideenzucht），這家公司歷史悠久，業務包含蘭花的栽培與雜交育種。至今西貢小姐依然是蝴蝶蘭中最誘人、炙手可熱的品種之一，主要因為它的顏色是檸檬黃。

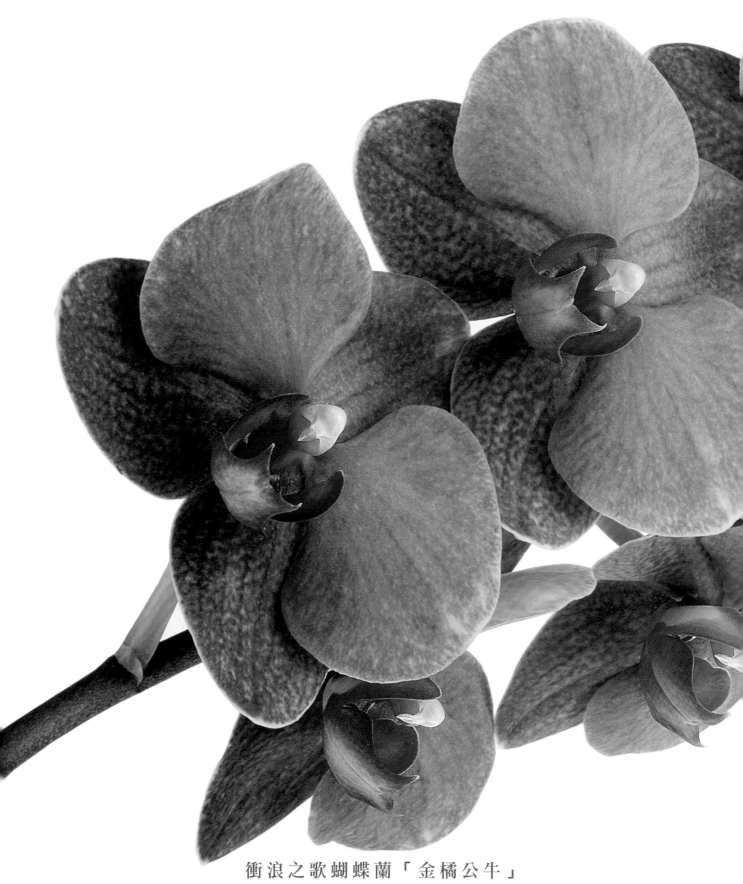

衝浪之歌蝴蝶蘭「金橘公牛」

PHALAENOPSIS SURF SONG 'OX GOLD ORANGE'

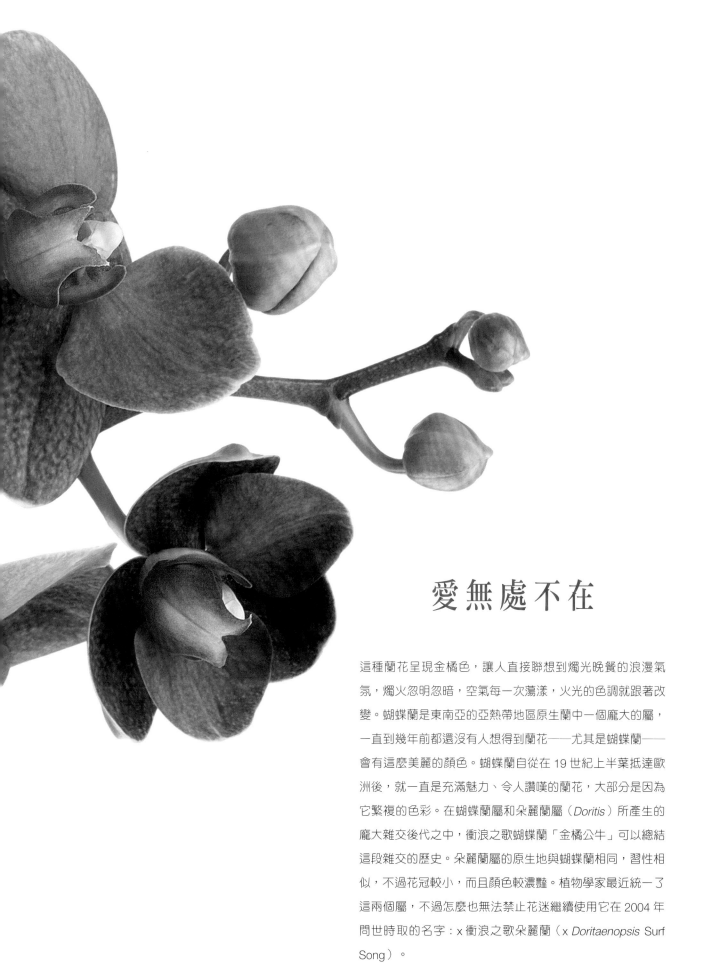

愛無處不在

這種蘭花呈現金橘色，讓人直接聯想到燭光晚餐的浪漫氣氛，燭火忽明忽暗，空氣每一次蕩漾，火光的色調就跟著改變。蝴蝶蘭是東南亞的亞熱帶地區原生蘭中一個龐大的屬，一直到幾年前都還沒有人想得到蘭花──尤其是蝴蝶蘭──會有這麼美麗的顏色。蝴蝶蘭自從在 19 世紀上半葉抵達歐洲後，就一直是充滿魅力、令人讚嘆的蘭花，大部分是因為它繁複的色彩。在蝴蝶蘭屬和朵麗蘭屬（Doritis）所產生的龐大雜交後代之中，衝浪之歌蝴蝶蘭「金橘公牛」可以總結這段雜交的歷史。朵麗蘭屬的原生地與蝴蝶蘭相同，習性相似，不過花冠較小，而且顏色較濃豔。植物學家最近統一了這兩個屬，不過怎麼也無法禁止花迷繼續使用它在 2004 年問世時取的名字：x 衝浪之歌朵麗蘭（x Doritaenopsis Surf Song）。

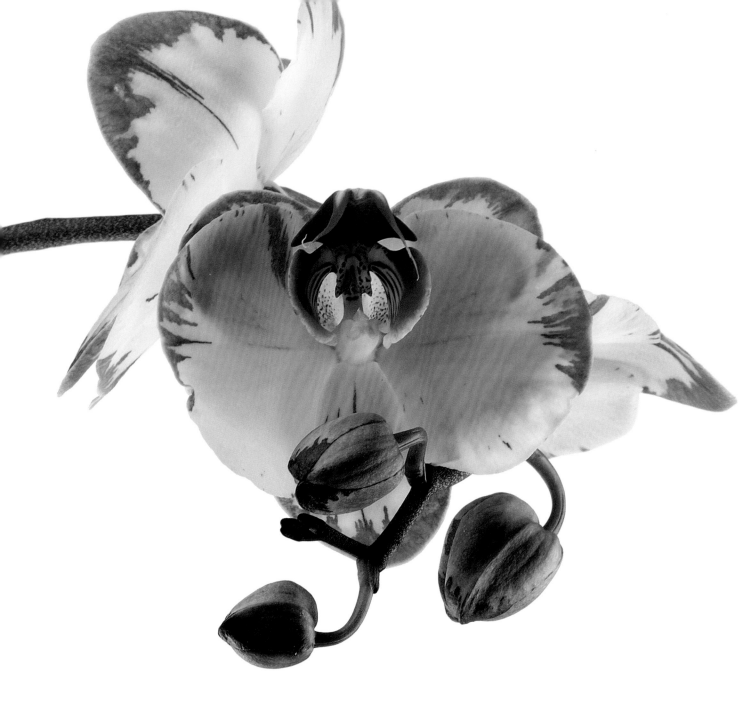

魔鏡啊，魔鏡

在家栽種一株蝴蝶蘭是視覺享受，而且如果這株蘭花有「世華微笑」的顏色，賞花的喜悅很容易就會轉變成沉思，進入某種忘我的心境。面對這種蘭花，你要如何克制自己不去細細感受每一朵花的完美性、欣賞它渾圓飽滿的花冠線條，以及白色大花瓣邊緣帶有如暈染般的淡淡桃紅色？然後把目光轉向它旁邊的那朵花，好好觀察，這兩朵花就像是雙胞胎一樣，有同樣的特徵和比例，不過顏色完全相反，就像看到奇怪的鏡相。這朵花主要的色調是明亮的桃紅色，往邊緣逐漸變淡，直到變成白色。是魔法嗎？不是，純粹只是展示基因的強大力量，以及人類如何能把獲得這個品種的兩套雜交基因治得服服貼貼；決定要在什麼場合穿上什麼「服裝」亮相的，就是這些基因。世華微笑蝴蝶蘭，又名世華微笑朵麗蘭，由台灣富樂蘭園培育而成，在 2007 年註冊。

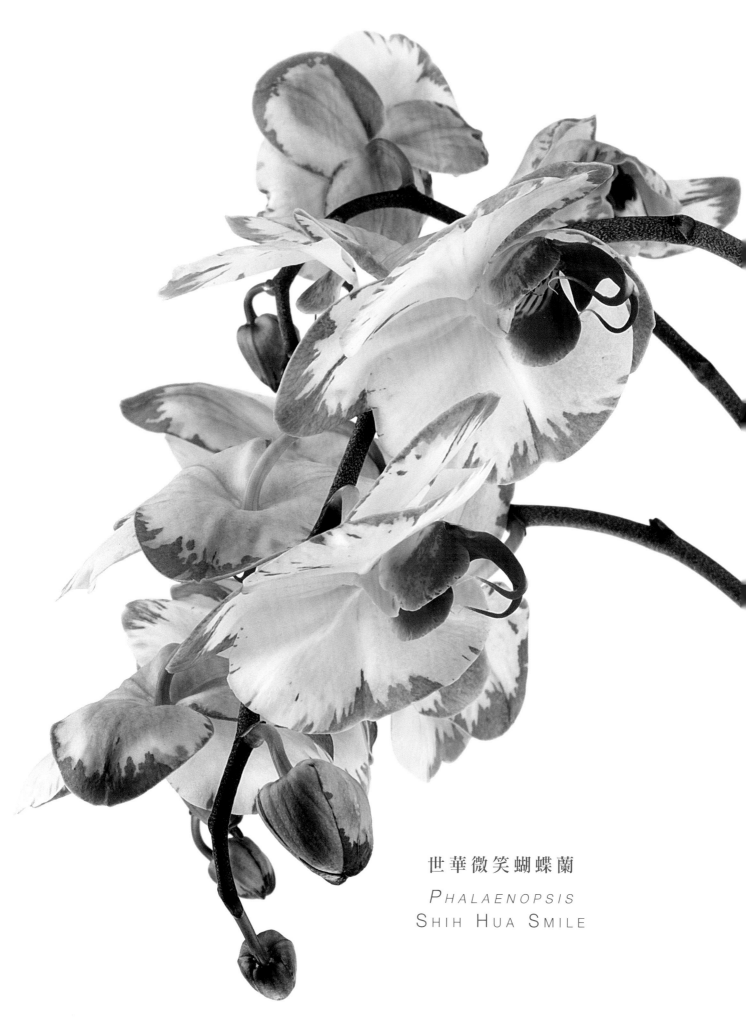

世華微笑蝴蝶蘭

PHALAENOPSIS
SHIH HUA SMILE

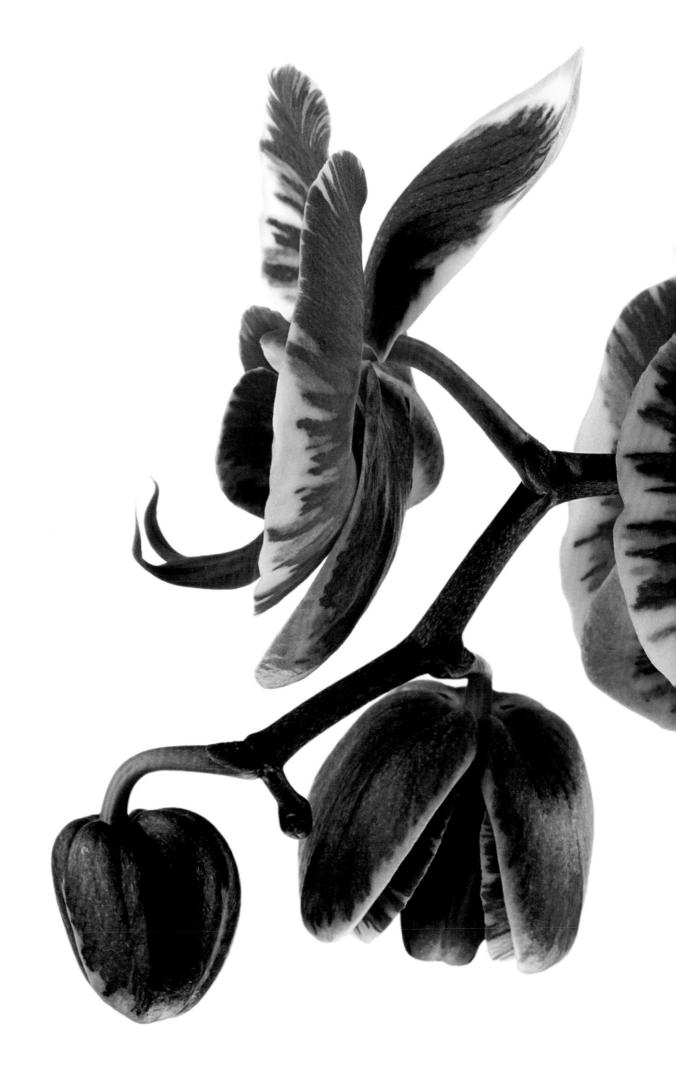

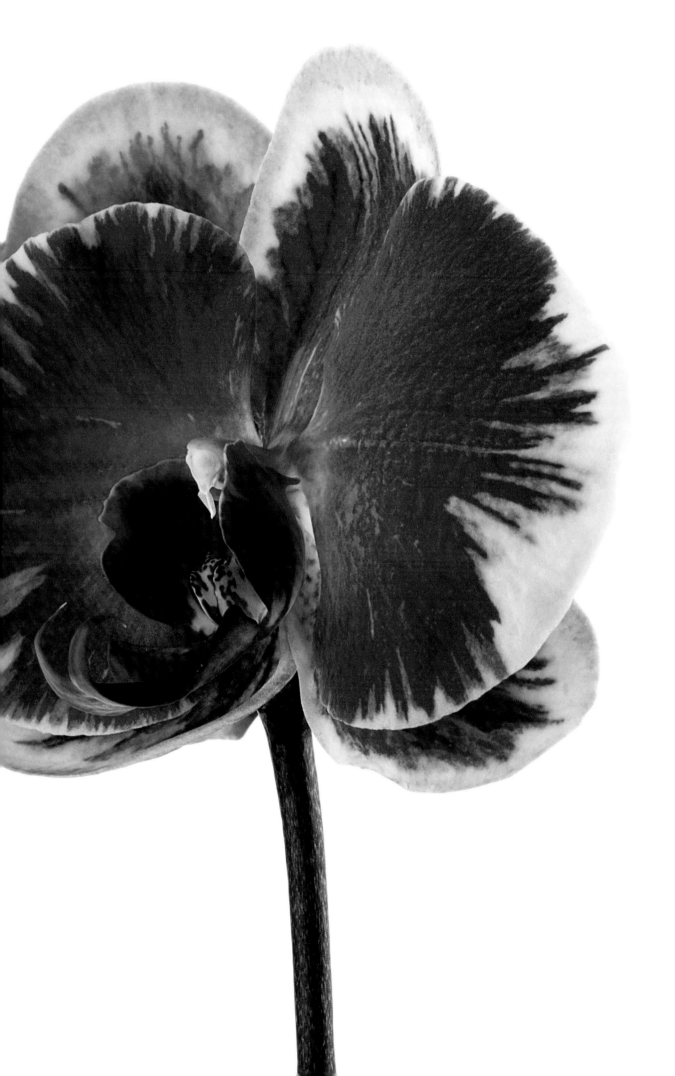

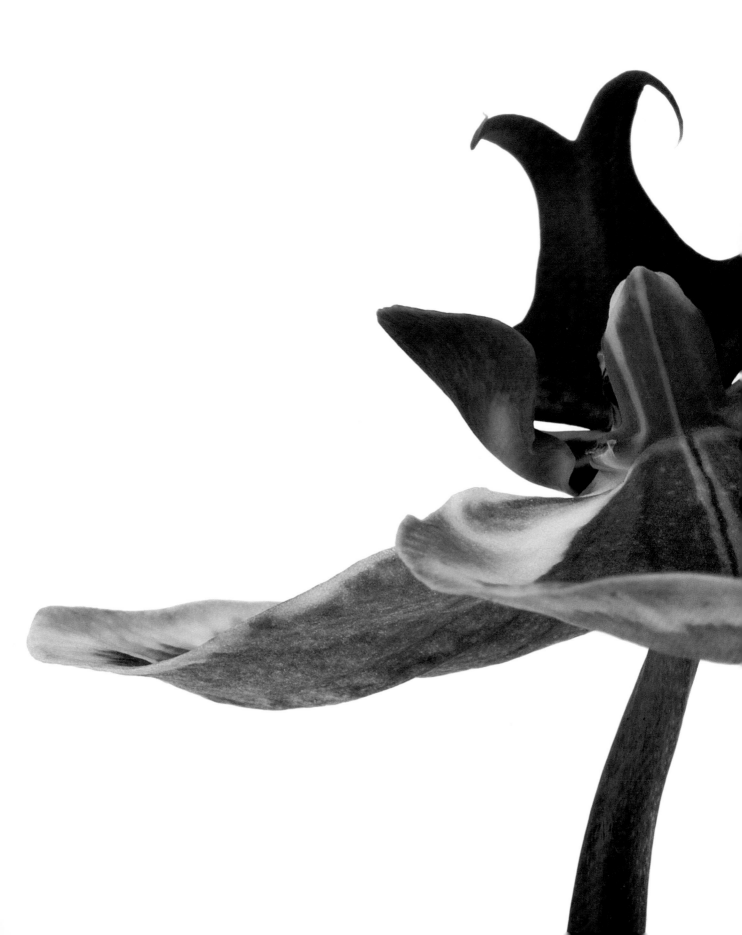

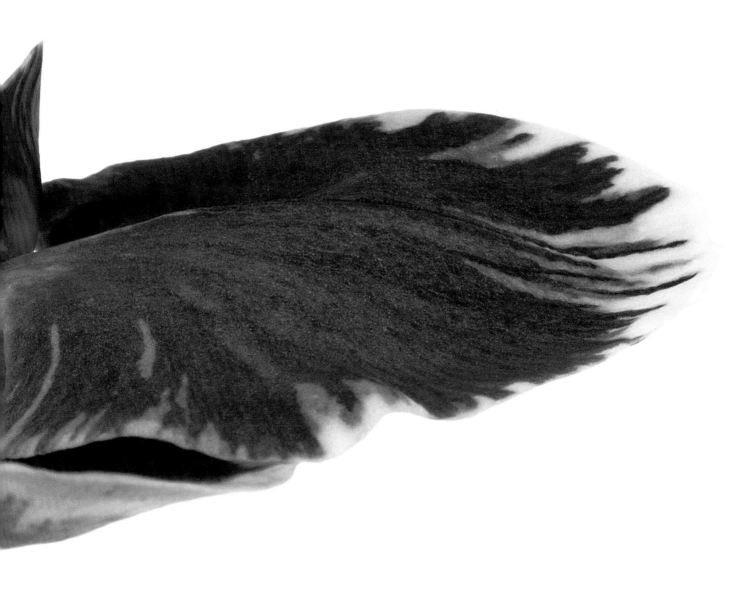

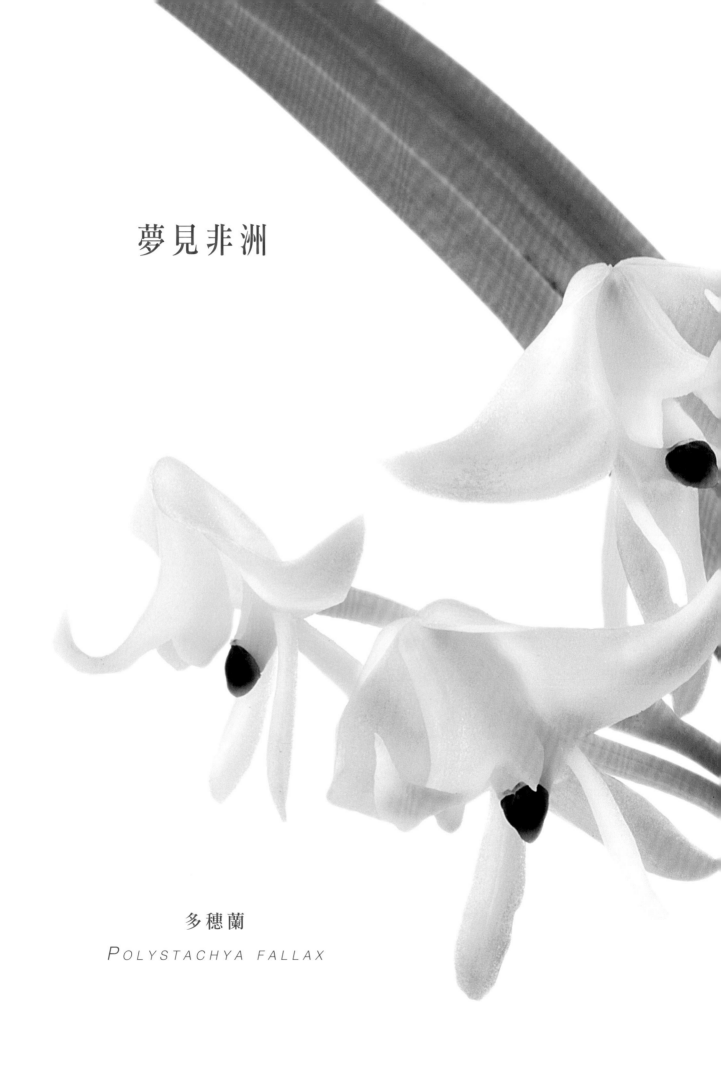

夢見非洲

多穗蘭
POLYSTACHYA FALLAX

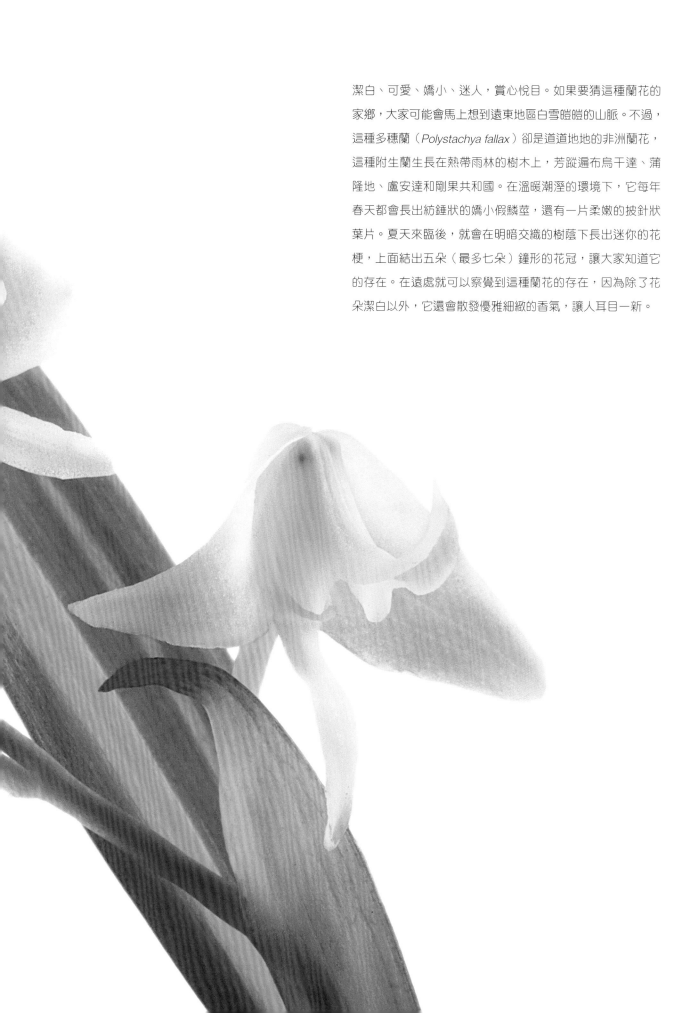

潔白、可愛、嬌小、迷人，賞心悅目。如果要猜這種蘭花的家鄉，大家可能會馬上想到遠東地區白雪皚皚的山脈。不過，這種多穗蘭（*Polystachya fallax*）卻是道道地地的非洲蘭花，這種附生蘭生長在熱帶雨林的樹木上，芳蹤遍布烏干達、蒲隆地、盧安達和剛果共和國。在溫暖潮溼的環境下，它每年春天都會長出紡錘狀的嬌小假鱗莖，還有一片柔嫩的披針狀葉片。夏天來臨後，就會在明暗交織的樹蔭下長出迷你的花梗，上面結出五朵（最多七朵）鐘形的花冠，讓大家知道它的存在。在遠處就可以察覺到這種蘭花的存在，因為除了花朵潔白以外，它還會散發優雅細緻的香氣，讓人耳目一新。

平衡競賽

要是有人覺得大自然賜予拖鞋蘭的顏色不夠大方，那麼他們大概沒看過這種蘭花。拖鞋蘭屬的原生地氣候宜人，範圍從印度的阿薩姆延伸到寮國。卷萼拖鞋蘭的後萼片很小，顏色是有趣的青蘋果綠，形狀像是磅秤的指針，位於兩片稍微彎曲的修長側瓣之間，側瓣顏色由白至粉紅，顏色越來越鮮豔，帶有一抹深咖啡色和零星斑點。為了平衡，唇瓣就像是砝碼一樣，外型像一只尖頭鞋，顏色由紫紅色逐漸變成淡綠色。 卷萼拖鞋蘭在寒冬中盛開，有時候綻放的時節是早春。綻放後花冠寬度將近 10 公分，由近 40 公分的莖部支撐，底下就是一叢上綠下紫的葉片。要觀察它所有的細節，得花上好些時間。

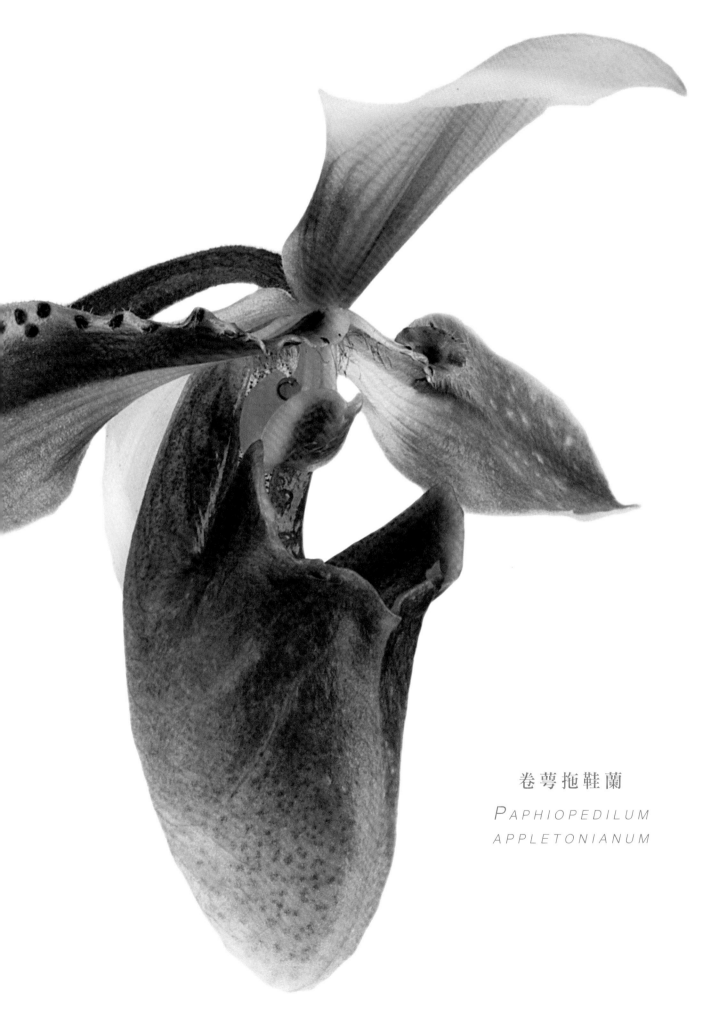

卷萼拖鞋蘭
PAPHIOPEDILUM
APPLETONIANUM

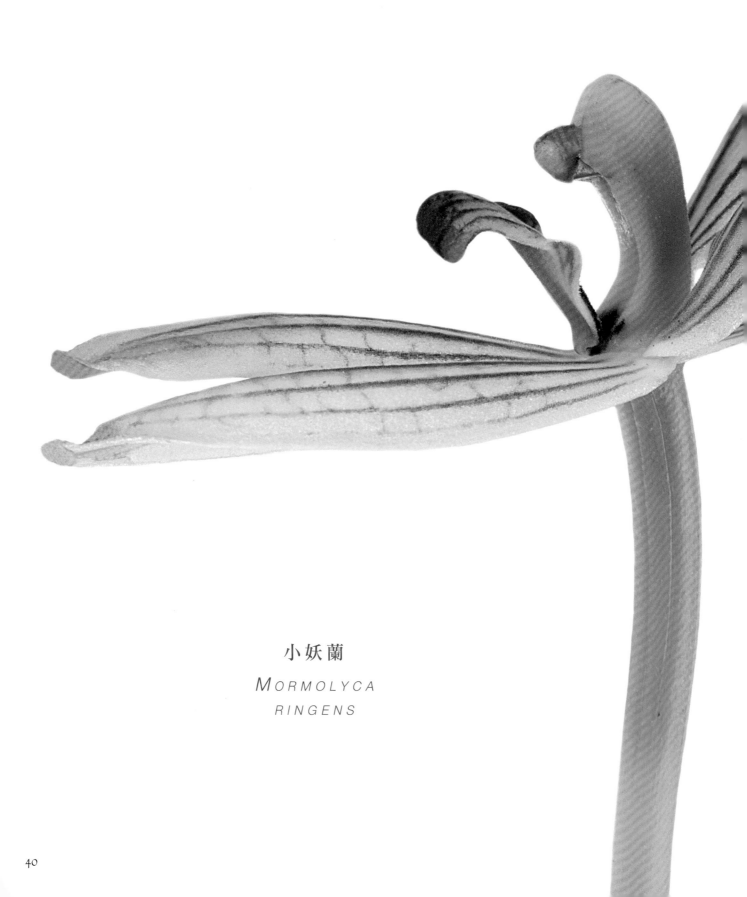

小妖蘭

MORMOLYCA
RINGENS

花 的 化 學

在中美洲和南美洲北部，有一屬蘭花在這邊恣意生長，這個屬的蘭花非常少，只有七種而已，其中一種就是小妖蘭。這種蘭花生長的森林潮溼濃密，光線無法穿透，盛開的時節從春天一直持續到夏天結束，每次都只會開出一朵小小的花，高度僅約 2.2 公分。這種迷你蘭花看起來就像是植物界中一顆賞心悅目的珠寶，側瓣呈罕見的垂直排列，後端與後萼片重疊。挺立在中央的是如天鵝絨般的火紅唇瓣，和植物的生殖器官、質地如蠟的柱頭。不過更重要的是，花冠的這些外型特徵對某些種類的無針雄蜂來說很有魅力，因為看起來就像是女王蜂的身體。這是生殖擬態的典型例子，是一種標準的適應現象。這樣的外型對授粉昆蟲來說真假難辨又魅力十足，因此可以達到目標，也就是受精。

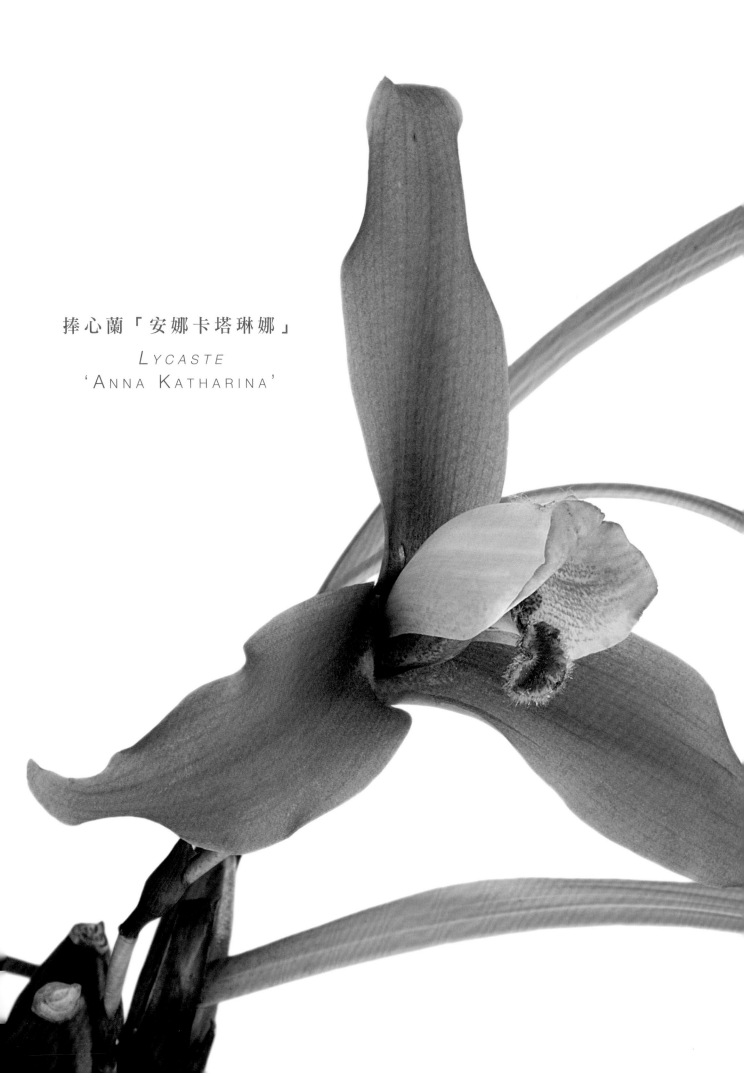

捧心蘭「安娜卡塔琳娜」
Lycaste
‘Anna Katharina’

風姿綽約

「安娜卡塔琳娜」從頭到尾散發著優雅、大方、甜美的氣質。首先是顏色，三角形花冠的中央是兩片 12 公分的唇瓣，顏色從古典玫瑰紅漸漸與橘紅交融，看起來像珍貴的珊瑚。捧心蘭這個屬名也帶有上述的氣質，這個屬的蘭花以青春永駐的美麗希臘仙女萊卡斯特（Lycaste）為名，她是特洛伊國王普萊姆（Priam）的掌上明珠。「安娜卡塔琳娜」是經過選育的栽培種（未註冊），由兩種捧心蘭屬的蘭花 Lycaste Koolena 和 *Lycaste lasioglossa* 雜交而來。這兩個親本原產於中美洲和西印度群島，安娜卡塔琳娜也和它們一樣，喜歡涼爽溫和的環境，在冬季盛開。花冠有時只有一朵，等到花朵凋謝，寥寥無幾的闊披針狀葉片也會掉落，變成奇特的百摺狀，整株幾乎乾掉的蘭花就會好整以暇地休息一段時間。

永恆之舞

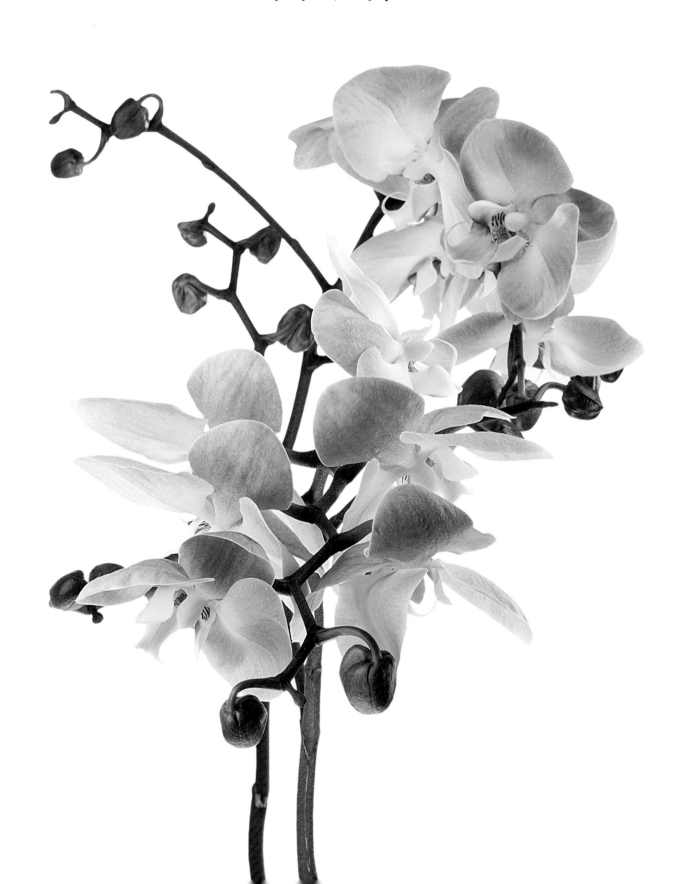

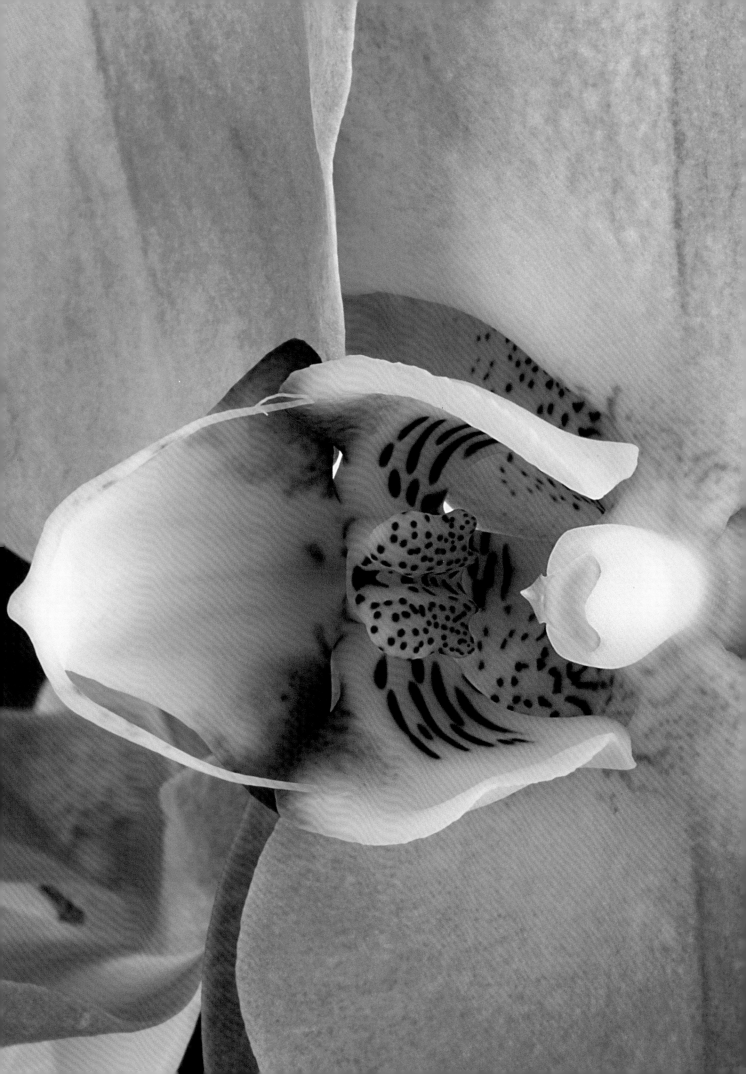

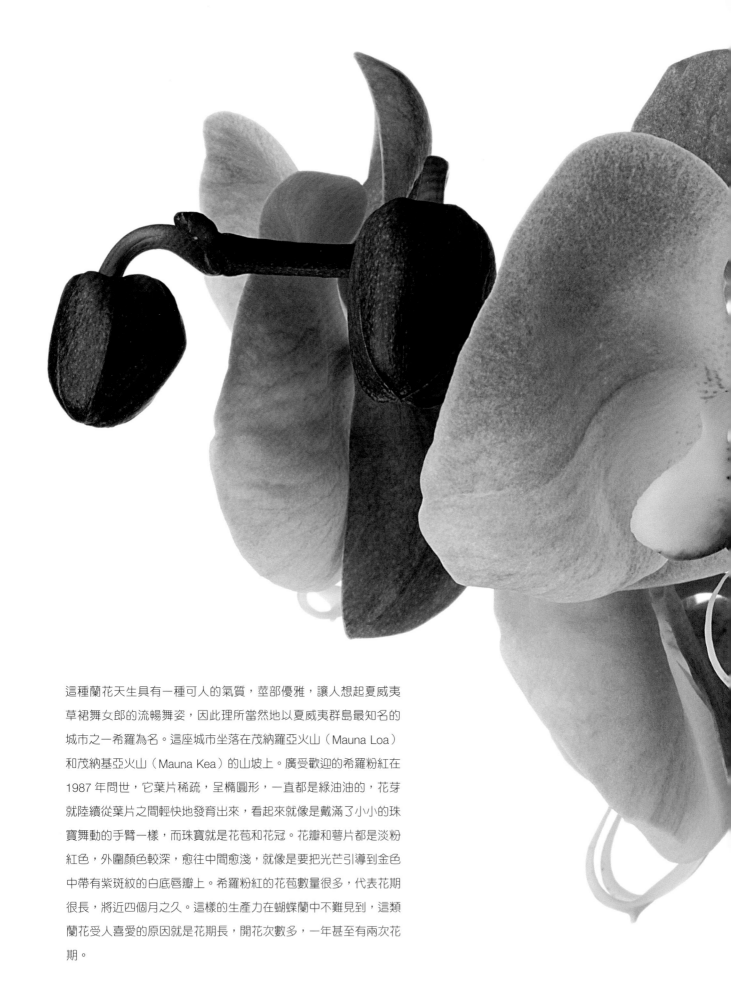

這種蘭花天生具有一種可人的氣質，莖部優雅，讓人想起夏威夷草裙舞女郎的流暢舞姿，因此理所當然地以夏威夷群島最知名的城市之一希羅為名。這座城市坐落在茂納羅亞火山（Mauna Loa）和茂納基亞火山（Mauna Kea）的山坡上。廣受歡迎的希羅粉紅在1987 年問世，它葉片稀疏，呈橢圓形，一直都是綠油油的，花芽就陸續從葉片之間輕快地發育出來，看起來就像是戴滿了小小的珠寶舞動的手臂一樣，而珠寶就是花苞和花冠。花瓣和萼片都是淡粉紅色，外圍顏色較深，愈往中間愈淺，就像是要把光芒引導到金色中帶有紫斑紋的白底唇瓣上。希羅粉紅的花苞數量很多，代表花期很長，將近四個月之久。這樣的生產力在蝴蝶蘭中不難見到，這類蘭花受人喜愛的原因就是花期長，開花次數多，一年甚至有兩次花期。

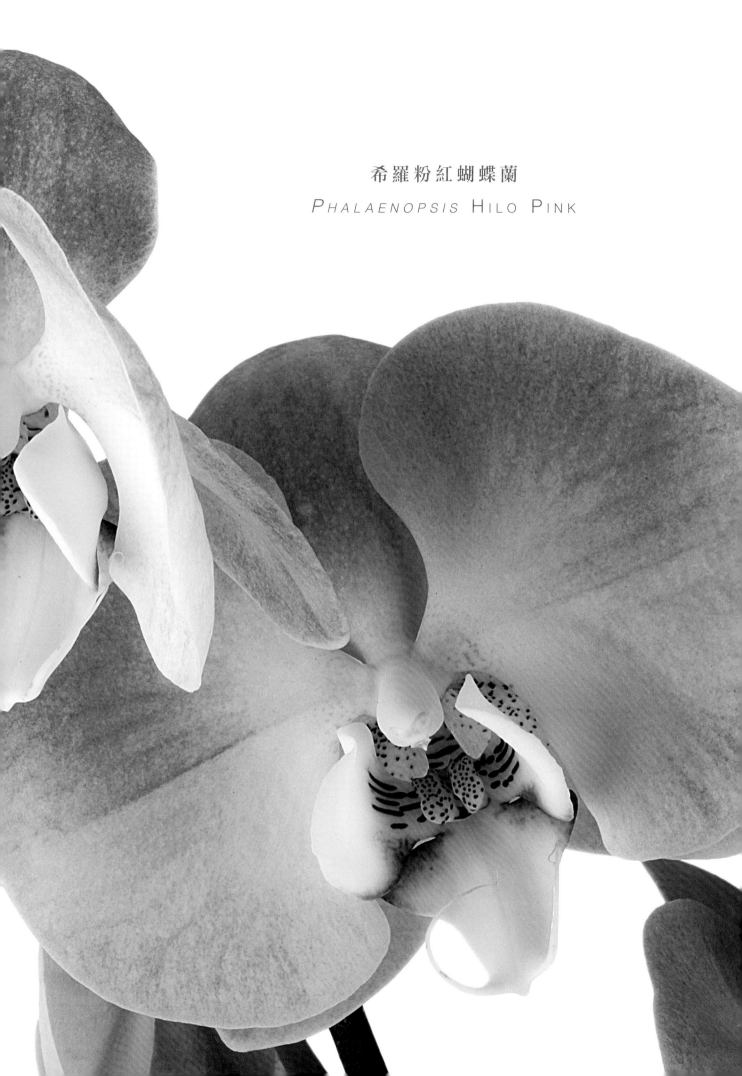

希羅粉紅蝴蝶蘭

Phalaenopsis Hilo Pink

深陷迷陣

有時候應該暫時忘掉汲汲營營的生活，花點時間對著自然界沉思，就算只有幾分鐘對靈魂也有好處。秀麗拖鞋蘭的花朵小，只有 6 到 9 公分，但細節豐富，會讓觀賞者沉浸其中，享受細細品味的樂趣。這種蘭花的原生地是阿薩姆和尼泊爾之間的喜馬拉雅山山脊沿線，生長在刺骨寒風吹不進的山谷中。它的葉子有斑點，背面帶有紫色，整體比喜好寒冷的其他拖鞋蘭葉片的綠色還要深，從這幾點就可以知道它喜歡溫暖的天氣。秀麗拖鞋蘭的花朵就像是秀氣精巧的寶石。一條條平行的綠色葉脈漸漸往白色的上萼片尖端聚攏。「拖鞋」的部分有黃色、橘色、粉紅色，上面有細小的深綠色網線。側瓣以優雅的姿勢開展，尖端呈深粉紅色，帶有若隱若現的褐色，不需要放大鏡就可以看到邊緣長滿細絨毛。盛開的時節是冬天和早春。

秀麗拖鞋蘭

PAPHIOPEDILUM VENUSTUM

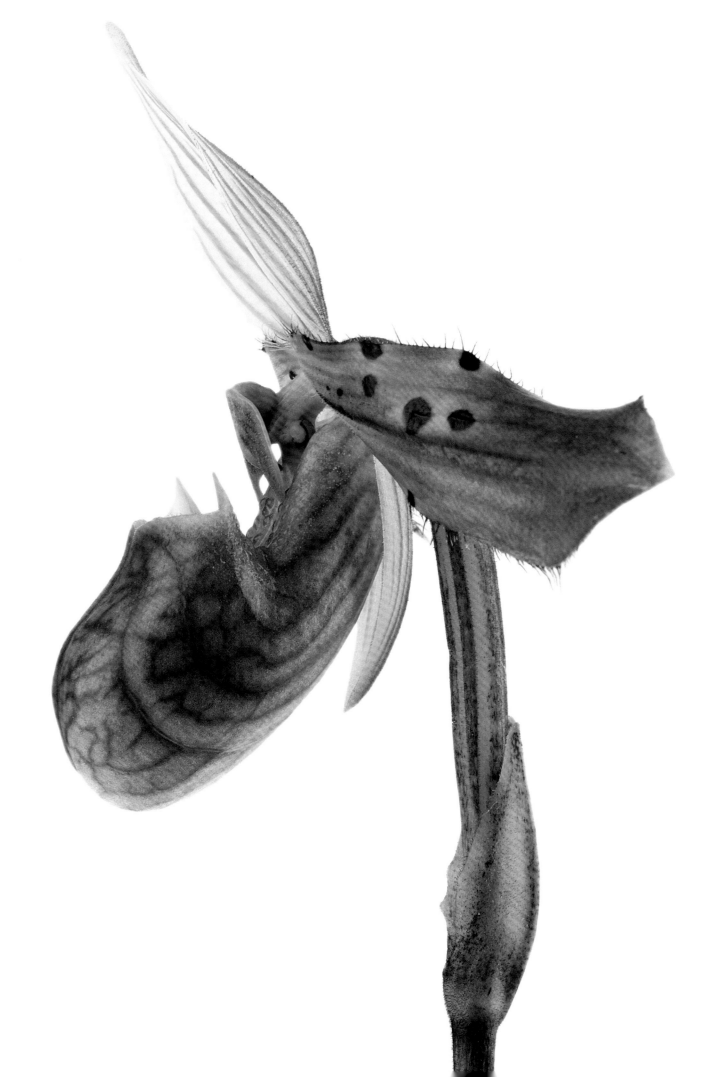

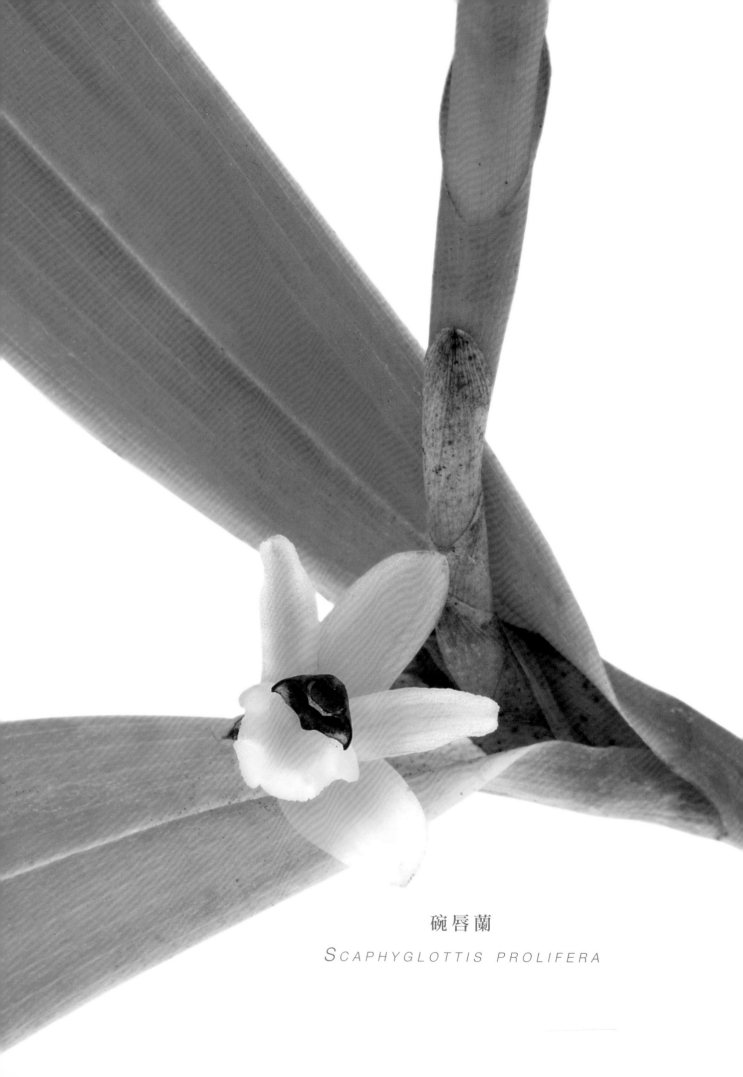

碗唇蘭

SCAPHYGLOTTIS PROLIFERA

迷人的花仙子

哥斯大黎加的喀塔哥（Cartago）從 1973 年開始，就因為蘭開斯特植物園（Jardín Botánico Lankester）而聞名於世。這座植物園以英國博物學家和蘭花專家查爾斯・蘭開斯特（Charles H. Lankester）為名，是全世界最具名望的保育中心之一，研究包括蘭花在內的附生植物。查爾斯・蘭開斯特 1940 年開始在此定居，這座植物園成立的目的就是保護並擴充他龐大的收藏。這個中美洲國家的雨林植被茂密，所以毫不意外也是碗唇蘭的原生地之一。這種蘭花是附生蘭，整株不算小，不過花朵很小，呈檸檬黃色，只有 1 公分左右。這種蘭花優雅的氣質與生俱來，花朵嫵媚又姿態萬千，夾在在兩片粗獷的披針狀葉片的交會處。花冠一盛開，就會因為向上成長的新葉而受到擠壓。兩片嫩葉會從葉鞘中冒出，然後新的花朵就會盛開，之後又會很快長出幼葉。在世界上全年氣候溫暖的地方，這場演替在秋冬上演。

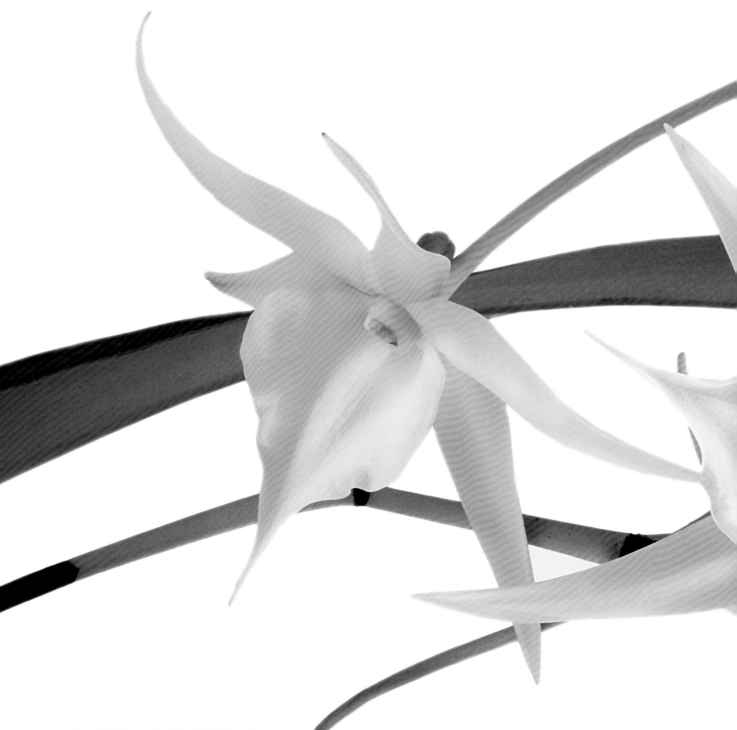

很少蘭花的歷史像維奇風蘭這麼奇妙有趣，而且故事還在發展中。它的形狀像五芒星，有碩大的蠟質花朵，白中帶綠，還帶有一根優雅的尾巴（蜜距）。這種蘭花在 1899 年維多利亞時代的倫敦問世，誕生於維奇苗圃（Veitch & Sons）的溫室。維奇苗圃位於高雅的雀兒喜區，是 19 世紀影響力最大的花藝公司之一。維奇風蘭是大彗星風蘭（*Angraecum sesquipedale*）和象牙白風蘭（*Angraecum eburneum*）的第一代雜交種，這兩種絕美的蘭花是詹姆斯・維奇（J. J. Veitch）籌組的一支植物採集隊在某一次遠征馬達加斯加時發現的。

維奇風蘭的花潔白如雪，還帶有溫潤的象牙色澤和淡淡的綠色，非常引人注目。不過除了花朵之外，誘人的還有香氣。花朵只在夜晚吐露芬芳，吸引夜行性授粉昆蟲。這種蘭花的親本之一大彗星風蘭的故事免不了會讓大家想起演化論之父達爾文。達爾文在研究為什麼它的蜜距會長到幾乎 30 公分長，以及神祕的授粉機制時，正確地推論出一定有一種蝴蝶可以幫助大彗星風蘭傳粉。現在我們知道這種「蝴蝶」其實是一種夜行性蛾類，叫做馬島長喙天蛾（*Xanthopan morganii praedicta*），在達爾文離世後 20 年才被人發現。牠的口器長度剛好可以和這個蜜距長度匹配。

夜空中的引導星

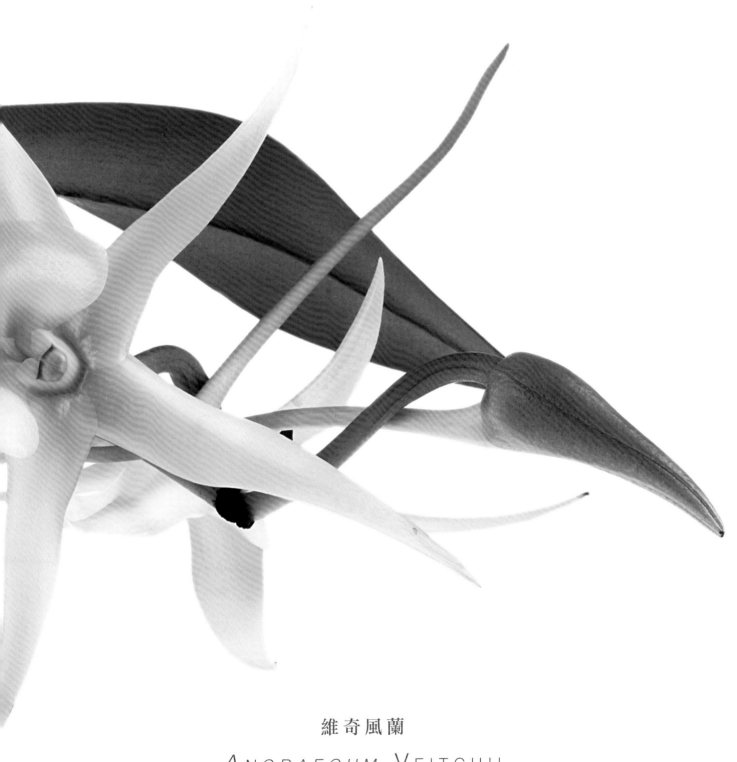

維奇風蘭

ANGRAECUM VEITCHII

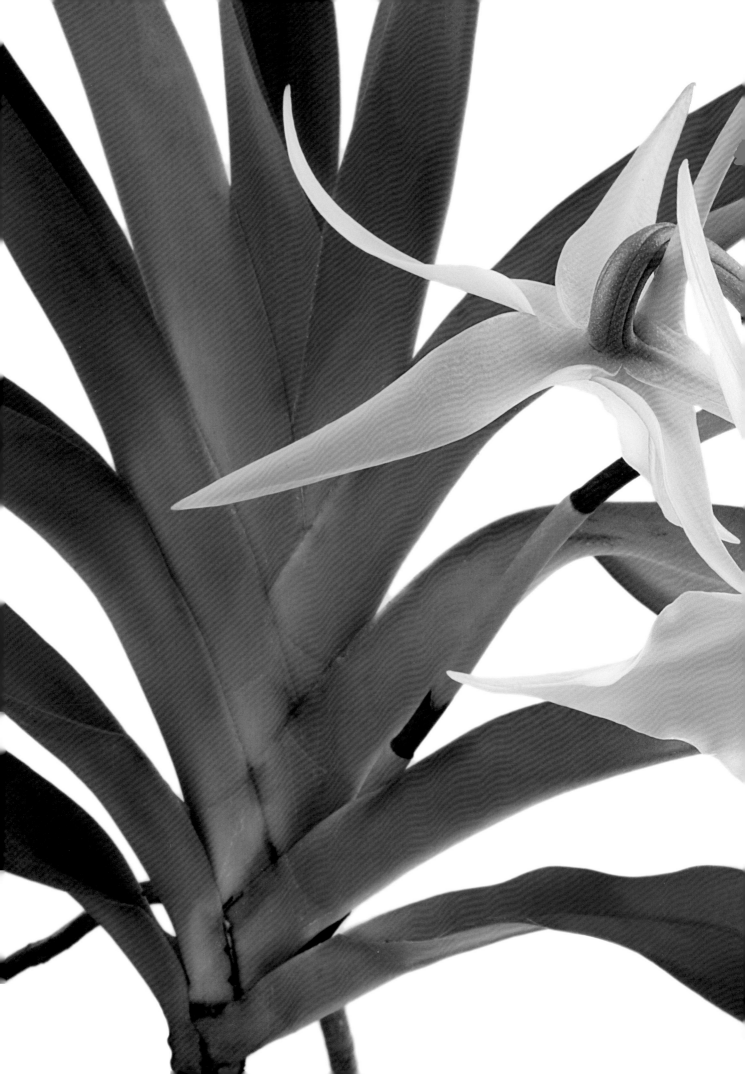

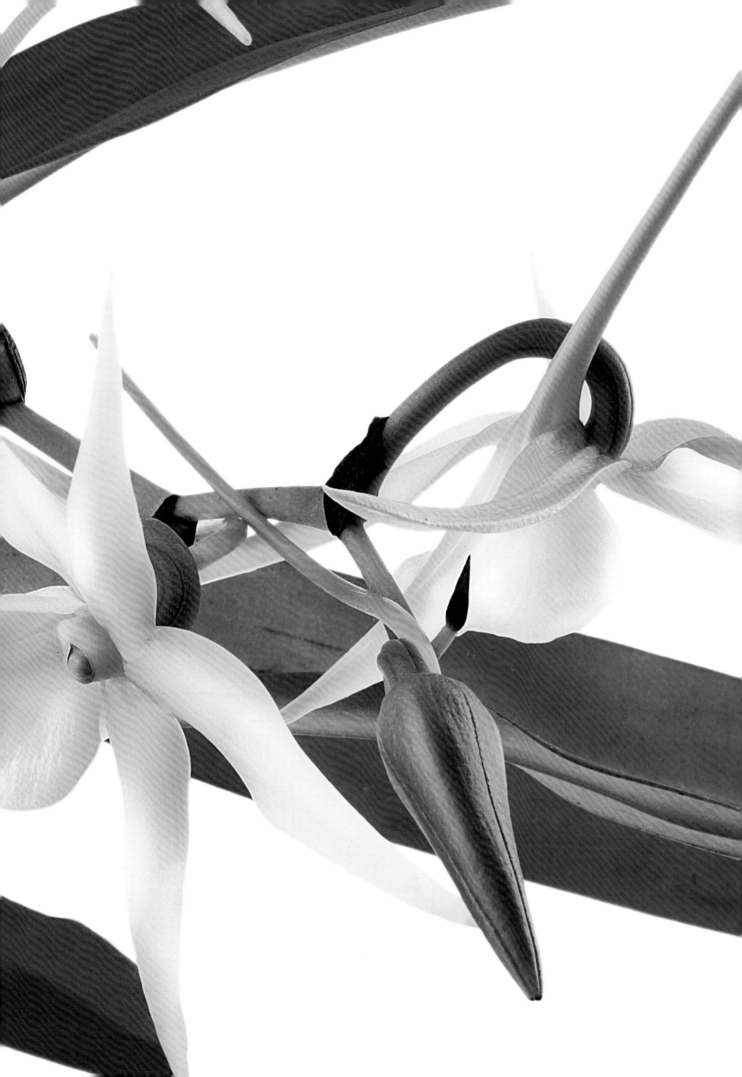

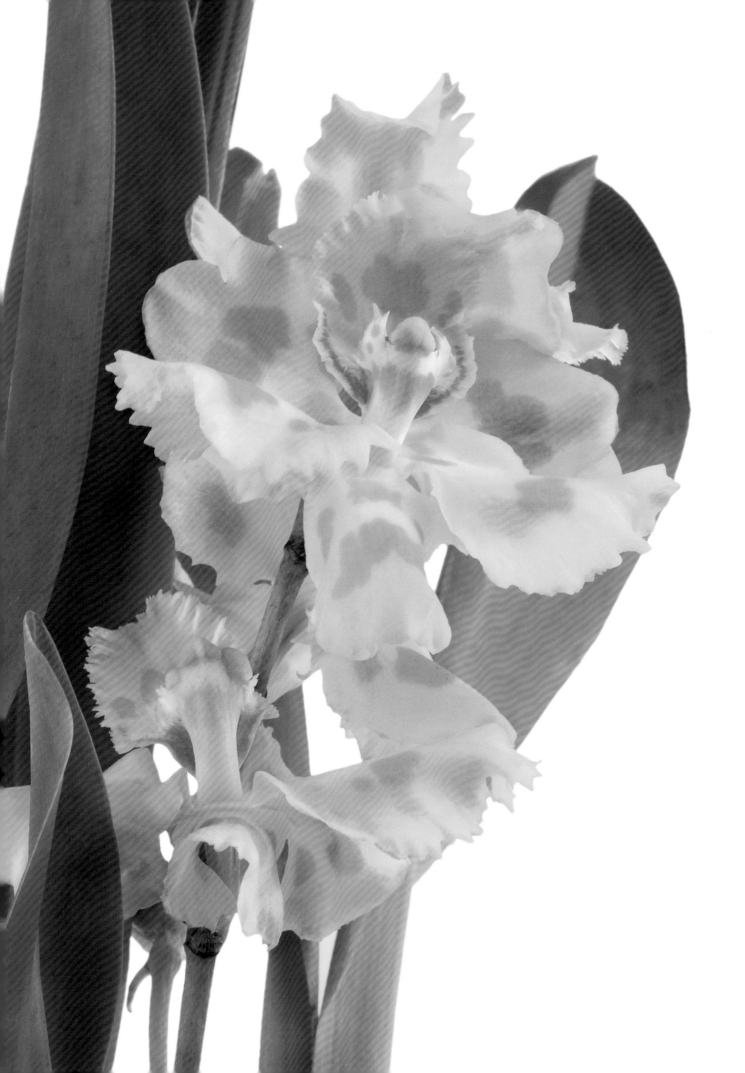

太陽在微笑

黃色、青藍色、洋紅色是三原色，因此都是最搶眼的顏色，因為人眼在本能上會直接感受到這些顏色。三原色融合在一起會成為白色，這是最明亮的顏色，其次就是黃色。黃色讓人聯想到春天並非偶然，因為春天是大自然復甦的美好時節，放眼所及都是盛開的黃色花朵。這種可愛的蘭花也是純黃色，黃色中又帶有小小的、自然的金色斑點。培育出這種蘭花的人把兩個不同種、不同屬，但是原生地都在中南美洲的熱帶和亞熱帶地區的蘭花拿來雜交，而得到這種蘭花，可說是美夢成真。喬治麥克馬洪文心蘭「幸運女神」（學名又作 *Odontioda* George McMahon "Fortuna"）性感迷人，美麗的花冠全部展現在外，萼片和花瓣有雅緻的蕾絲邊，鋸齒狀的唇瓣充滿魅力。適合在溫帶氣候栽種，花期出乎意料地長，最長可達八週。

喬治麥克馬洪文心蘭「幸運女神」

ONCIDIUM GEORGE MCMAHON 'FORTUNA'

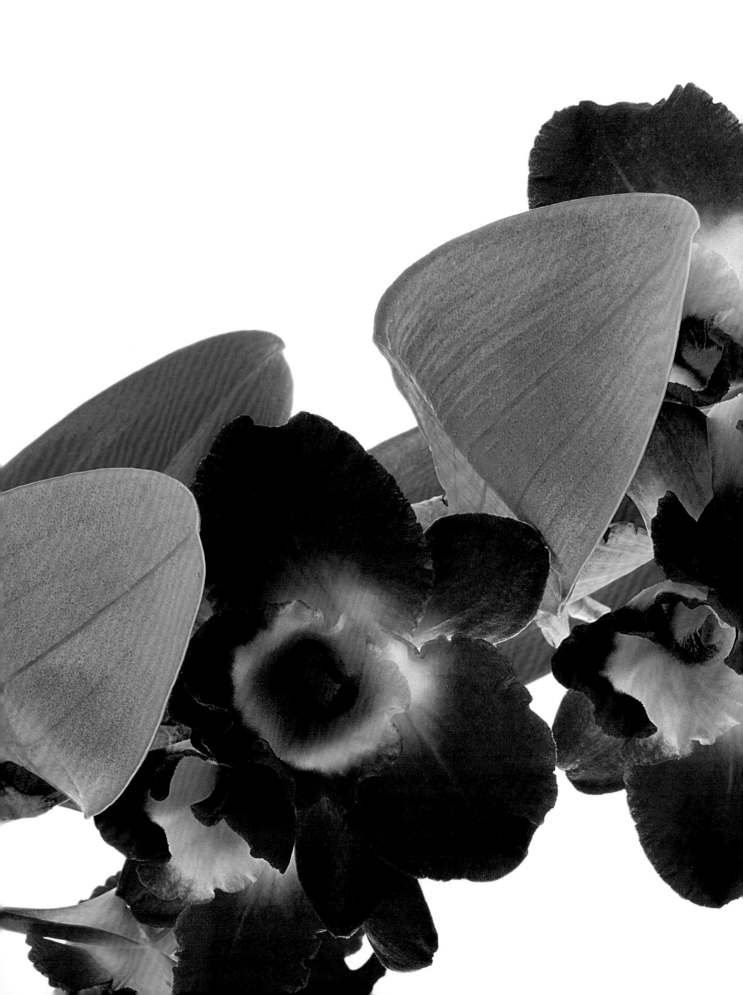

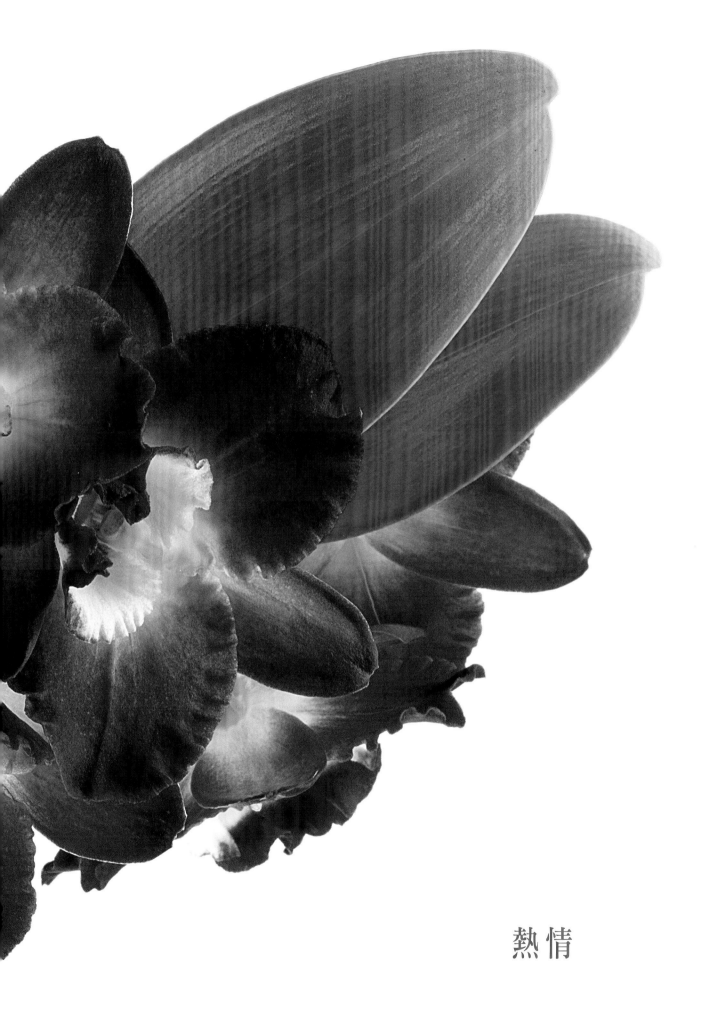

熱情

以現代的思考方式來看，「熱情」這個詞指一個人因為被某個東西所吸引，靈魂全面受到支配的感覺。這個普世經驗不僅包含負面的被動狀態，也包括了正面的行動渴望。如果說植物永遠可以激起人類最強烈的熱情，蘭花就是最迷人的例子，說明吸引力可以轉化成行動。

19 世紀受過教育又有財力的收藏家就是憑著熱情，資助一支又一支遠征隊，到世界各地尋找新種蘭花。無論是過去還是現代，熱情一直都是植物學家背後的驅動力，他們窮究細節，為這個世界添加新的知識。

送蘭花給心愛的人，希望開啟對方的心扉，這就是一種帶有熱情的行為。而正因為兩種意外發現的蘭花所激起的熱情，才造就了近代最膾炙人口的蘭花故事。第一種是暗紅美洲拖鞋蘭（*Phragmipedium besseae*），這種蘭花的紅色在長了一隻「小鞋子」的拖鞋蘭屬中是前所未見的。暗紅美洲拖鞋蘭 1981 年在南美洲的安地斯山被人發現之後，就面臨絕種的危機，現在已經和幾乎所有原生種蘭花一同名列瀕臨絕種野生動植物國際貿易公約的 1986 年特別決議文中。第二種蘭花 *Phragmipedium kovachii* 同樣屬於南美兜蘭屬，2002 年在祕魯發現。這種蘭花十分壯觀，花瓣碩大，呈豔麗的粉紫色，讓人聯想到精采的法律訴訟、國際紛爭，還有新品種植物的註冊競賽。沒錯，花冠的形狀提供蘭花育種專家源源不絕的靈感（還有遺傳物質），培育出更誘人的品種，除此之外，顏色也是這種拖鞋蘭的炙手可熱的原因。從嘉德麗亞蘭大受歡迎的薰衣草粉紅色（某些品種還脫離正軌呈現橘色），到某些蝴蝶蘭典型的純白色，如今市場注目的焦點則是黑色（這在自然界中是不存在的）。不過所謂黑色，其實是非常深的紫褐色，以及某些原產於澳洲和馬來西亞的蘭花的純藍色和蔚藍色。

出身義大利瓦雷澤（Varese）的亞歷山卓・瓦倫薩（Alessandro Valenza），綽號瓦倫季諾（Valenzino），是享譽國際的蘭花收藏家，也是熱情洋溢的育種專家，他為本書提供許多寶貴的資訊，以及蘭展上經常發生的一些小插曲。他對蘭花的熱情源自這段

歌詞：「愛有很多種形式，可能是愛人的臂彎，也可能是甜蜜的花束」，這是芭芭拉・史翠珊 1977 年單曲《愛從最意外的地方來》（Love Comes From The Most Unexpected Places），他就是在這一年出生的。對他來說，愛人的臂彎就是父母的臂彎，他的父母對植物和花卉充滿熱情，有一次還把一株被人丟棄在載貨坡道底下、苟延殘喘的嘉德麗亞蘭救回來，重新照顧得健健康康。他看著這株奄奄一息的蘭花被當成一束美麗的花對待，小小的心裡留下了深刻的印象。他八歲時獲得人生第一株蘭花，從那時候開始，每發現新品種時總會感到驚喜。目前他收藏了大約 2000 種蘭花，其中豆蘭屬（Bulbophyllum）、石斛屬（Dendrobium）、肋柄蘭屬（Pleurothallis）、兜蘭屬（Paphiopedilum）、南美兜蘭屬（Phragmipedium）的種數最多，也都是他的最愛。他的熱情得到充分的培養，造就了他對蘭花永無止境的興趣，以及全心全意的付出，他先是跑遍義大利各地尋找蘭花，現在足跡已經遍及全球了。他跟最內行的收藏家和最先進的蘭花培育專家都有很深的交情。探索的過程中他體驗並採用了一些新的栽培科技，例如半水耕和人工日照。

62-63：石斛雜交種（*Dendrobium nobile* hybrid）

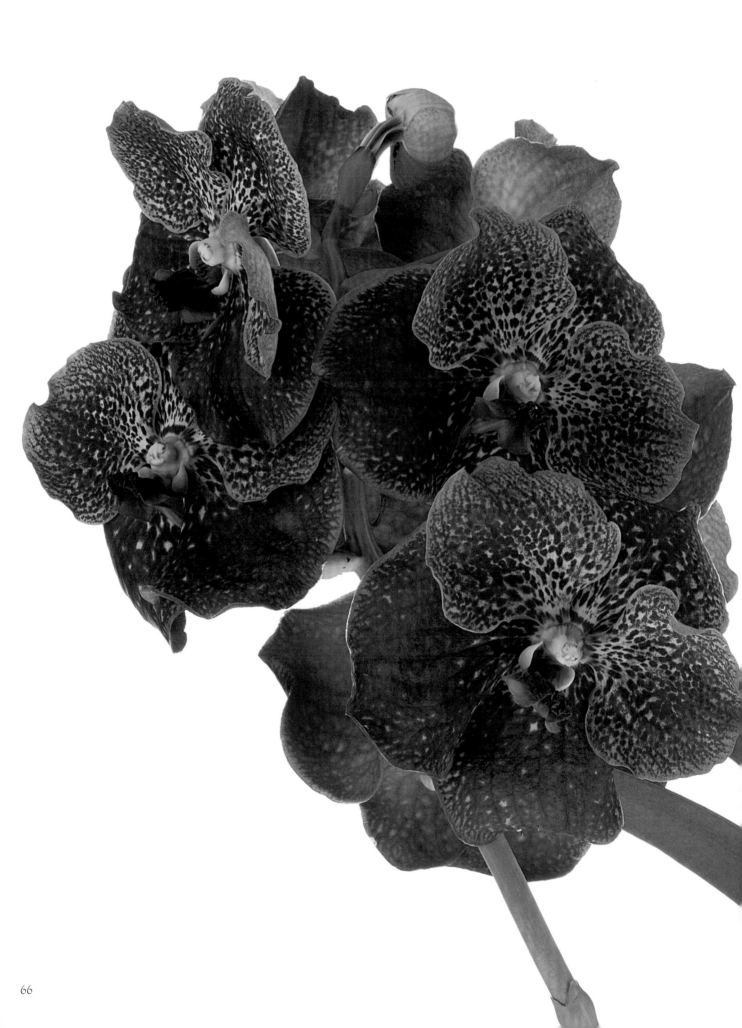

占有的快樂

是要占有呢，還是要被占有？這是個伴隨我們一生的兩難。答案並不確定，而要是說到萬代蘭，答案就肯定不重要了。光是它這麼女性化又好念的名字，就具備了讓人想占有的一切條件。

這個品種的蘭花在自然界分布很廣，生長在東南亞到印度南部這片廣大地帶，有無數的雜交種。只要拿到一盆盛開的萬代蘭，就會被它強大的魅力深深吸引。萬代蘭的花冠碩大平坦、渾圓肉感、顏色溫暖明亮，還有獨特的斑紋。雖然整株植物異常地輕，且呈現往上伸展的姿態，但萬代蘭優雅的花朵結合挺直的莖幹、堅硬的葉片和強健的根部，還是散發出可靠踏實的氣質。隨著時代演變，這些特性變得不可或缺。一旦愛上這種蘭花，並且開始為了養它而了解它，你就必須盡力滿足它的需求，萬代蘭根部需要透氣，喜歡充足的水和陽光（夏天甚至要一天澆兩次水），還喜歡在花盆侷限的空間中享受自由。

藍 墨 水 萬 代 蘭

VANDA ROBERT'S DELIGHT

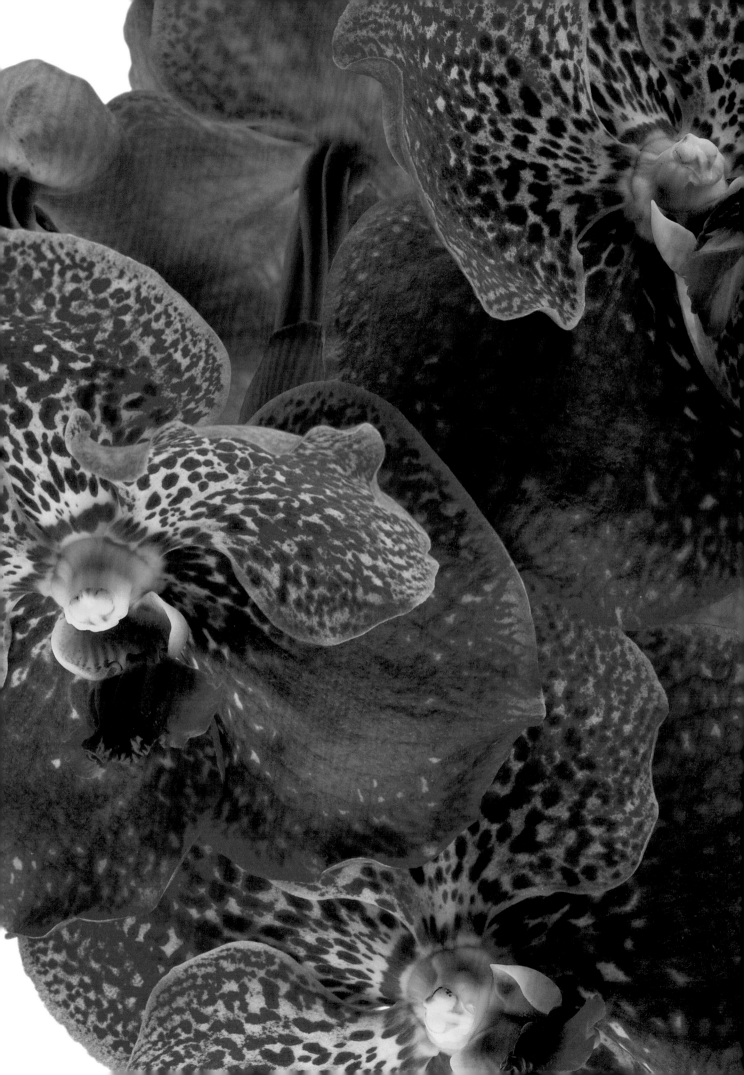

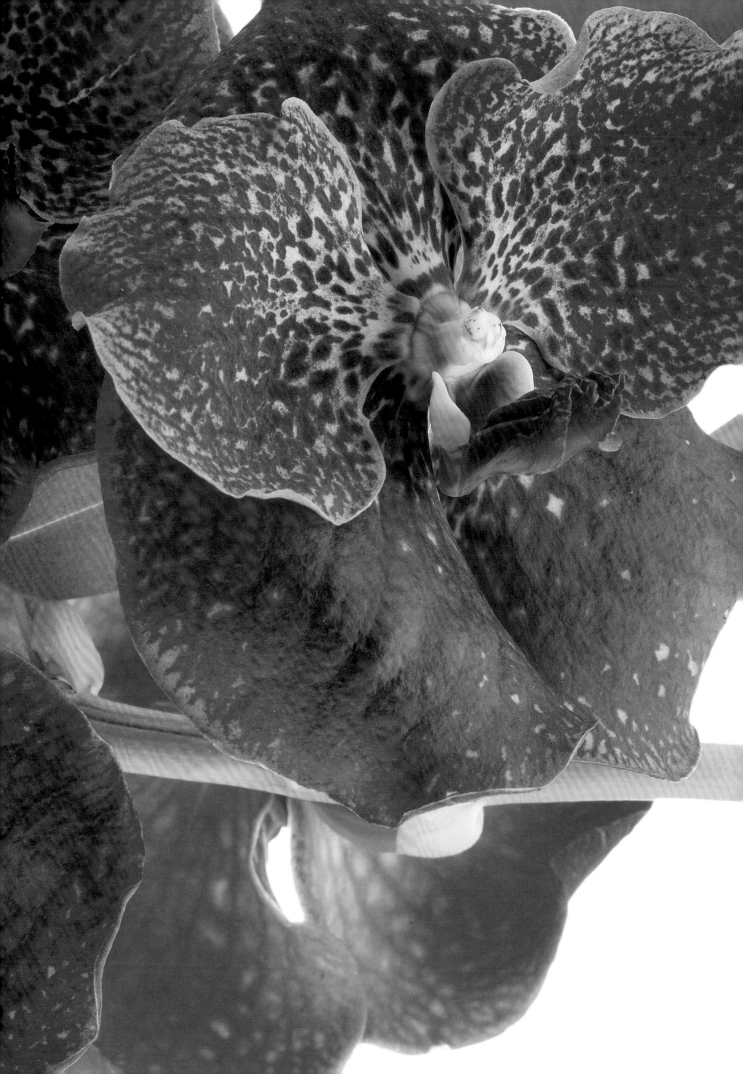

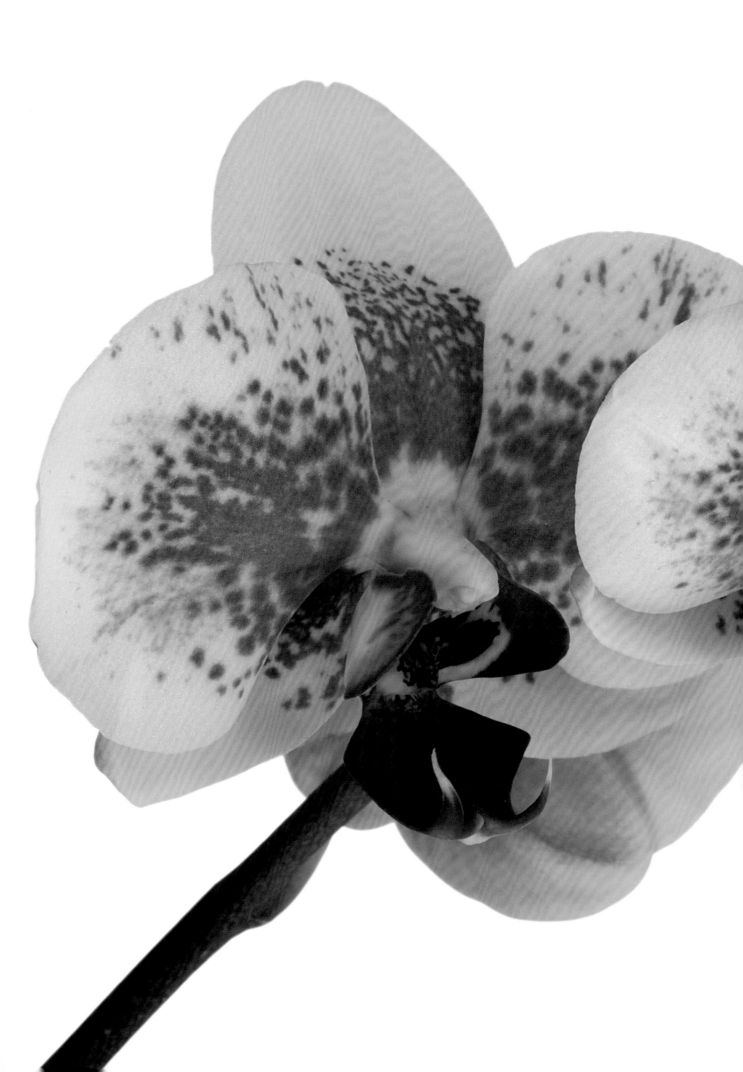

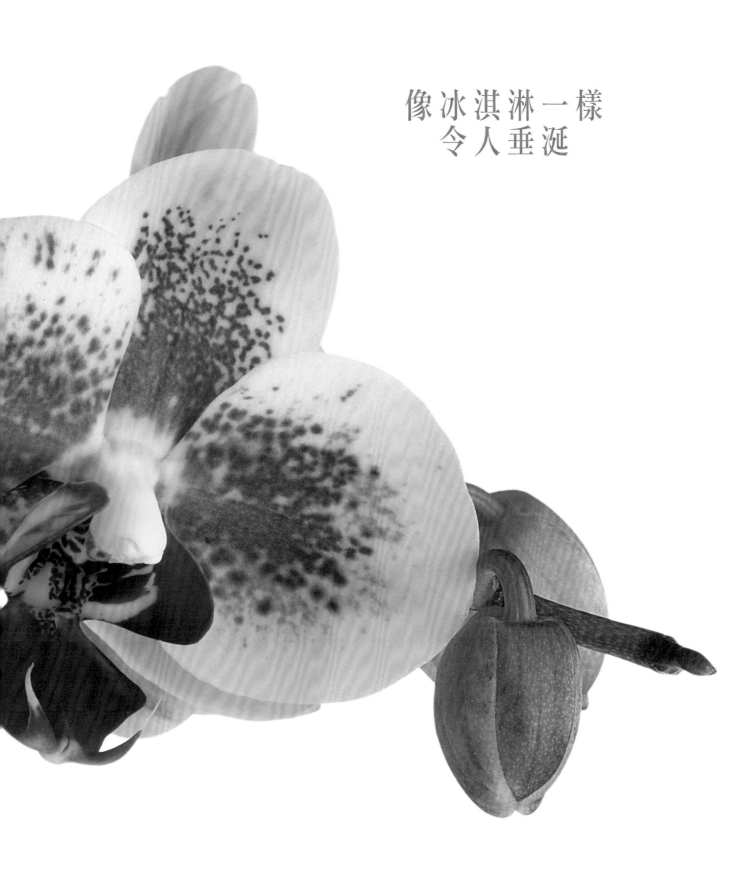

像冰淇淋一樣
令人垂涎

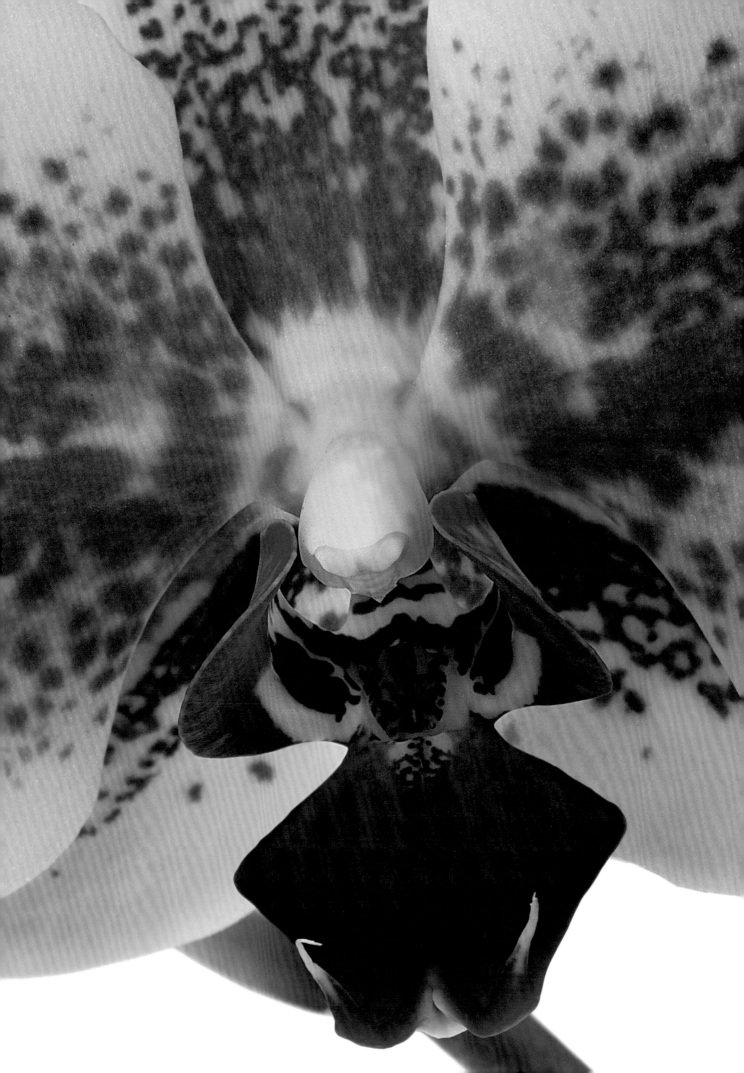

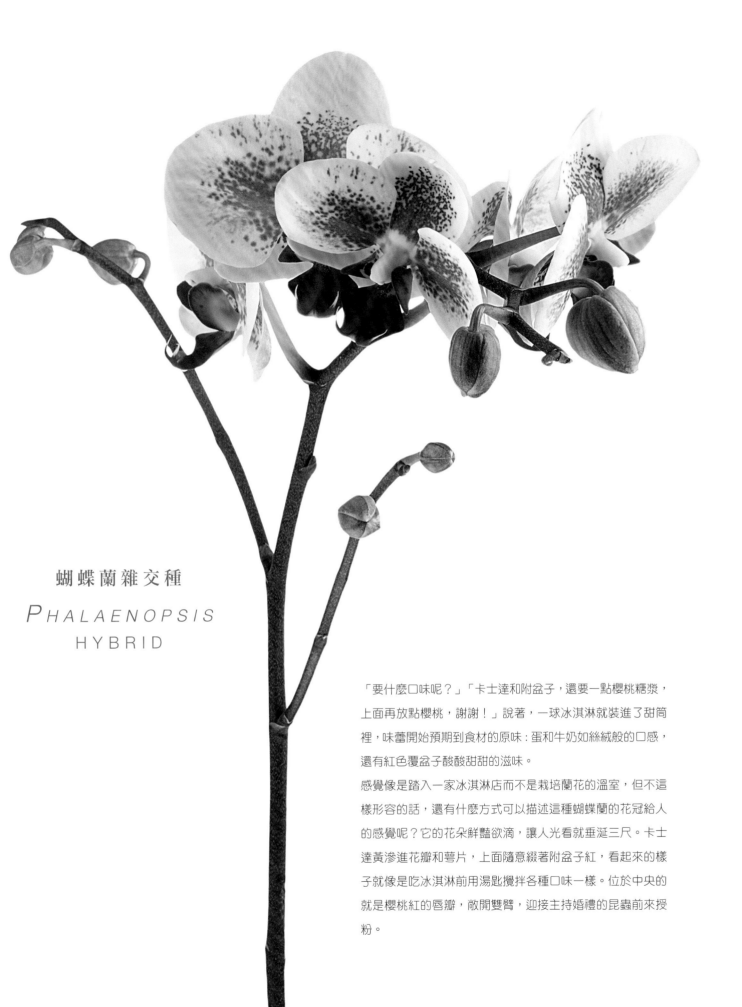

蝴蝶蘭雜交種

PHALAENOPSIS
HYBRID

「要什麼口味呢？」「卡士達和附盆子，還要一點櫻桃糖漿，上面再放點櫻桃，謝謝！」說著，一球冰淇淋就裝進了甜筒裡，味蕾開始預期到食材的原味：蛋和牛奶如絲絨般的口感，還有紅色覆盆子酸酸甜甜的滋味。

感覺像是踏入一家冰淇淋店而不是栽培蘭花的溫室，但不這樣形容的話，還有什麼方式可以描述這種蝴蝶蘭的花冠給人的感覺呢？它的花朵鮮豔欲滴，讓人光看就垂涎三尺。卡士達黃滲進花瓣和萼片，上面隨意綴著附盆子紅，看起來的樣子就像是吃冰淇淋前用湯匙攪拌各種口味一樣。位於中央的就是櫻桃紅的唇瓣，敞開雙臂，迎接主持婚禮的昆蟲前來授粉。

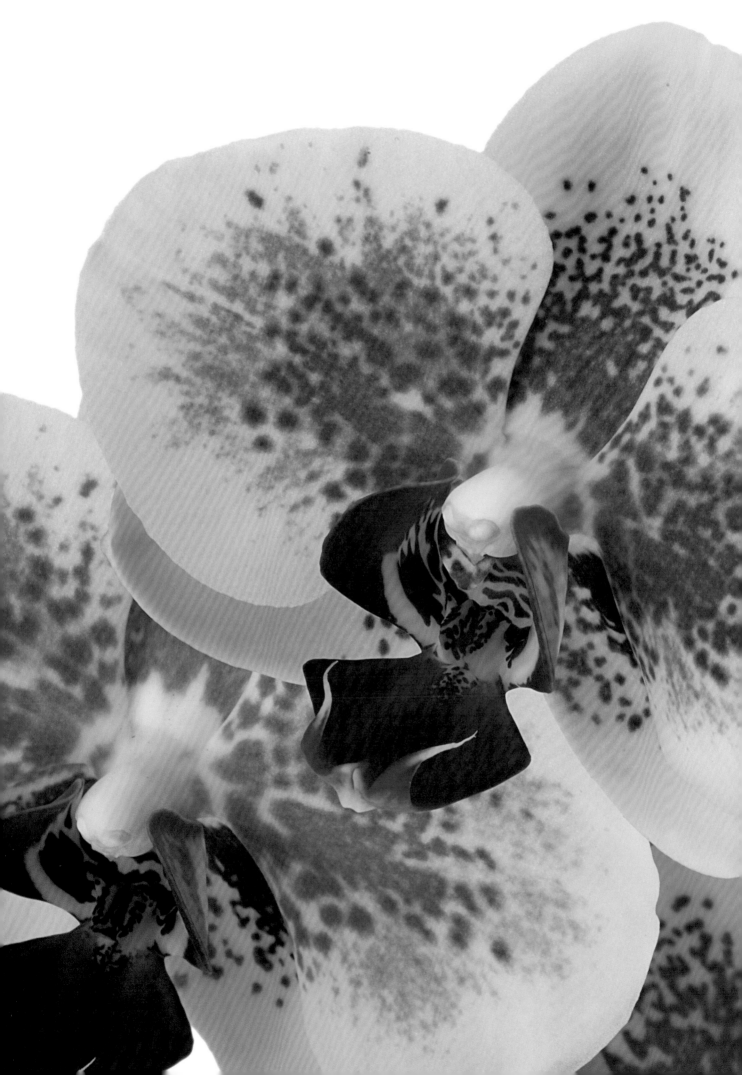

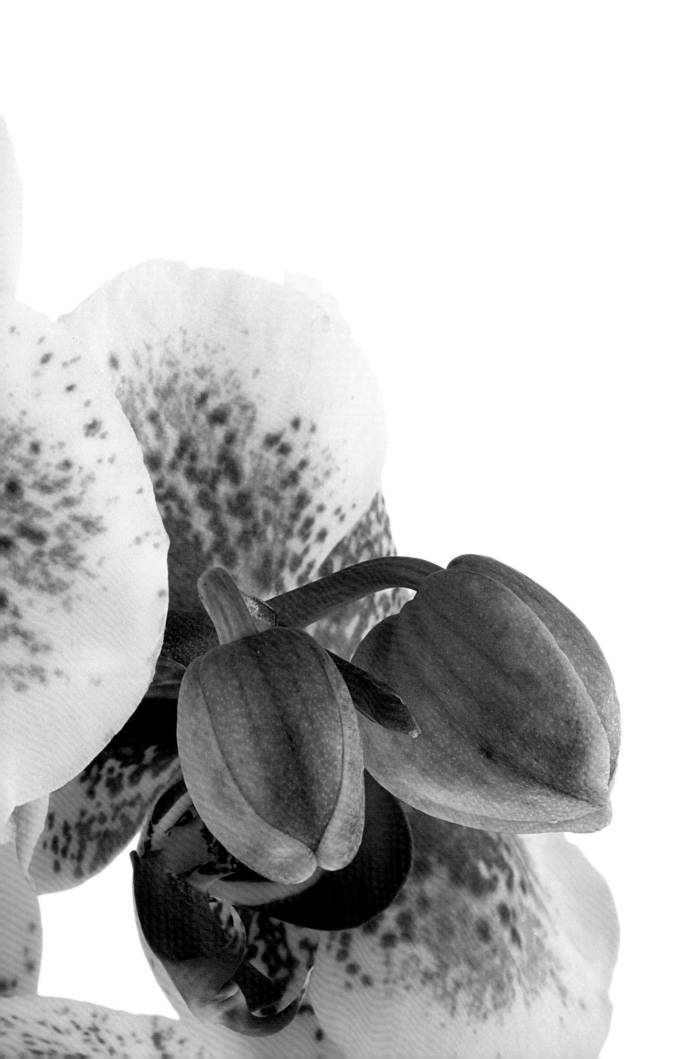

返回家鄉

過去有一段時間，熱愛蘭花的人一定會收藏至少一種蕙蘭。蕙蘭這種大型蘭花有顯眼的叢生披針狀葉片，栽植容易。秋末和冬天一到，蕙蘭就會回報主人的照顧，長出高壯的花序，上面最多有 12 朵花，每一朵都能久開不謝。多虧了育種專家的努力，蕙蘭的顏色從乳白色到磚紅色，從赭黃色到蘋果綠都有，體型也有大有小，有些品種的花朵碩大（將近 12 公分），有些高矮適中，有些花朵嬌小（6 公分）。今天雖然我們都還記得第一株蕙蘭雜交種的模樣，但我們還是比較喜歡關注自然界的野生種，那些蘭花的外貌特徵能帶我們想像遙遠的異國。西藏虎頭蘭就是一個例子，花朵豔麗，淡橄欖綠的萼片和花瓣上點綴著細密的紫斑，如波浪般起伏的奶油白色唇瓣上也是，整個唇瓣看起來就像是一片彎彎的奶油。西藏虎頭蘭的香氣很濃，它是 19 世紀末在中泰邊界海拔 1200 到 1900 公尺的潮溼岩坡上被人發現，喜愛寒冷的環境。西藏虎頭蘭的種小名以阿默斯 · 崔西（Amos Tracy）這位偉大的英國蘭花培育專家為名，這種蘭花就在他的溫室中首次綻放。

西藏虎頭蘭

CYMBIDIUM TRACYANUM

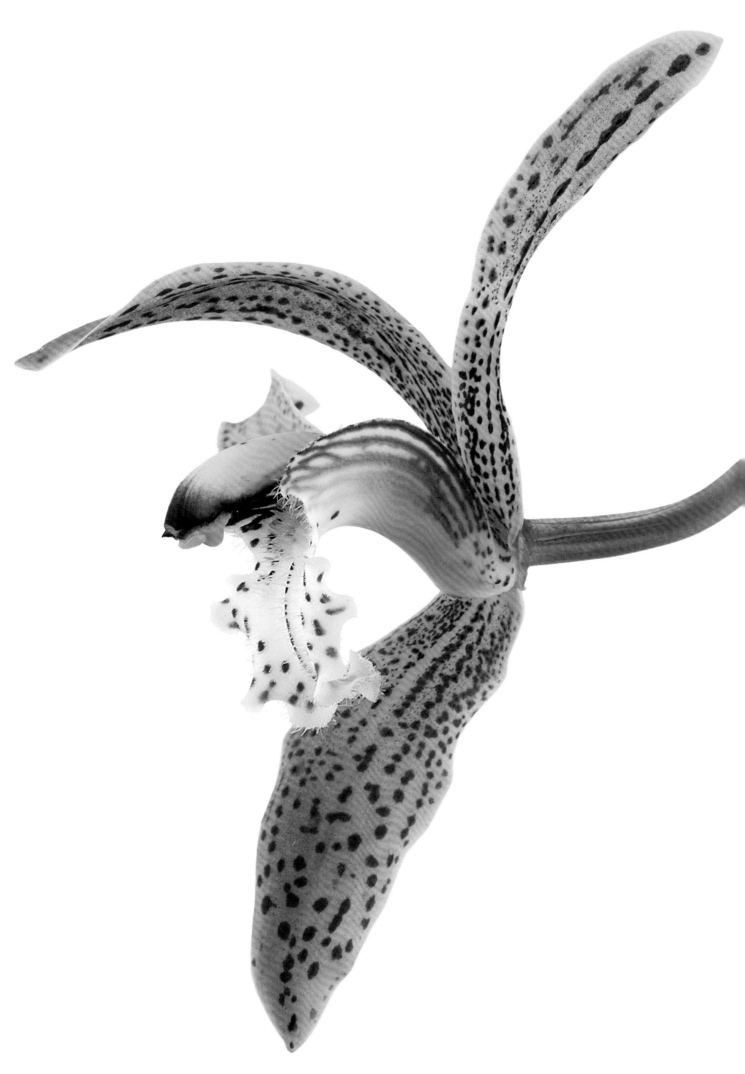

如畫的筆觸

富比世先生是偉大的蘭花收藏與培育專家，受僱於貝德福公爵，每次植物學家要以他的名字替新種蘭花命名時，他想必都是倍感榮幸。當時是 19 世紀，探險活動的極盛時期，經常有遠征隊到新大陸尋找前所未見的植物。，繼 1821 年賞心悅目的富比世嘉德麗亞蘭（Cattleya forbesii）命名之後，在巴西東南部的大西洋岸發現的文心蘭也在 1839 年以他為名。富比世文心蘭喜歡生長在樹幹和樹枝上，根部牢牢地紮進樹皮裡。在秋天會長出稀疏的橢圓形柔嫩假鱗莖，還一些披針狀葉片，莖部以優雅的姿態現身，一開始昂首挺立，接下來因為花朵的重量而稍微下彎。花冠是帶有光澤的褐色，花瓣邊緣呈黃色，花徑 4 公分，最大可達 6 公分。富比世文心蘭通常會附生在其他植物上，不過在氣候宜人的海岸環境中很容易用花盆栽培，或者也可以全年待在戶外。

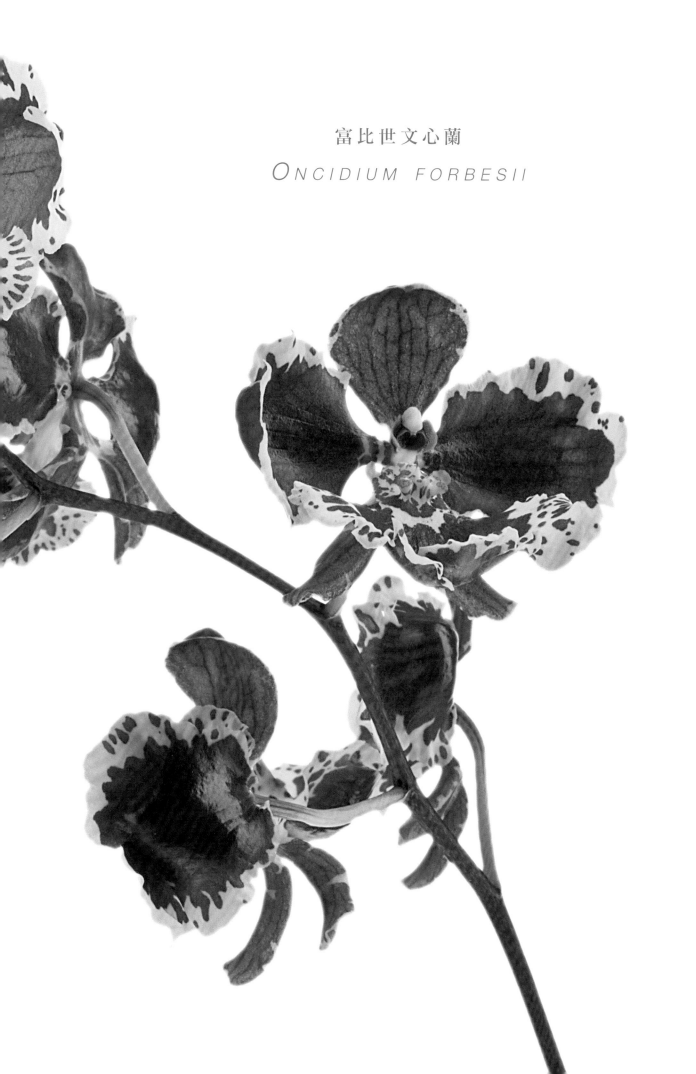

富比世文心蘭

ONCIDIUM FORBESII

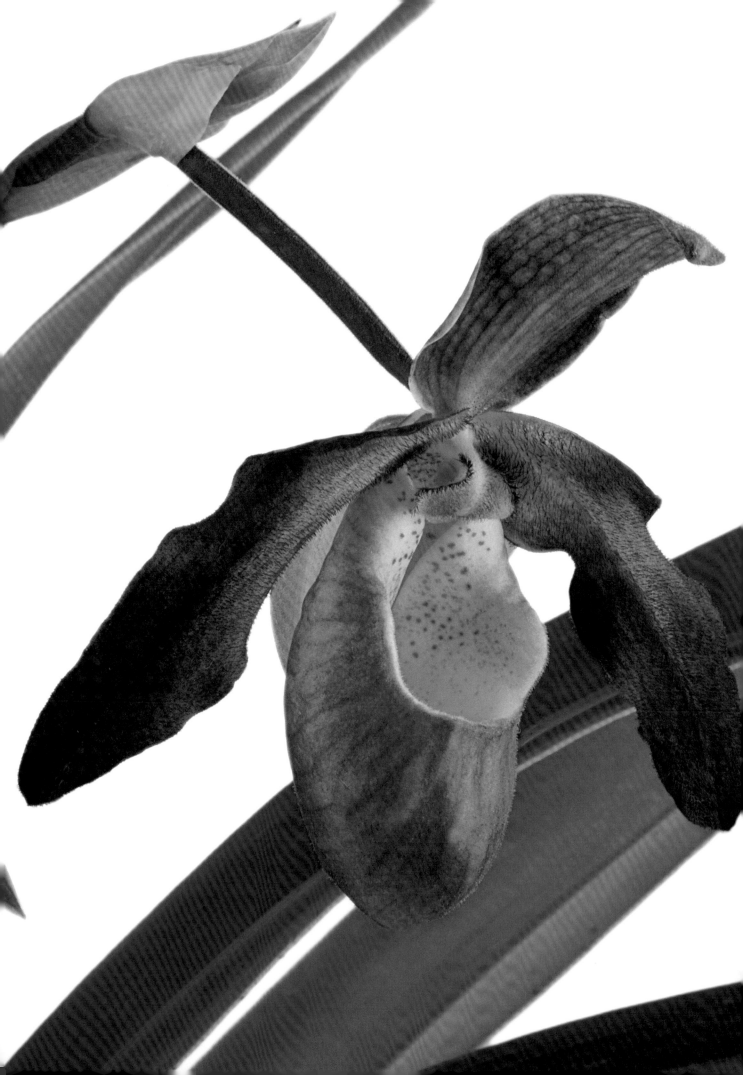

親吻的渴望

花冠在叢生的葉片上綻放，姿態優雅，盡情伸展莖幹，就像是要索吻的雙唇。花朵是暖紅色的，從它的顏色和性感的唇瓣，很明顯可以看出它的基因來自它的祖母：暗紅美洲拖鞋蘭（*Phragmipedium besseae*）。1981 年，暗紅美洲拖鞋蘭在祕魯的馬丘比丘發現，此後就一直是蘭花界最熱門的話題，而且毫無疑問引領了蘭花科學界的革命。在這之前從來沒有人見過這類唇瓣看起來像一隻拖鞋的蘭花居然有紅色的。它非常吸引人，等到植株數量蒐集夠了，雜交育種就開始了。引領潮流的其中一個機構就是位於澤西島（Jersey Island，屬於英國的海峽群島）的艾瑞克楊蘭花基金會（Eric Young Orchid Foundation）。這個研究機構名聲顯赫，以雜交和蘭花收藏聞名。1997 年，聖彼得美洲拖鞋蘭（暗紅美洲拖鞋蘭的孫子）就在這個機構誕生，很容易讓人一眼就愛上它。

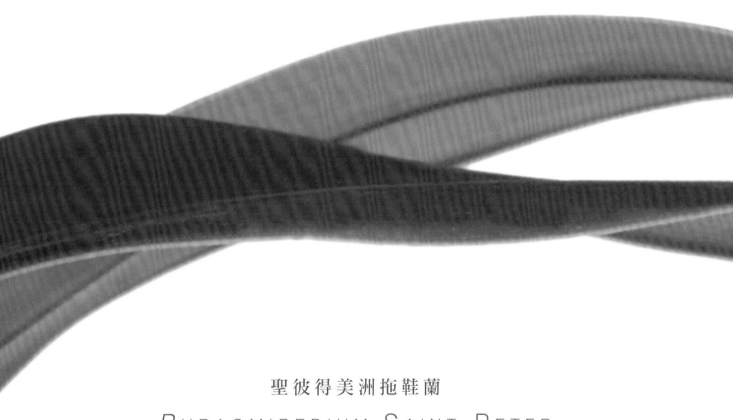

聖彼得美洲拖鞋蘭
PHRAGMIPEDIUM SAINT PETER

生 於 熱 情

石 斛 雜 交 種

Dendrobium nobile hybrid

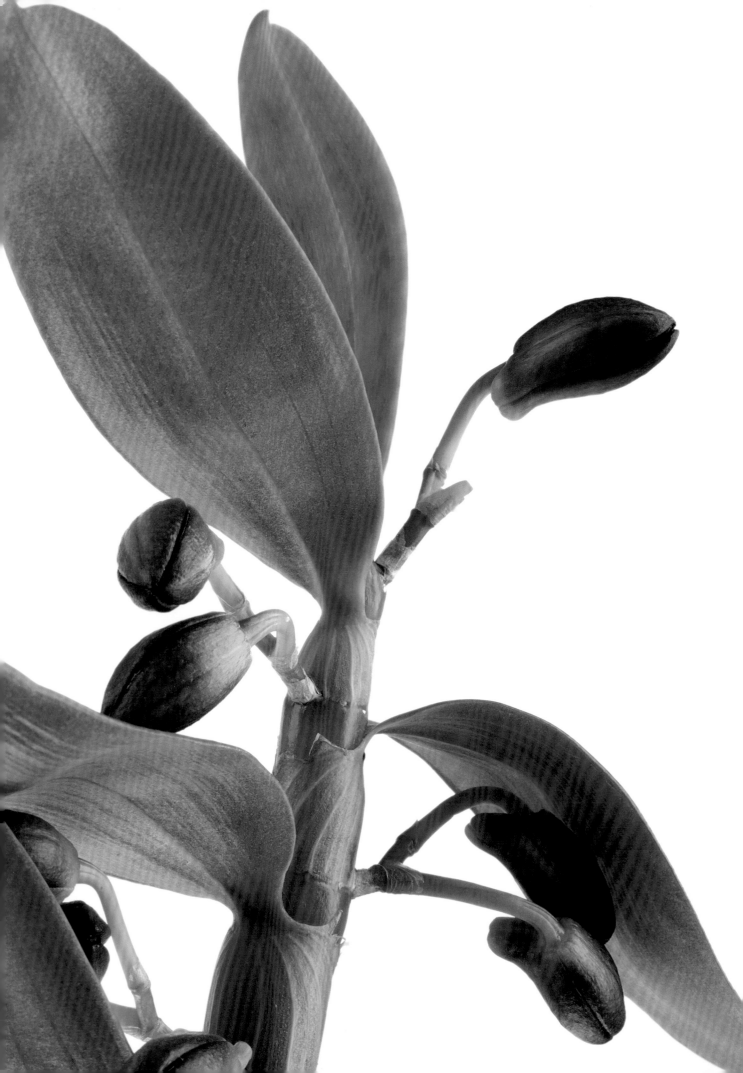

較晚近的蘭花故事中，有一則說的是日本育種專家山本次郎（Jiro Yamamoto）。他用遍布東南亞的原生種石斛（*Dendrobium nobile*），在 1950 年代初開始培育他夢想中的蘭花品種。這個品種的蘭花可以長出數十朵鮮豔明亮的花（桃紅、亮黃、純白、蘋果綠），所有的花朵都生長在同一枝直挺挺的莖幹上，綴以明亮的綠葉，就像竹子一樣。為了達成夢想，他把蘭花移植到夏威夷的各座島上，利用海岸和火山頂端間的氣候差異，把培育出來的雜交種放到極端溫度變化中，為的就是要讓植株更強壯。在日本雜交而成的山本石斛（*Dendrobium* Yamamoto，由原生種石斛雜交而來），利用生物科技在泰國的實驗室大量生產，之後到夏威夷栽種，如今全世界都可以欣賞到。這種蘭花主要在春天綻放，容易在家栽植，需求條件不高，很令人滿足。

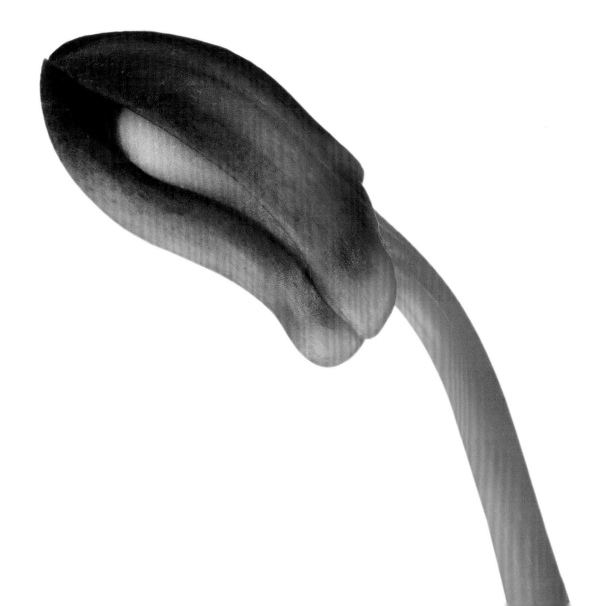

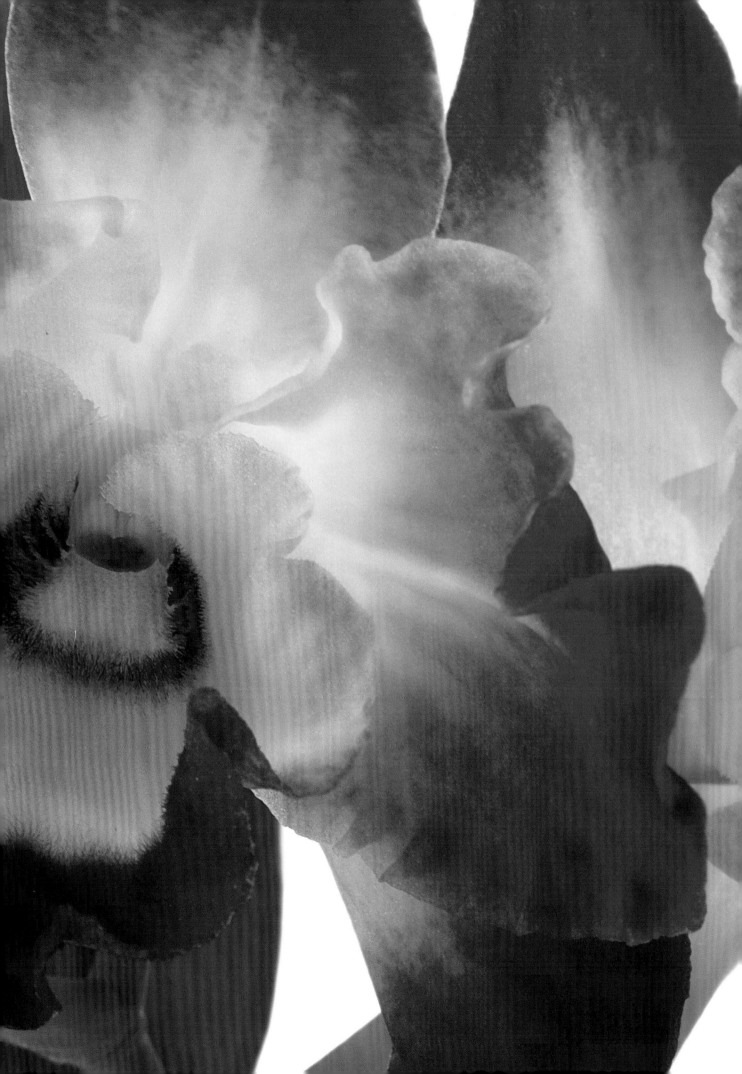

想起愛情

像這樣紅絲絨色的蘭花很稀少，會馬上吸引注意，帶來喜悅，喚起我們心裡最深層的感覺。一旦知道這種蘭花是育種專家根據夢想創造出來的產物，會更加令人震驚。

這種蘭花出自瑞士育種專家雅各・艾勒（Jakob Isler）之手。雅各・艾勒經營苗圃，也是培育出許多蘭花的學者。1990 年，他投身育種工作，把原產於南美洲、安地斯山脈、熱帶地區的蘭花拿來交配，培育出這種芳香高雅的蘭花，並在 1995 年以 x *Oncidopsis* Nelly Isler 名稱註冊，當做獻給妻子的禮物。這株蘭花優雅大方，葉片不多，可以長出兩到三根莖幹，每年甚至可以有兩次花期。*Oncidopsis* Nelly Isler 完全遺忘祖先居住的自然環境，因此在冬天可以欣然地待在室內，夏天可以待在戶外一會兒，不過得遠離炙人的烈日。

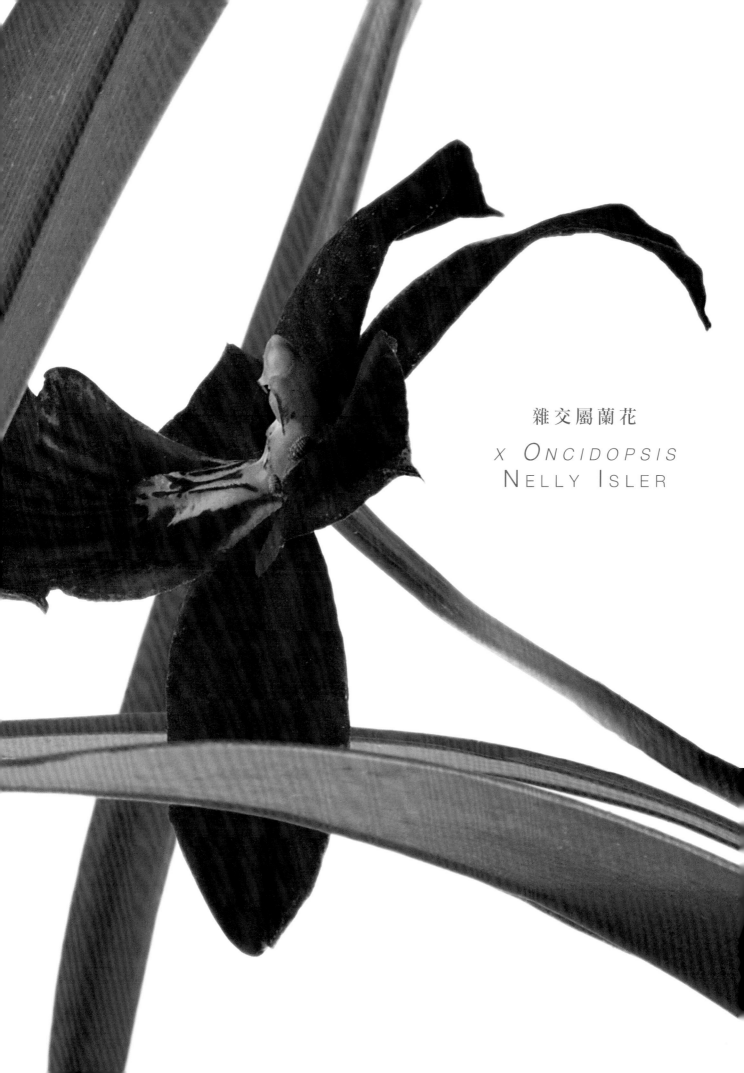

雜交屬蘭花

x Oncidopsis

Nelly Isler

剛 強 的 性 格

兜蘭屬雜交種的斑斕色彩總是令人讚賞，而且在栽培的過程中，讚賞會變成驚嘆，因為我們會發現它的花朵能盛開數個月，依然保持新鮮、光潔無暇，而且一株在一年內可以開出好幾朵花。這些特性都要歸功於美洲、歐洲、亞洲等全球育種學者的毅力，他們想要培育出比前一代更強健、更易於栽植、花量更多的蘭花。附記一下兜蘭有趣的屬名由來，*Paphiopedilum* 由兩個希臘單字組成，一是 Paphinia，就是傳說中愛神維納斯所誕生的城市帕福斯（Paphos，位於賽普勒斯）；另外一個是 pedilon，意思是涼鞋或鞋子，指的是唇瓣這個蘭花中最引人注目的部位。兩個字合起來，我們就知道這個屬名的意思是「維納斯的拖鞋」。

兜 蘭 屬 雜 交 種

P APHIOPEDILUM HYBRID

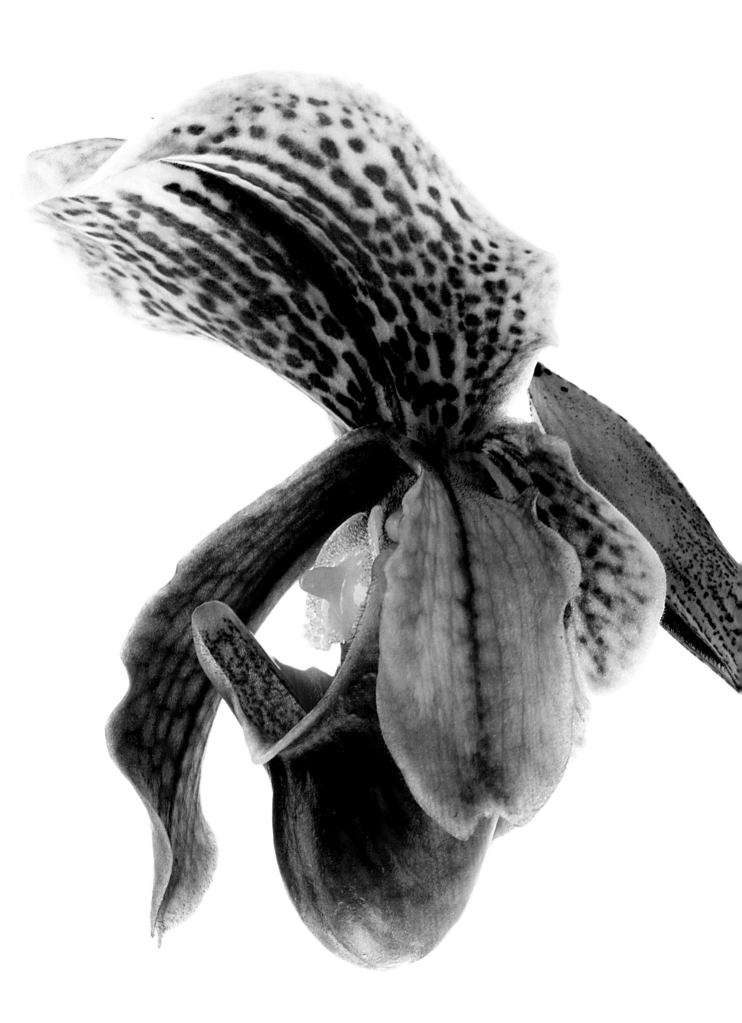

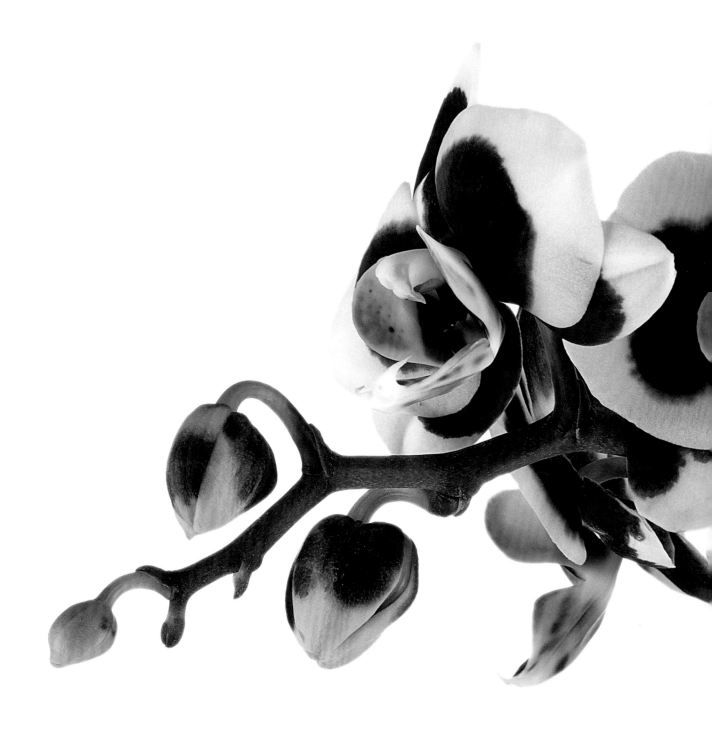

無限色彩

天知道是哪一種魔法般的基因組合，才創造出閃亮孔雀蝴蝶蘭？這種蘭花雖然以雄孔雀為名，但是花冠一點也看不出像孔雀羽毛那樣會隨著光線變化的閃亮光澤。它像的地方是孔雀開屏後尾羽上面的「眼點」，閃亮孔雀蝴蝶蘭的色彩效果和孔雀眼點很類似。花苞的色彩就已經很豐富，預示了花冠綻放後的光景，象牙白的蠟質萼片和花瓣上面有大片的酒紅斑點，中央較深，逐漸往邊緣淡去。亞洲育種專家陳基和（音譯）在 1996 年培育出這種蘭花，感謝他的慧眼和巧手，替我們創造出這株珍貴的雜交種。

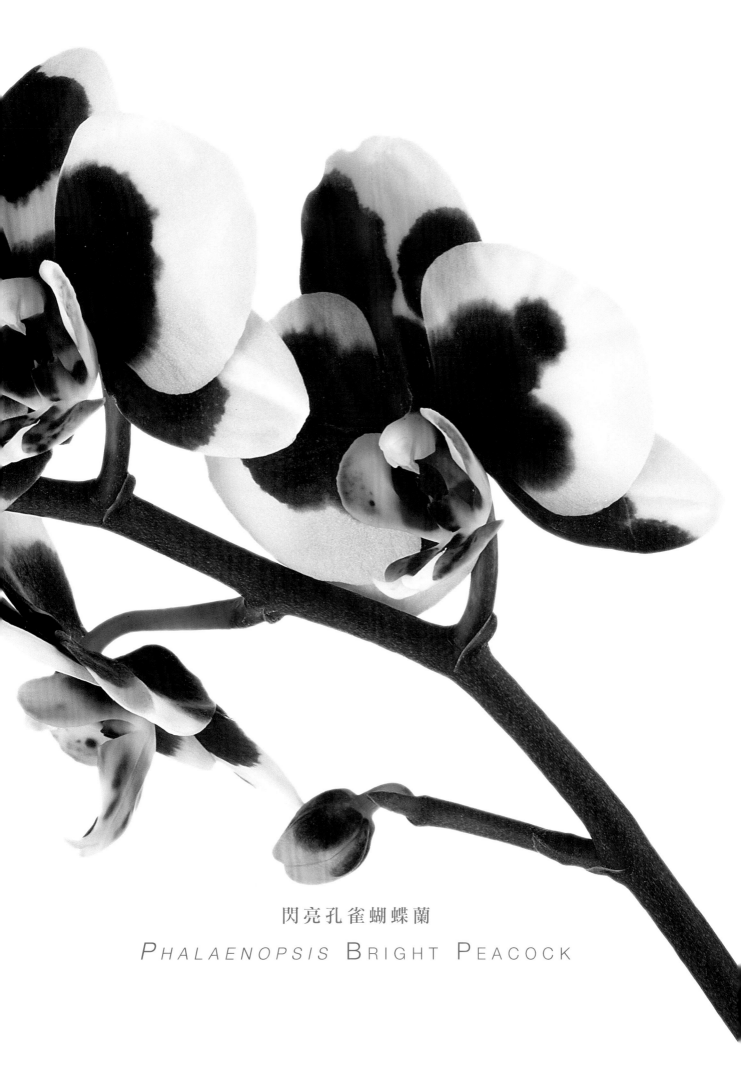

閃亮孔雀蝴蝶蘭

PHALAENOPSIS BRIGHT PEACOCK

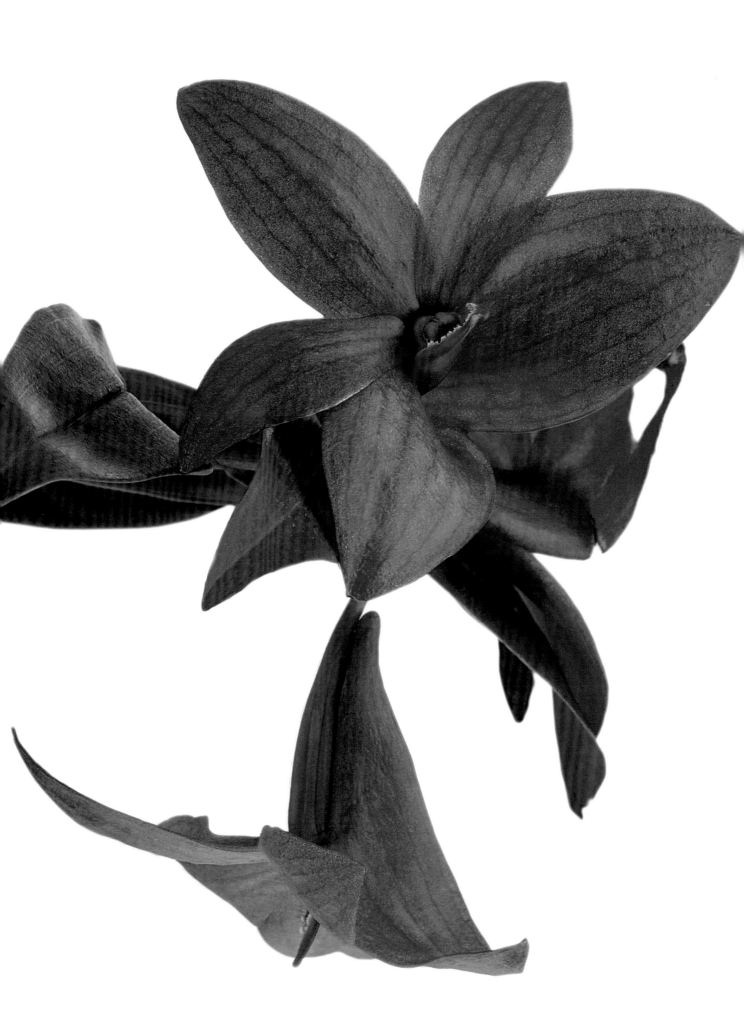

辣 勁 十 足

摩鹿加群島和鄰近的印尼蘇拉威西島（舊稱西里伯島）是這
種石斛的原產地。蘇拉威西石斛的顏色接近螢光紅，十分搶
眼。花冠只有 3 公分，又因為嬌小火紅的唇瓣而更引人注目。
這種顏色火辣的蘭花原產地跟許多昂貴的香料一樣，感覺好
像是巧合。這種蘭花有丁香（*Eugenia caryophyllata*）的花苞、
肉荳蔻（*Myristica fragrans*）的果實，還有如荳蔻種子精巧的
殼。野生的蘇拉威西石斛（*Dendrobium sulawesiense*，依照
分類規則也叫做 *Dendrobium glomeratum*），是附生蘭，生
長在炎熱潮溼的高山雨林中，海拔最高 1200 公尺，葉片茂
密，在春夏兩季盛開。

蘇拉威西石斛

D E N D R O B I U M S U L A W E S I E N S E

要一起跳支舞嗎？

在南美洲發現蘭花的故事當中，有一則很有趣的就是喬治 · 史金納（George U. Skinner）的故事。史金納是 19 世紀的蘇格蘭植物採集家，他熱愛瓜地馬拉和墨西哥蒼翠繁茂的植物，歷經超過 30 年、約 40 次的冒險，順利把無數植物帶回英國，種類之多前所未見，為了紀念他，其中很多植物都以他為名。在他頭幾次帶回英國的植物中，就包含了這種賞心悅目的附生蘭，發現於墨西哥，生長在樹木或岩石上，不過更常以地生的姿態在海拔 2000 到 3200 公尺的高原上出現。這種蘭花的莖幹筆挺，高度可達 1 公尺，長滿嬌嫩精美的花朵，頂端尖細的花瓣與萼片光彩動人，唇瓣顏色較淺，外型優美，不難想像這種蘭花首次在英格蘭現身時，植物學家有多驚訝。最標準的顏色是淡綠色和粉紅色，不過褐色和白色、以及如右頁圖中的褐色和紫色組合也不罕見。1840 年，這種蘭花被命名為齒舌蘭（*Odontoglossum bictoniense*），死忠的收藏家到現在還是沿用這個名稱，不過學名從 1993 年起已改成 *Rhynchostele bictoniensis*。

齒舌蘭

RHYNCHOSTELE BICTONIENSIS

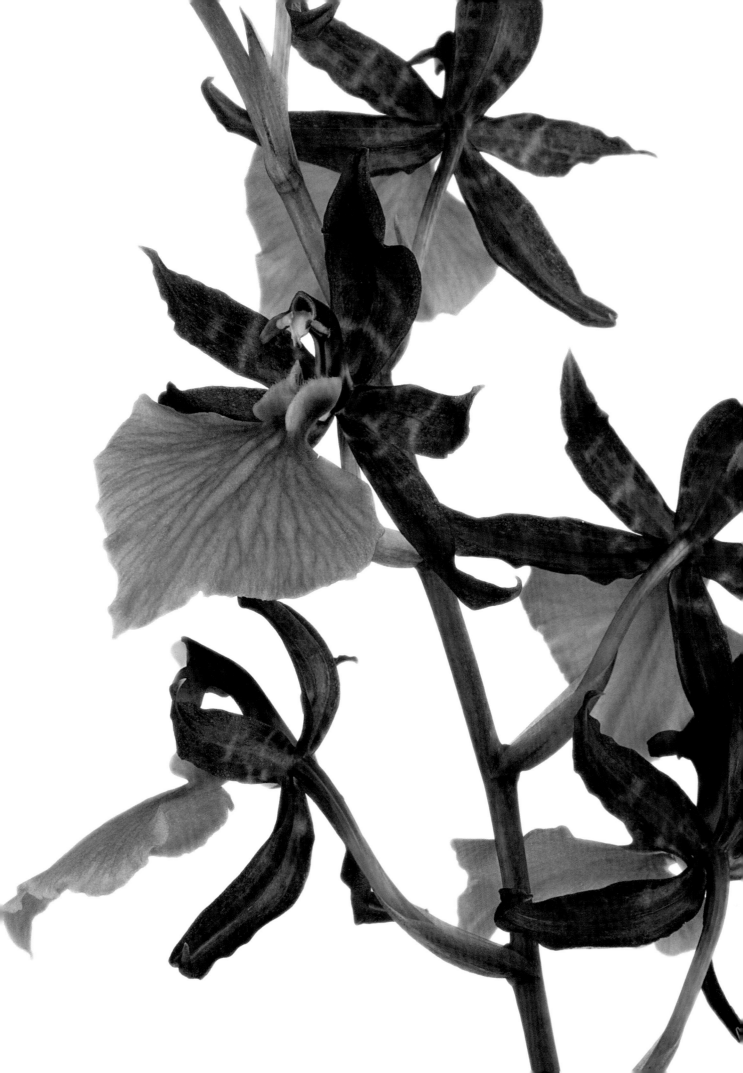

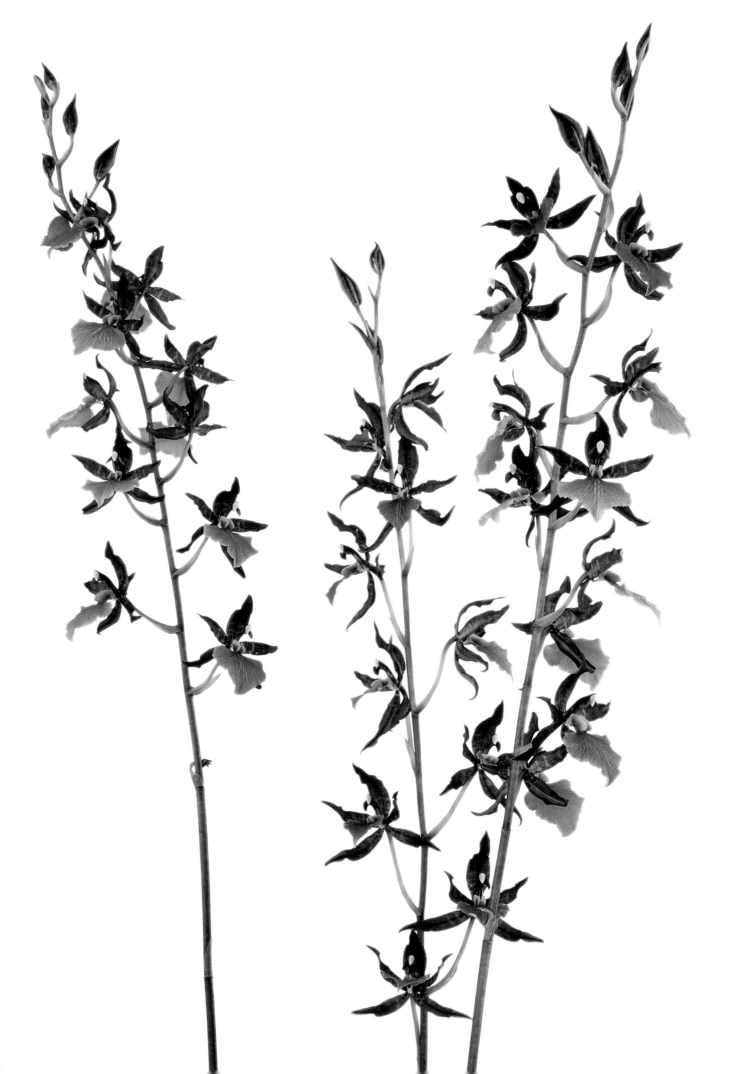

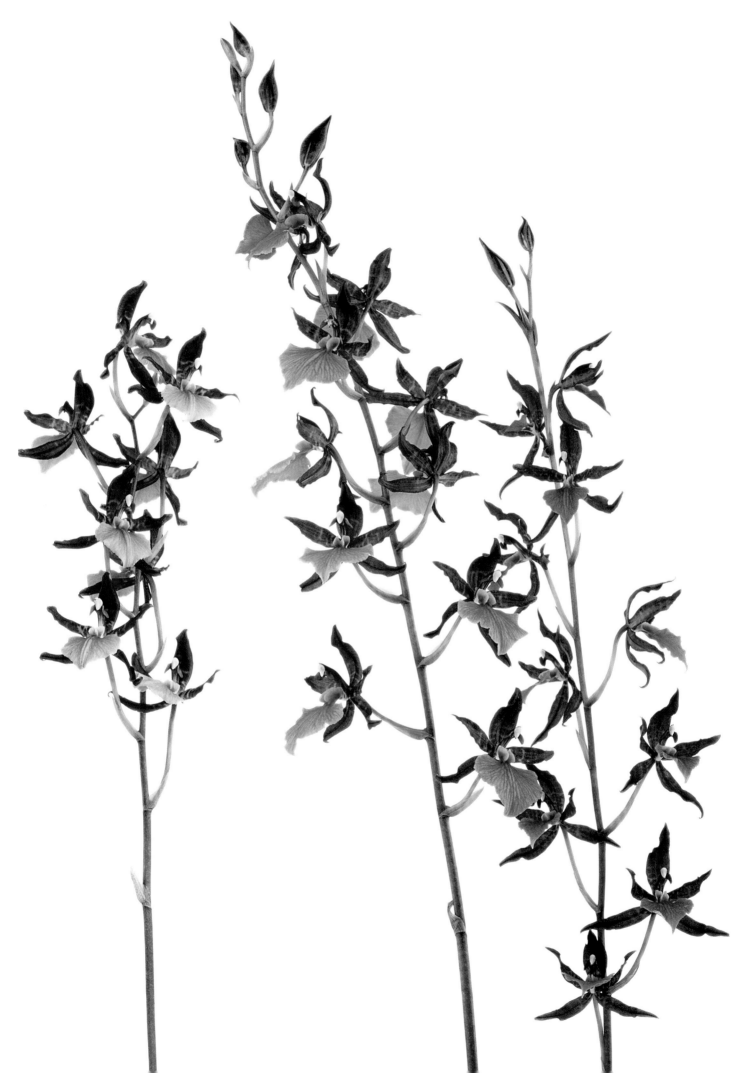

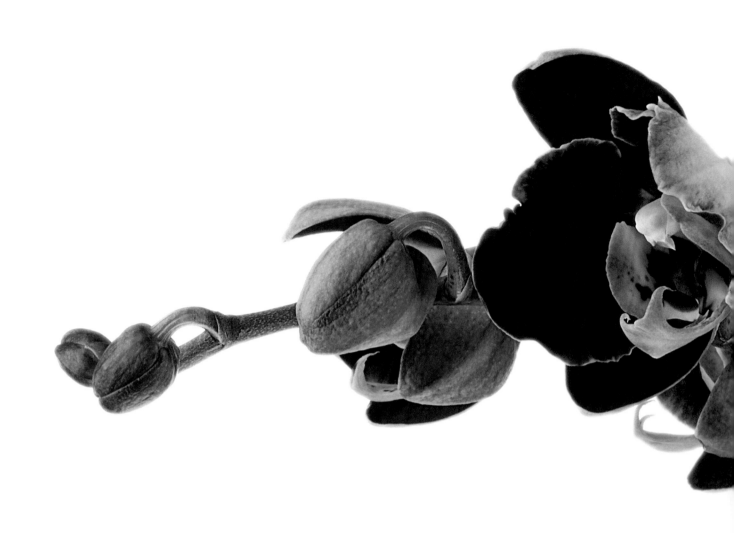

刻骨銘心的色彩

臺大珍珠蝴蝶蘭

PHALAENOPSIS
TAIDA PEARL

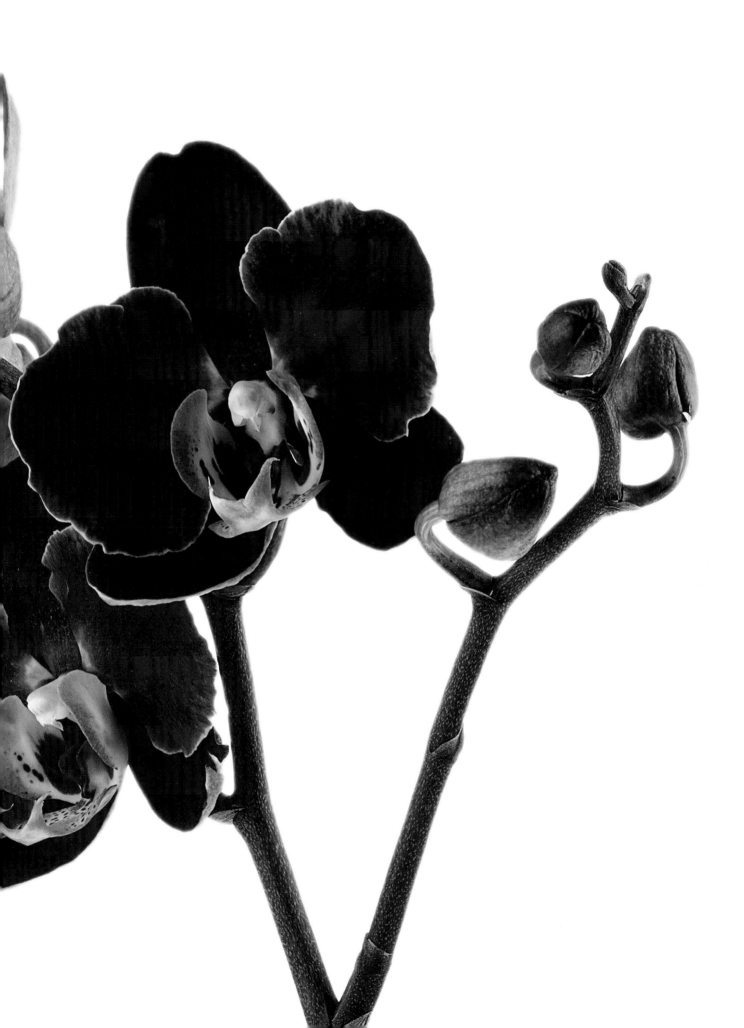

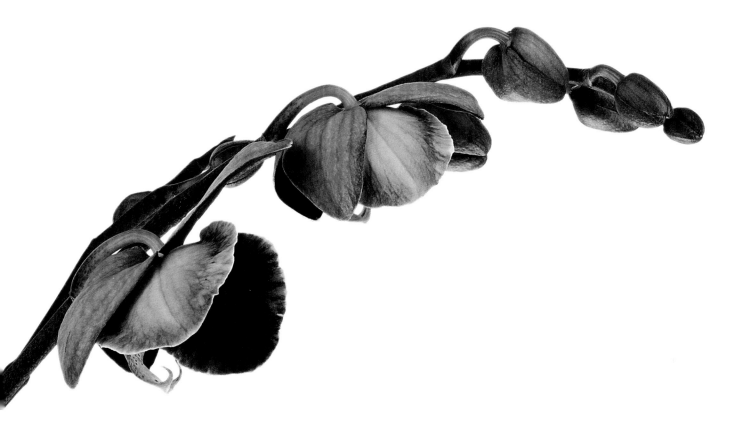

蘭花傳遞的情感很豐富，很少有花朵可以比擬。色調決定了蘭花的情感強度，黃色表達的是溫柔，白色是仰慕，絕大部分是粉紅色的話，就是愛慕。要挑選花朵當做禮物時，若不滿足於單純的鮮紅，而想要尋求完美的，就可以選擇像臺大珍珠蝴蝶蘭這種如天鵝絨般的深紅色，傳遞複雜的熱情。這種蘭花是位於臺灣彰化的臺大蘭園在 2001 年培育出來的。這家公司專門培育新的雜交種，他們選擇本質上輕巧華麗的蝴蝶蘭屬，和花型嬌小、色彩濃豔的朵麗蘭屬進行一連串的雜交，最後培育出臺大珍珠蝴蝶蘭。這種屬間雜交所得到的蘭花稱為朵麗蝶蘭（x *Doritaenopsis*），枝條長度幾乎超過 40 公分，可以開出數十朵大小約 8 公分的花。

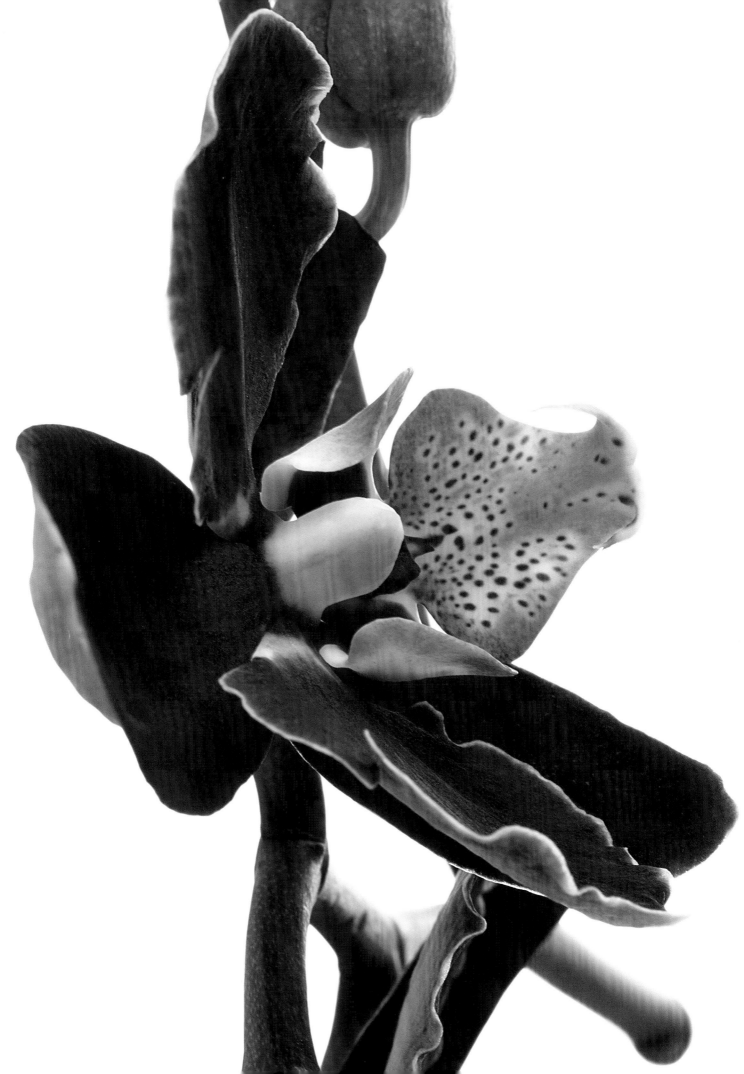

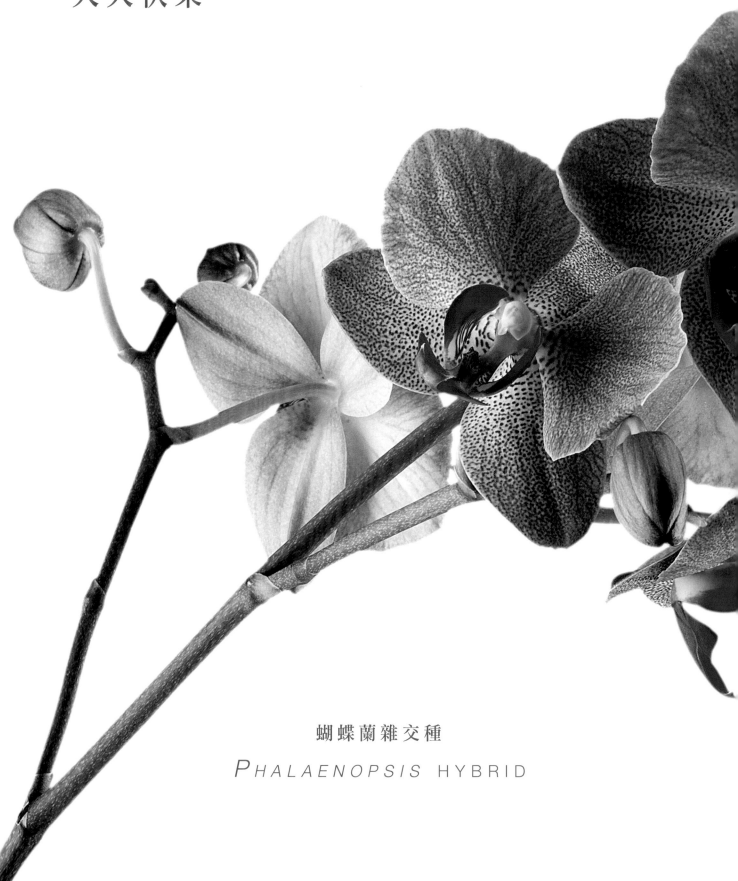

天天快樂

蝴蝶蘭雜交種

PHALAENOPSIS HYBRID

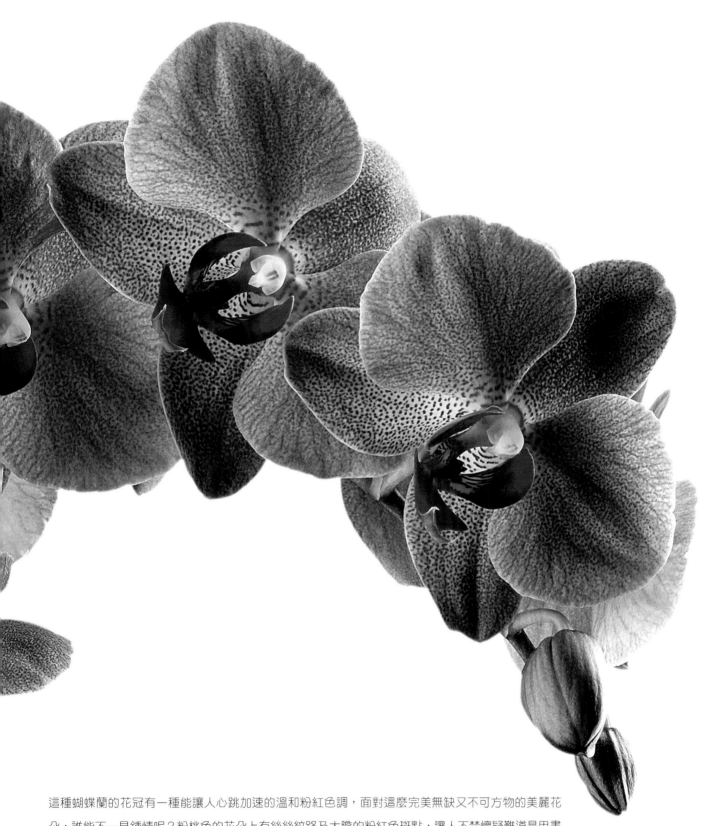

這種蝴蝶蘭的花冠有一種能讓人心跳加速的溫和粉紅色調，面對這麼完美無缺又不可方物的美麗花朵，誰能不一見鍾情呢？粉桃色的花朵上有絲絲紋路及大膽的粉紅色斑點，讓人不禁懷疑難道是用畫筆點上去的？花冠整整齊齊地背對背排成兩列，空氣和陽光可以在中間流通，毫無阻礙。花梗內的汁液一天一天往最後一個花苞流去，使它受到生命泉源的滋潤而綻放。這樣賞心悅目的景象可以持續數週甚至數月，每天上演。早上一起床，就可以看看它過了一晚有沒有改變；白天工作時，它陪著我們努力；到了晚上，我們向它道聲晚安才熄燈，感謝它帶來的美麗。

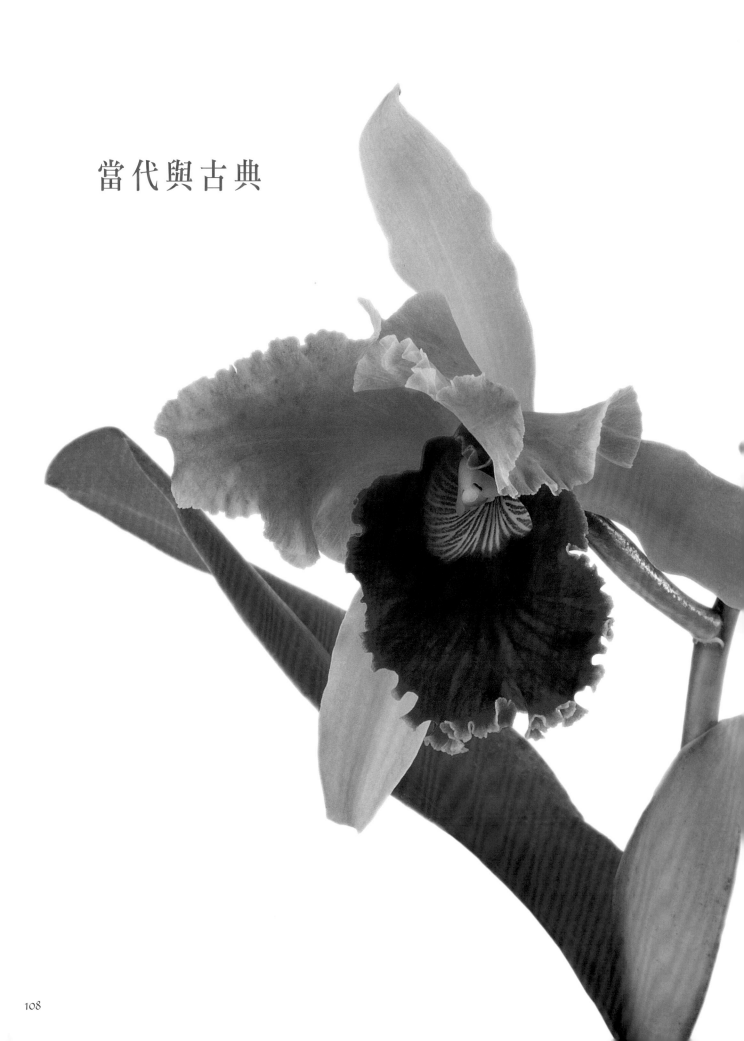

當代與古典

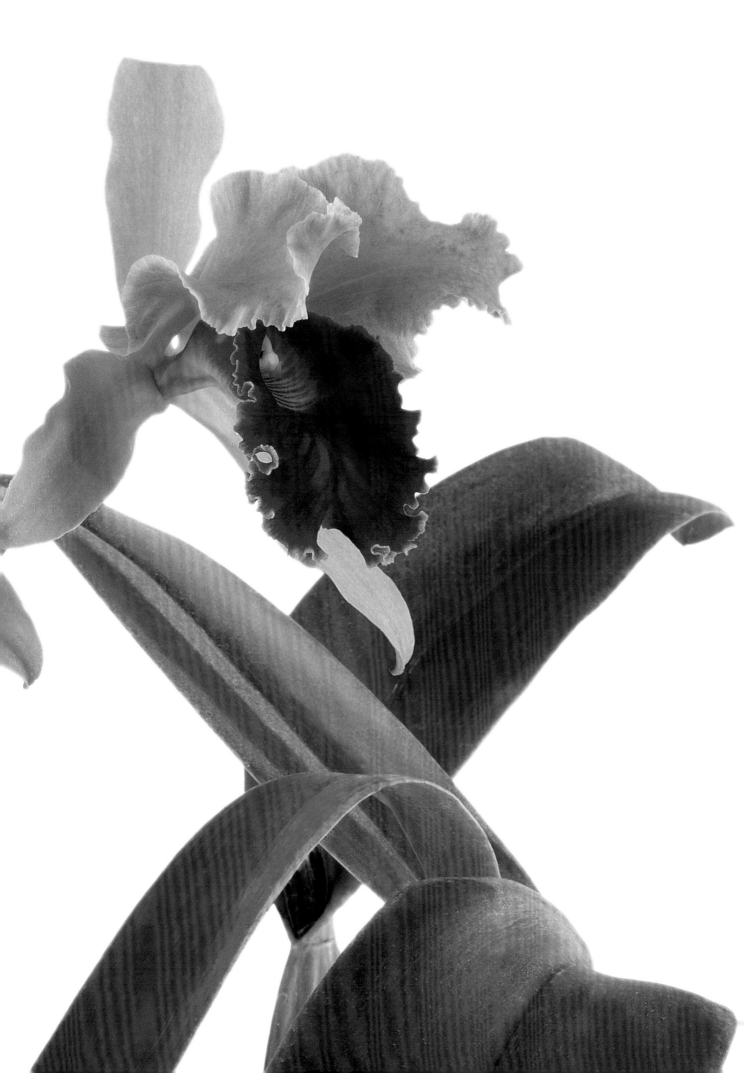

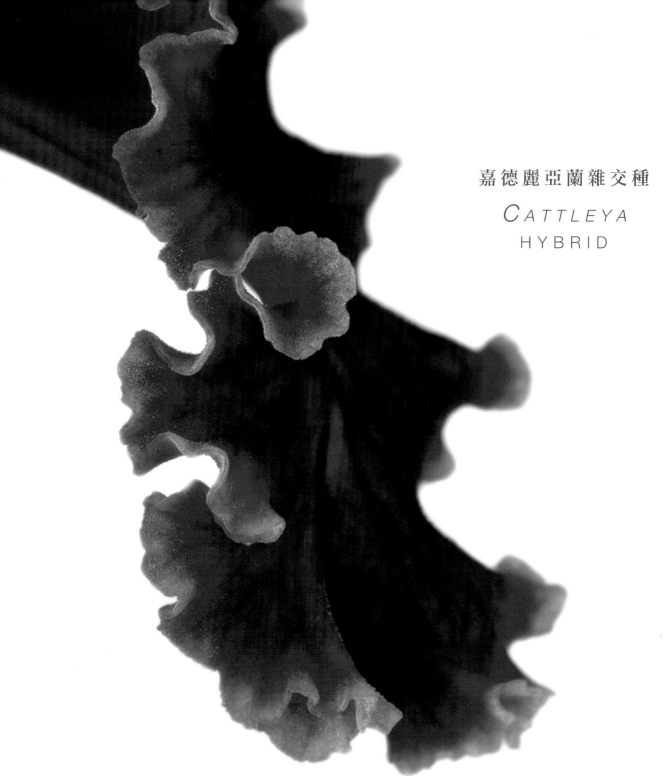

嘉德麗亞蘭雜交種
CATTLEYA
HYBRID

嘉德麗亞蘭是公認的蘭中之后，有一種古老的魅力。它的經典色是我們都熟悉的紫丁香色，非常耀眼，適合栽種，也適合做成切花當做禮物。嘉德麗亞蘭的花冠亮麗，萼片寬大，其中有兩片的邊緣成波浪狀，豔麗的唇瓣從萼片間挺拔而出。嘉德麗亞蘭的原生地是中南美洲潮溼的熱帶雨林，從墨西哥到巴西、阿根廷、祕魯，從海平面到高山，都可發現它的蹤跡。育種者將這些野生嘉德麗亞蘭加以雜交，然後精心挑選，才得到這個優秀的品種。育種工作從 19 世紀初就開始，第一代蘭花原本是作為填料，用來保護從巴西引進的奇珍植物，而來到巴內特的威廉 ‧ 嘉德利男爵（Sir William Cattley of Barnet）的溫室，這位充滿熱情的收藏家就在溫室裡培養這批蘭花。1824 年它首次在歐洲盛開，植物學家約翰 ‧ 林德利（John Lindley）用科學名詞描述了這朵蘭花，並成立嘉德麗亞蘭屬，向這位男爵致敬，而那種蘭花就命名為嘉德麗亞蘭（*Cattleya labiata*）。

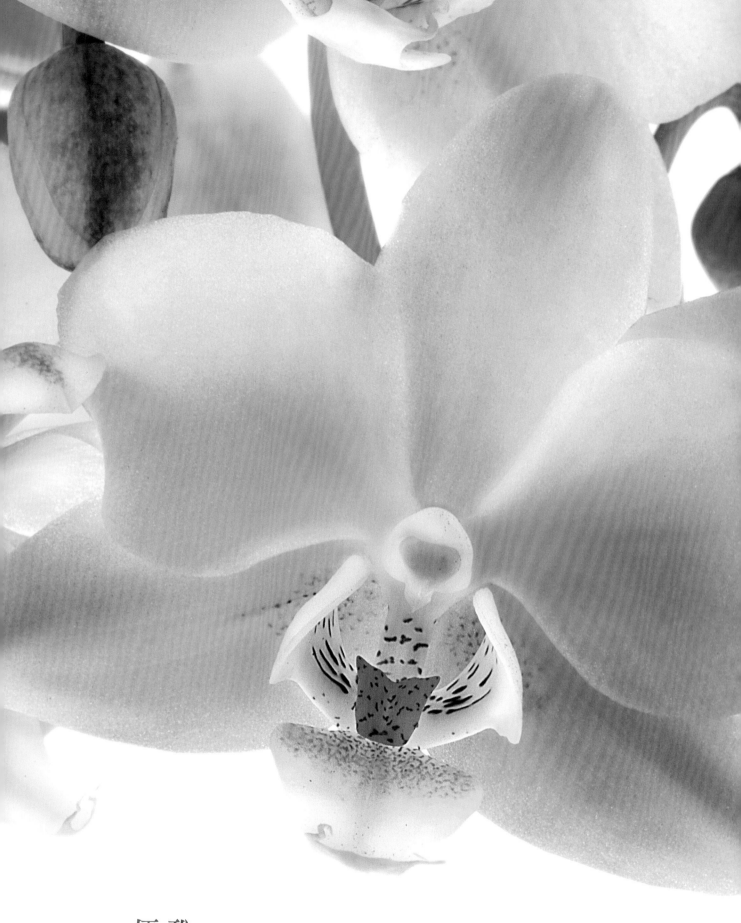

優 雅

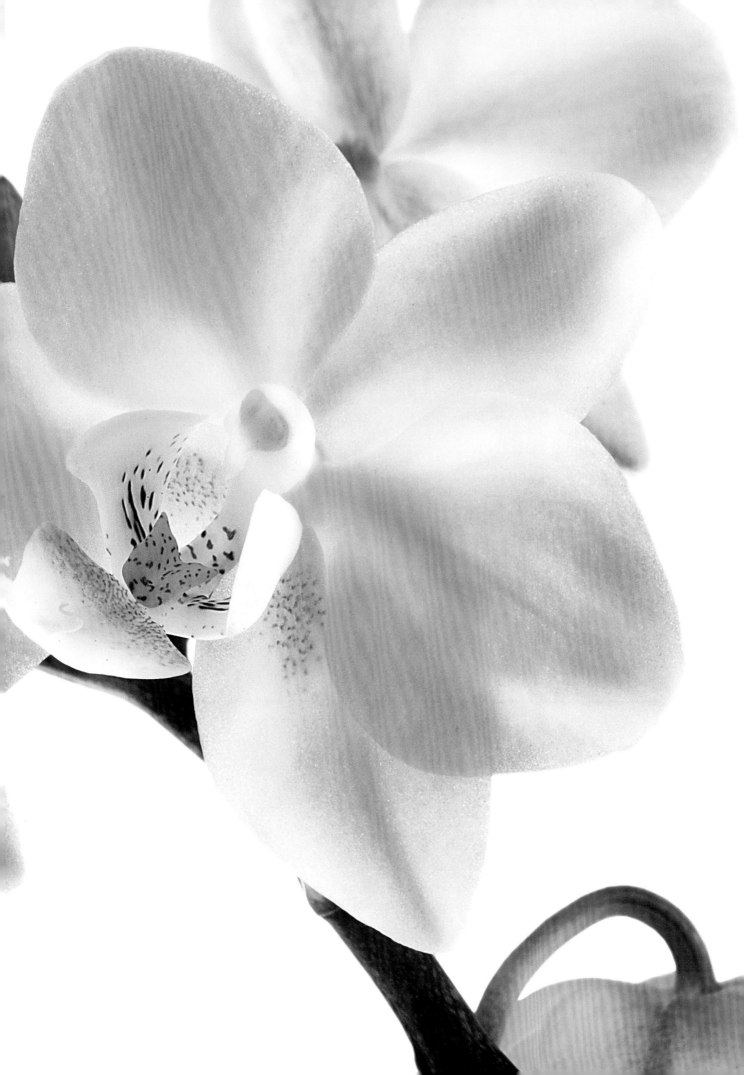

輕嘆一聲，突然映入眼簾的是強勢的白色，代表青春的隨興和對自然的崇敬。蘭花的花冠在風中搖曳、與蝴蝶爭奇鬥豔時，終究蘊含了幾種情緒？多麼輕盈啊！最早把蘭花當成天然藥物和裝飾元素使用的紀錄在中國，公元前6世紀，孔子談到蘭花的優美和芬芳時，用了一個指稱年輕女性的字來形容，其中的含意包括了優雅、愛戀、純潔、端莊、美麗。

　　在舊大陸的情形也相同，蘭花一現身就激起大家的詩意和情感。蘭花很樂意讓人津津有味地觀賞，例如塔赫馬冰川文心蘭「綠」（*Aliceara* Tahoma Glacier 'Green'），這位妙齡女郎似乎知道自己風情萬種，會突然間綻放。軛瓣蘭（*Paradisanthus micranthus*）像是設法從積雪中冒出頭來的春花；而白色大花千代（*Ascocenda* Princess Mikasa "Taynee White"）彷彿能反射月光，照亮夏夜的花園。像石斛蘭「漿果」（*Dendrobium* 'Berry Oda'）這樣的蘭花，讓我們想起遙遠的他方，以及那些孕育史前文化的搖籃。弧形石斛（*Dendrobium arcuatum*）讓人想起海水拍打在海岸上所激起的泡沫；石斛蘭白雪（*Dendrobium* Emma White）則是浪漫新娘捧花中的主角。

　　人類以出色的技術創造出蘭花雜交種，滿足大眾內心深處對優雅和輕鬆的需求。自1990年代開始，在珍貴的野生蘭和雜交種蘭花中，蝴蝶蘭就一直是最受歡迎的品種，有各式各樣的顏色可供選擇，例如有櫻桃紅色唇瓣的白色蘭花，或是金黃色、櫻草紫、蜜桃粉紅，當然還有純白色。花瓣的圖案和斑點的形式有無限多種，還有的像是從畫筆上滴落的顏料。怎麼可能有人不愛上蘭花？很多人不自覺就愛上了，因為蘭花常常讓人想起初戀的記憶。法蘭科・普普林（Franco Pupulin）在瓦雷澤省出生長大，2001年獲得著名的美國蘭花協會（American Orchid Society，AOS）的認證，成為世界級的分類學家。他的好友吉安卡洛・波吉是收藏家，也是摩羅梭羅蘭花苗圃的業主（Orchideria Di Morosolo，也在瓦雷澤省），波吉說過，就是一株平凡無奇的蝴蝶蘭讓他永遠愛上蘭花，並且投身研究，他熱愛蘭花的程度已經徹底改變他的人生。20歲時，法蘭科・普普林買了一株蝴蝶蘭（基本種，純白色，形狀像蝴蝶）打算當禮物送人，但就是送不出手，他自

己留下了這株蘭花，沉醉在輪番綻放的花朵中。吉安卡洛‧波吉喜歡蒐集大人物還有收藏家的真實故事，法蘭科‧普普林寫信給他：「幾個月後，我已經有了十幾棵蘭花，買了第一批有關蘭花的書，認識了第一批蘭友。想到我今天住的地方是在哥斯大黎加潮溼的熱帶地區，想到我現在的生活（尋找蘭花、描述蘭花、畫蘭花），我在做的事（在植物園當研究員），我可以斬釘截鐵地說，蘭花改變了我的一生。」法蘭科‧普普林在 1998 年搬到哥斯大黎加，現在是哥斯大黎加大學的資深研究教授、喀塔哥蘭開斯特植物園的研究主任（全球知名的附生植物與蘭花保育研究中心），以及佛羅里達瑪麗賽爾比植物園（Marie Selby Botanical Gardens）的副研究員，跟成千上萬種蘭花一起生活。他在給吉安卡洛‧波吉的信上說：「蘭花在我看來都像魔術一樣。」為了紀念他的初戀，他在家裡「只」種了四株蘭花，當然這四株都是豔冠群芳又稀有的蝴蝶蘭。

114-115：蝴蝶蘭（*Phalaenopsis* Timothy Christopher）

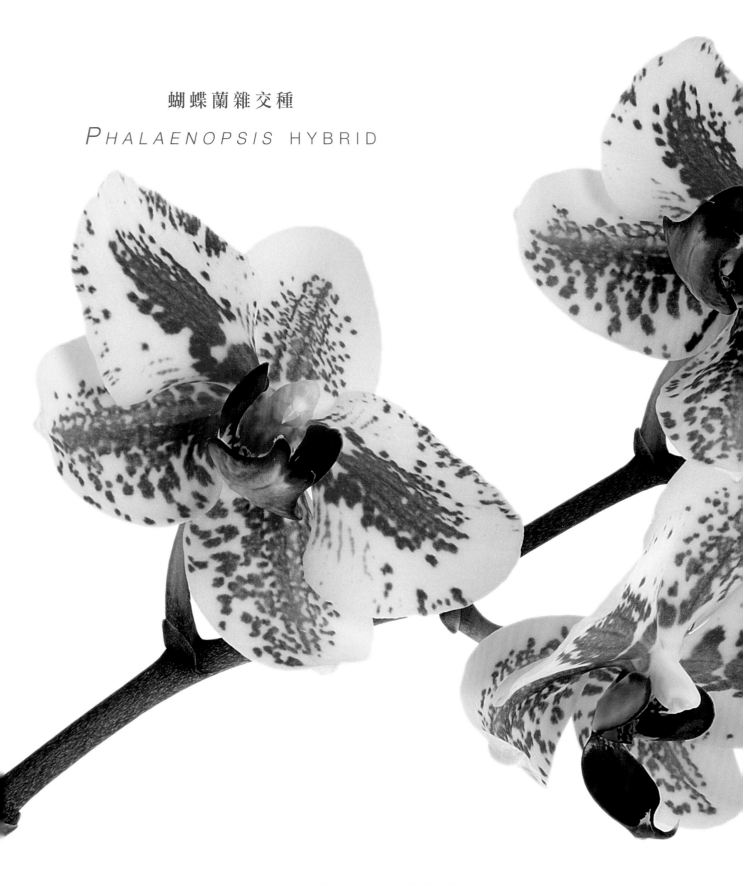

蝴蝶蘭雜交種

PHALAENOPSIS HYBRID

可愛的法國少女

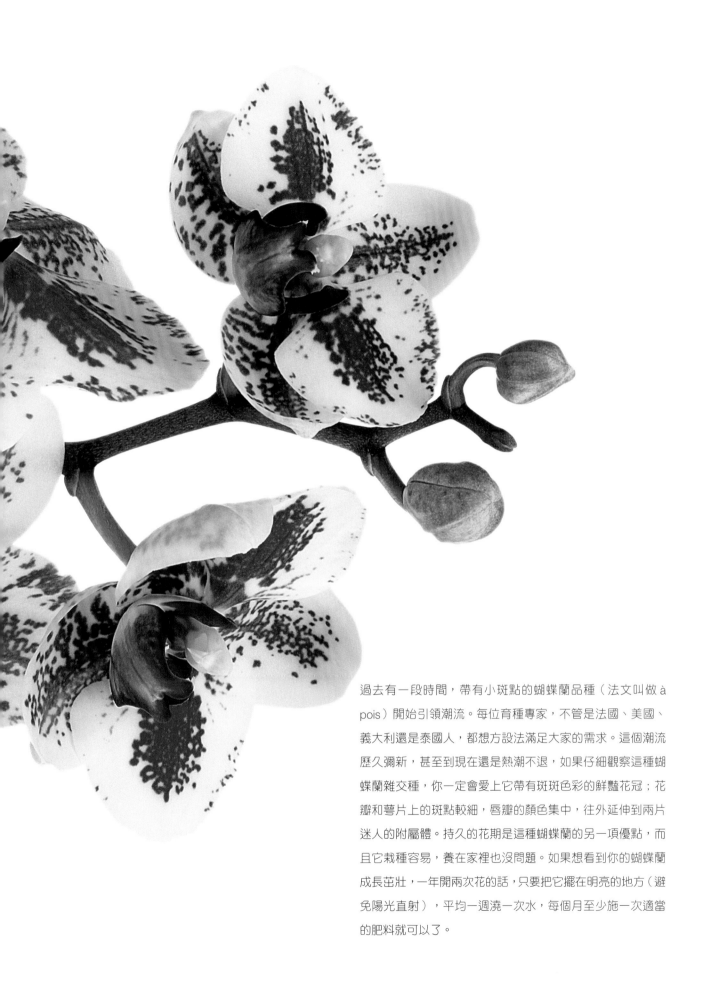

過去有一段時間，帶有小斑點的蝴蝶蘭品種（法文叫做 à pois）開始引領潮流。每位育種專家，不管是法國、美國、義大利還是泰國人，都想方設法滿足大家的需求。這個潮流歷久彌新，甚至到現在還是熱潮不退，如果仔細觀察這種蝴蝶蘭雜交種，你一定會愛上它帶有斑斑色彩的鮮豔花冠；花瓣和萼片上的斑點較細，唇瓣的顏色集中，往外延伸到兩片迷人的附屬體。持久的花期是這種蝴蝶蘭的另一項優點，而且它栽種容易，養在家裡也沒問題。如果想看到你的蝴蝶蘭成長茁壯，一年開兩次花的話，只要把它擺在明亮的地方（避免陽光直射），平均一週澆一次水，每個月至少施一次適當的肥料就可以了。

天之驕女

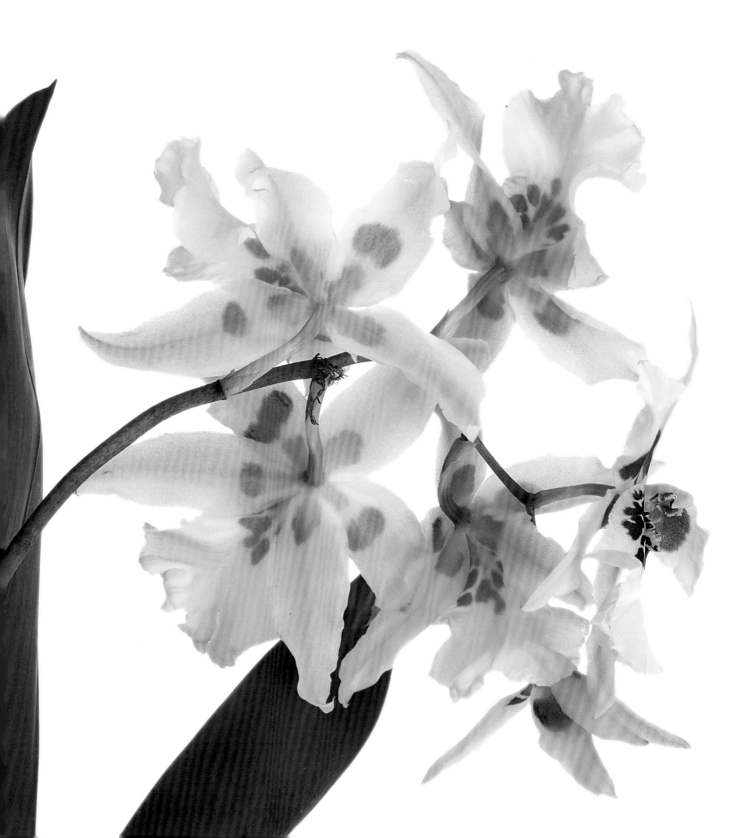

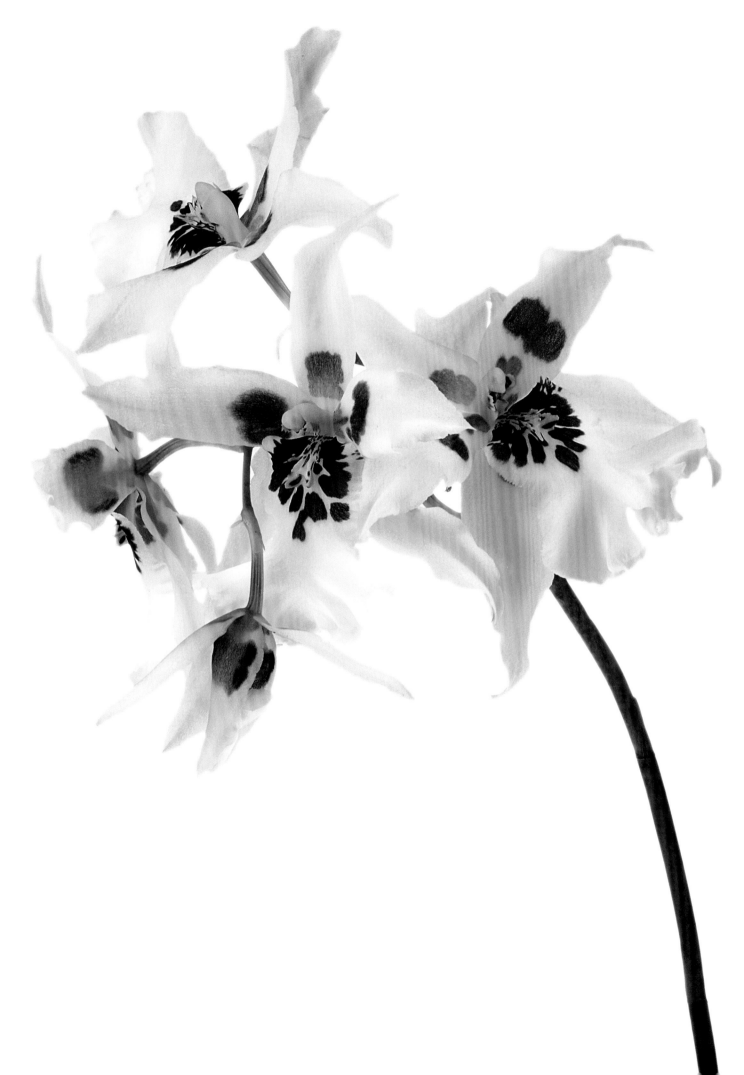

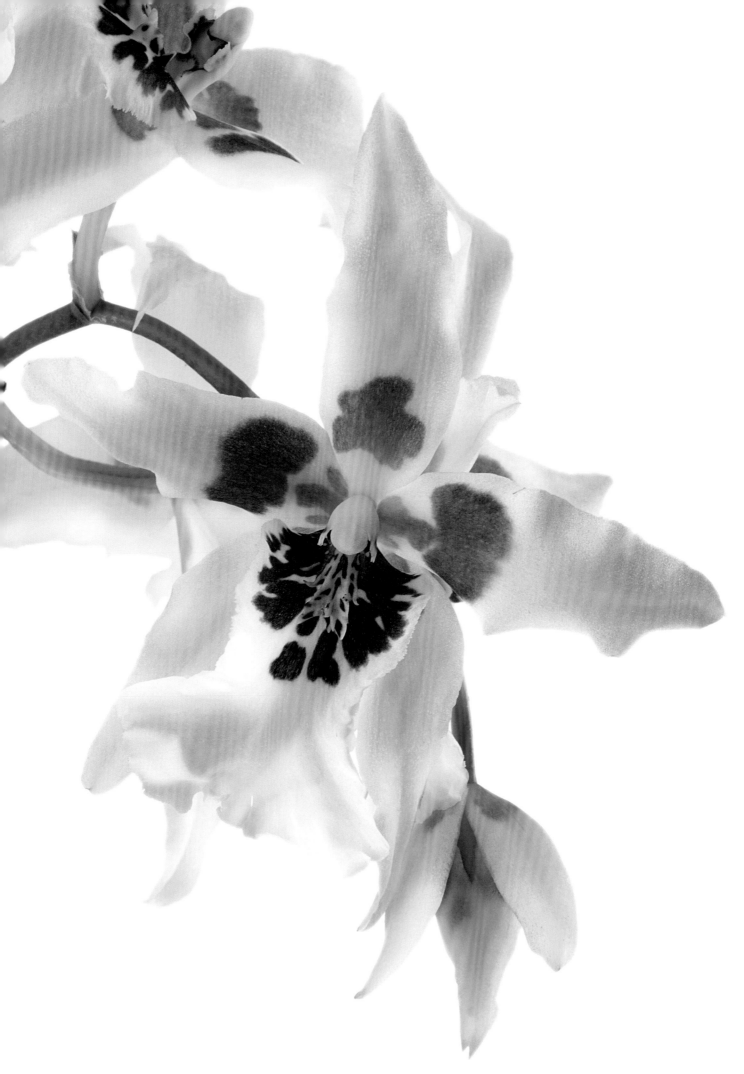

這種蘭花散發獨一無二的優雅氣質，花冠雪白，要不是上面帶有紫色的斑點，就幾乎呈現半透明的樣子；唇瓣基部的紫色斑點較明顯，但是在花瓣和萼片上就幾乎不見蹤跡了。這種蘭花新鮮的時候能讓人想起妙齡女郎，它知道自己魅力無窮，大方地展現風情。夏威夷的育種先驅莫伊爾（W.W.G. Moir）用屬間雜交的方式培育新種蘭花。弗格森・比歐（Ferguson Beall）是美國蘭花育種專家，在華盛頓州擁有苗圃，他在 1970 年替這株有歷史意義的蘭花註冊，命名為塔赫馬冰川文心蘭「綠」（x *Aliceara* Tahoma Glacier 'Green'，異名為 x *Bealleara*）。它的家世族譜從名字中就能看出端倪。它的親本有蜘蛛蘭（*Brassia*）、堇花蘭（*Miltonia*）和文心蘭（*Oncidium*）。塔赫馬冰川（Tahoma Glacier）這個名字是弗格森・比歐取的，目的是要向華盛頓州最高的火山雷尼爾山（Mount Rainier）上最壯麗的冰川致敬；而名字裡面的「綠」指的是花冠背後若有似無的草綠色。

塔 赫 馬 冰 川 文 心 蘭 「 綠 」

x Aliceara Tahoma Glacier 'Green'

紅如熔岩

這種蘭花是飽和的橘紅色，在任何業餘玩家的收藏中，都是足以驕傲地向人展示的一種。在乾冷的冬天休息一陣子後，它會在春天綻放，然後幾乎持續到晚秋，而且絕對搶眼。這種蘭的花冠並算太不小，直徑大約是 3 公分，輪廓俐落有型，花瓣和萼片像是星芒，圍繞著唇瓣和金黃色的花柱。花朵在空中恣意綻放，輕輕地吊掛在最長可達 40 公分的莖上。圈柱蘭親切優雅，是一種附生蘭，生長在火山土區的橡木上，分布範圍是墨西哥、宏都拉斯、尼加拉瓜海拔 1400 到 2600 公尺的區域。分類學家和遺傳學家花了很多時間研究這種蘭花，甚至還三度改了它的屬名，從 1831 年發現時叫做 *Epidendrum vitellinum*，1961 年改為 *Encycla vitellina*（現在還是很常用這個名字），到 1997 年改成現在的名字。儘管如此，沒人提議要改變種小名，*vitellinum* 是從拉丁文的 vitellum 而來，意思是「蛋黃」。

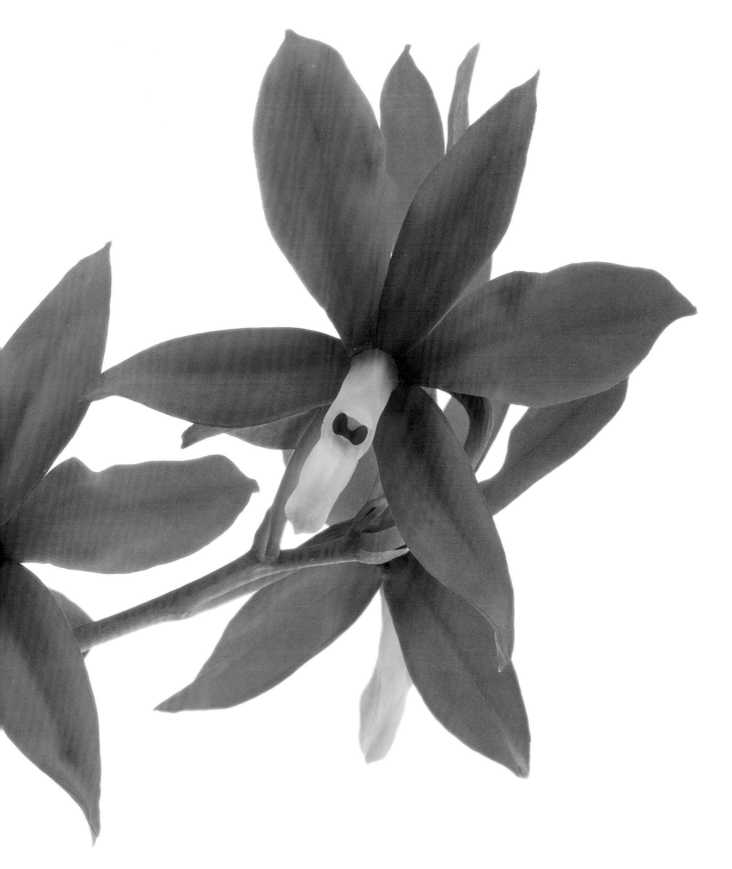

圈柱蘭

PROSTHECHEA VITELLINA

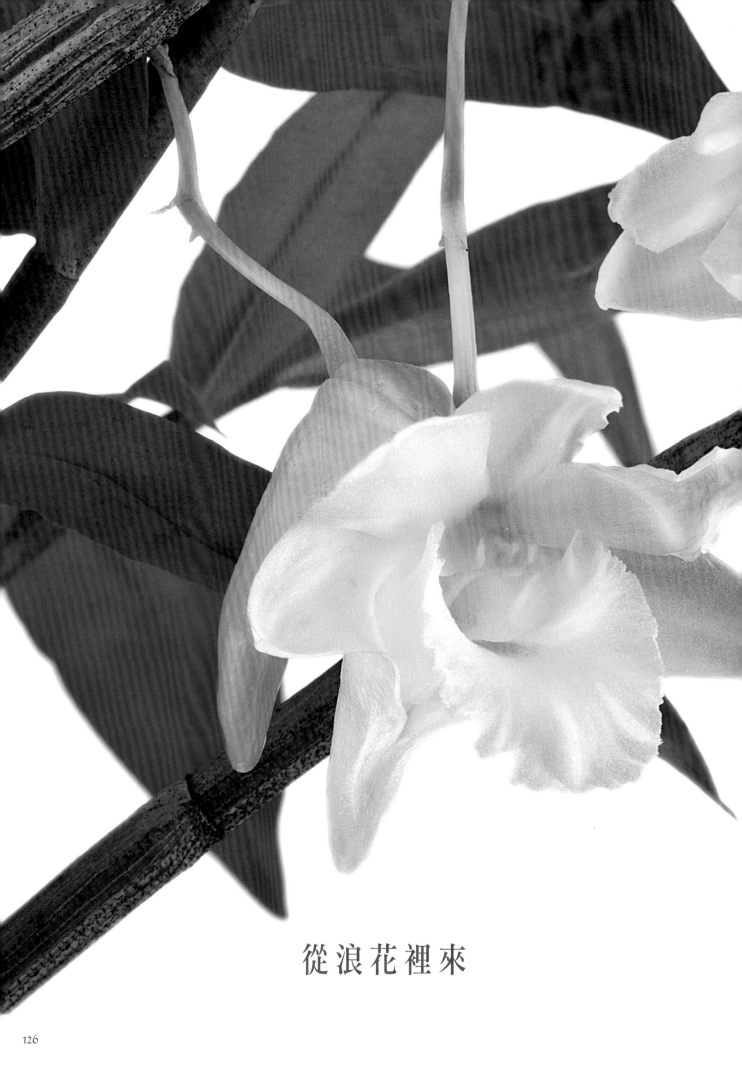

從浪花裡來

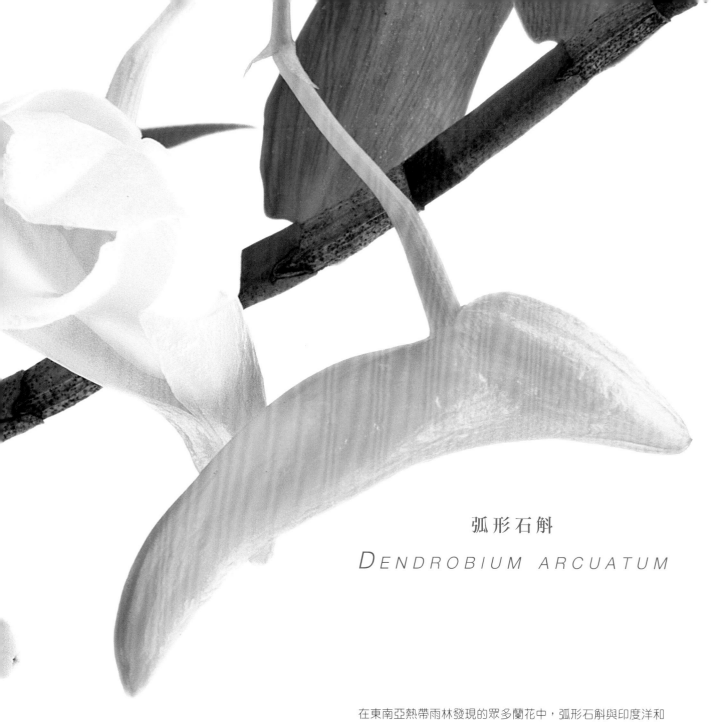

弧形石斛

DENDROBIUM ARCUATUM

在東南亞熱帶雨林發現的眾多蘭花中，弧形石斛與印度洋和太平洋間的印尼爪哇島脫不了關係；這座島嶼是史前文化的搖籃，也是植物相極為豐富的地方。弧形石斛是島上海岸及山坡地帶的原生種，附生在樹枝上，它的屬名 *Dendrobium*（源自希臘文的 drendro 和 bios，dendro 意思是樹，bios 是生命）就說明了這個意義。花朵是純白色，喉部呈金黃色，從花苞時就存在；種小名 *arcuatum* 的意思是彎曲，就是形容花苞的形狀，英國人覺得它的花苞和細緻的花冠比起來非常特別，像犁一樣，所以暱稱它為犁狀石斛。這種蘭花很容易種植，休眠時只需要非常少量的水份，就可以在冬天或春天大肆綻放。

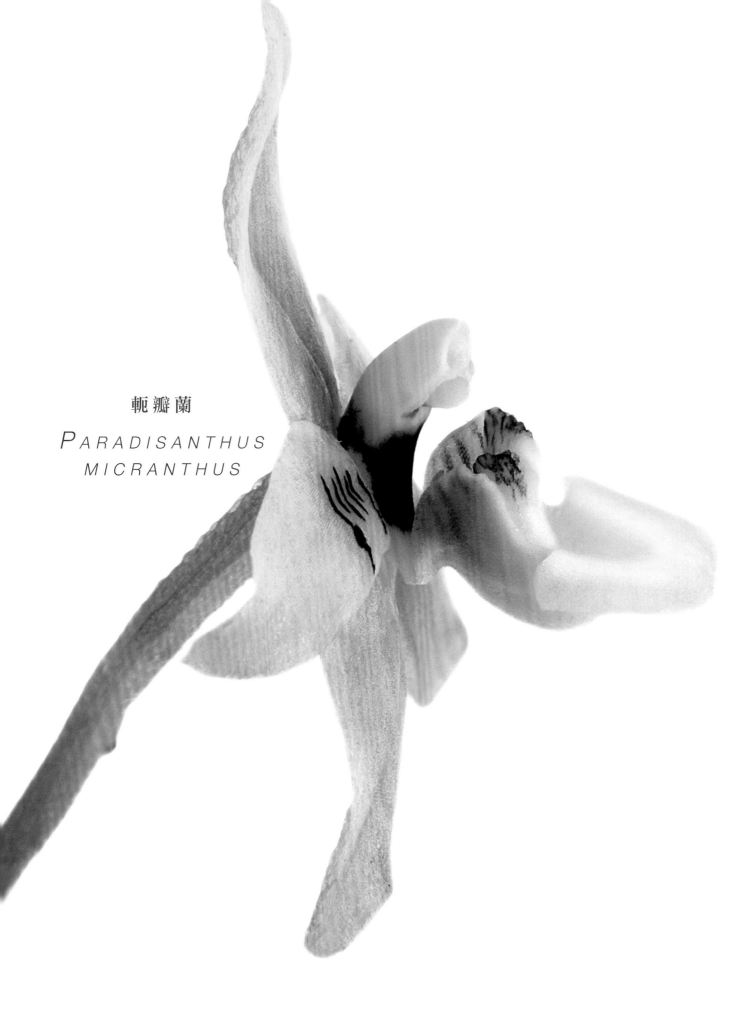

軛瓣蘭

PARADISANTHUS
MICRANTHUS

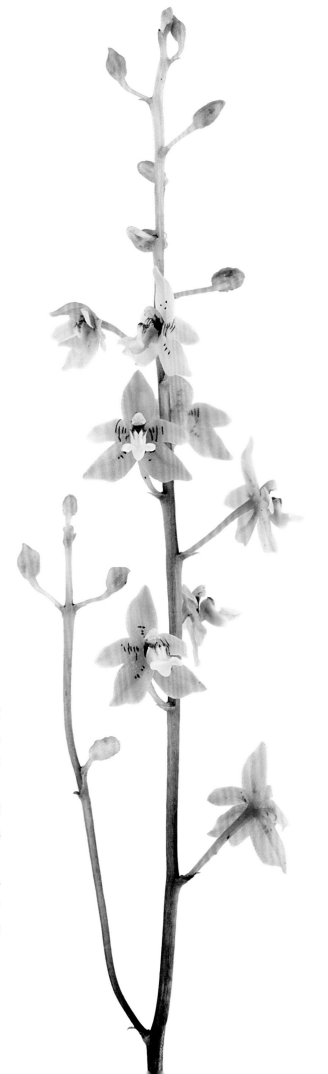

神似野藜蘆

或許是因為它青綠如草的顏色和嬌小的花冠，植物學家才得到這個靈感，替這種原產於巴西的軛瓣蘭取名為 *Paradisanthus micranthus*。這種蘭花在 19 世紀末發現，原產地是里約熱內盧和巴拉那州的海岸。

它屬於地生蘭，在腐植質和落葉豐厚的沃土上生長，生長環境靠近溪流，所以濕度高。含苞待放的時候，很容易被其他植物掩蓋而蹤跡難尋。在原生地，花序會在晚春和初夏長出，最長可達 35 到 45 公分，每條花序上都有小小的花冠，顏色是罕見的青蘋果綠點綴著橘紅色條紋，唇瓣極小，色白如冰。這種蘭花很稀少，是同屬四種蘭花中的一種，深受收藏家的追捧。

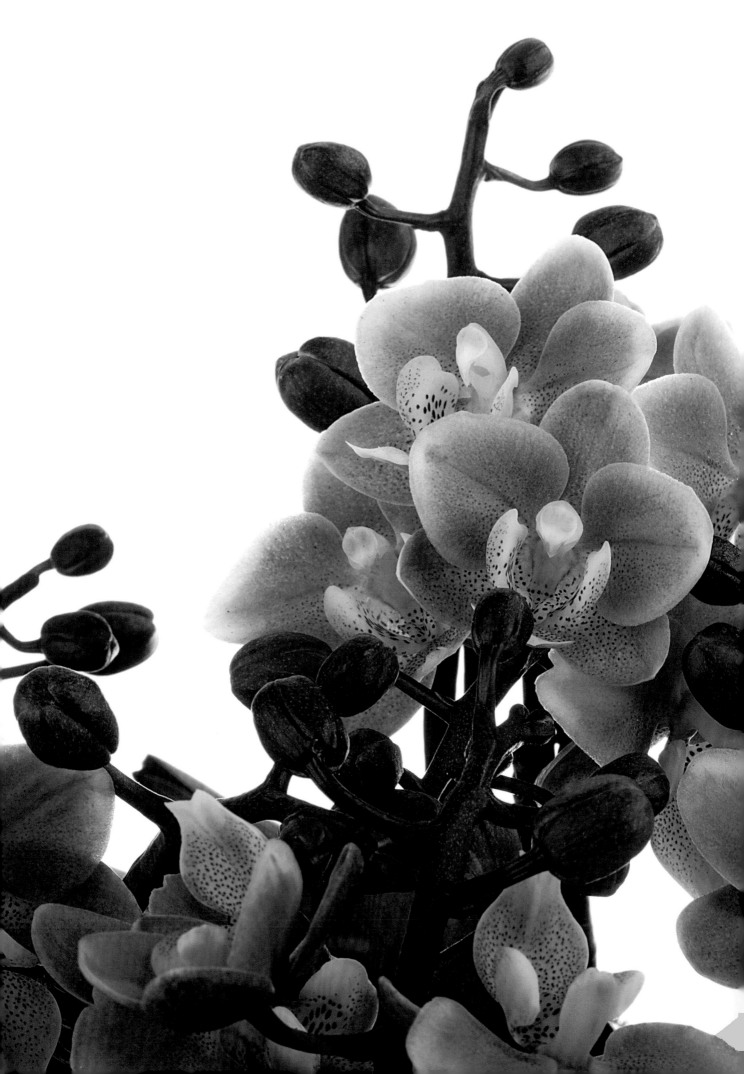

無盡的愛慕

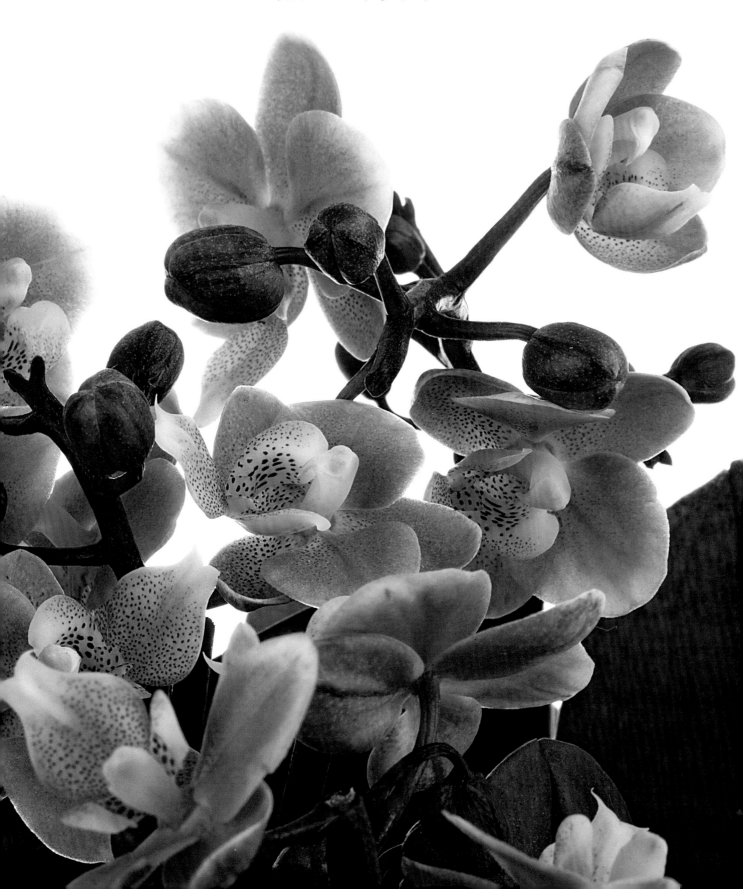

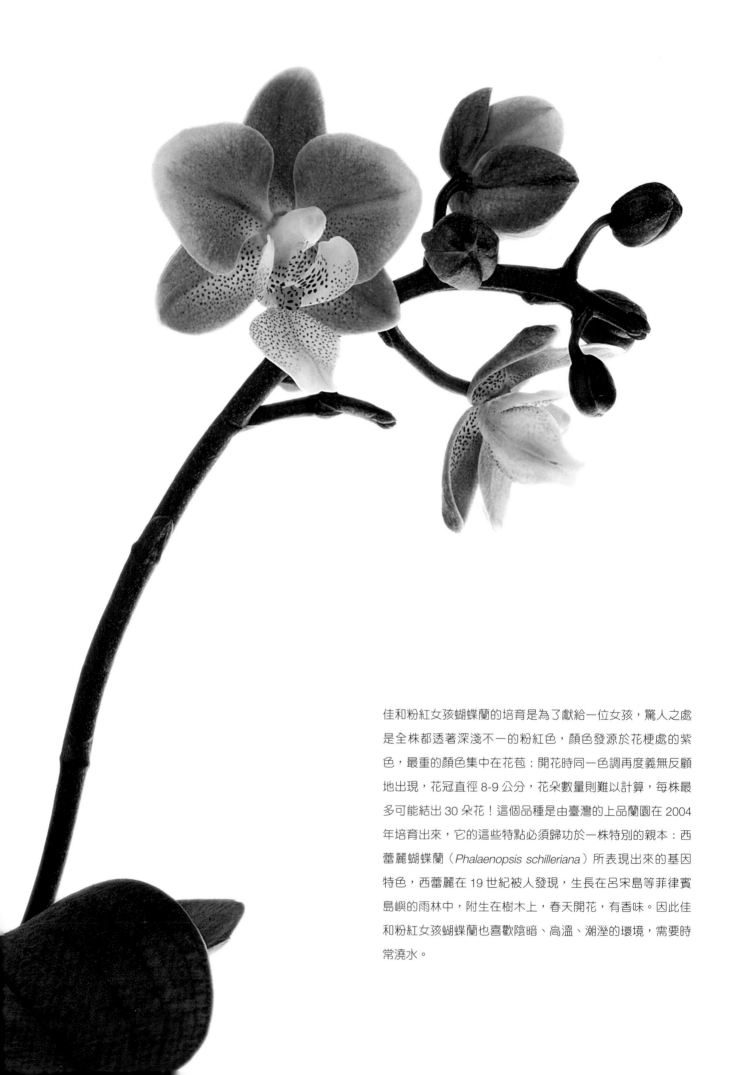

佳和粉紅女孩蝴蝶蘭的培育是為了獻給一位女孩，驚人之處是全株都透著深淺不一的粉紅色，顏色發源於花梗處的紫色，最重的顏色集中在花苞；開花時同一色調再度義無反顧地出現，花冠直徑 8-9 公分，花朵數量則難以計算，每株最多可能結出 30 朵花！這個品種是由臺灣的上品蘭園在 2004 年培育出來，它的這些特點必須歸功於一株特別的親本：西蕾麗蝴蝶蘭（*Phalaenopsis schilleriana*）所表現出來的基因特色，西蕾麗在 19 世紀被人發現，生長在呂宋島等菲律賓島嶼的雨林中，附生在樹木上，春天開花，有香味。因此佳和粉紅女孩蝴蝶蘭也喜歡陰暗、高溫、潮溼的環境，需要時常澆水。

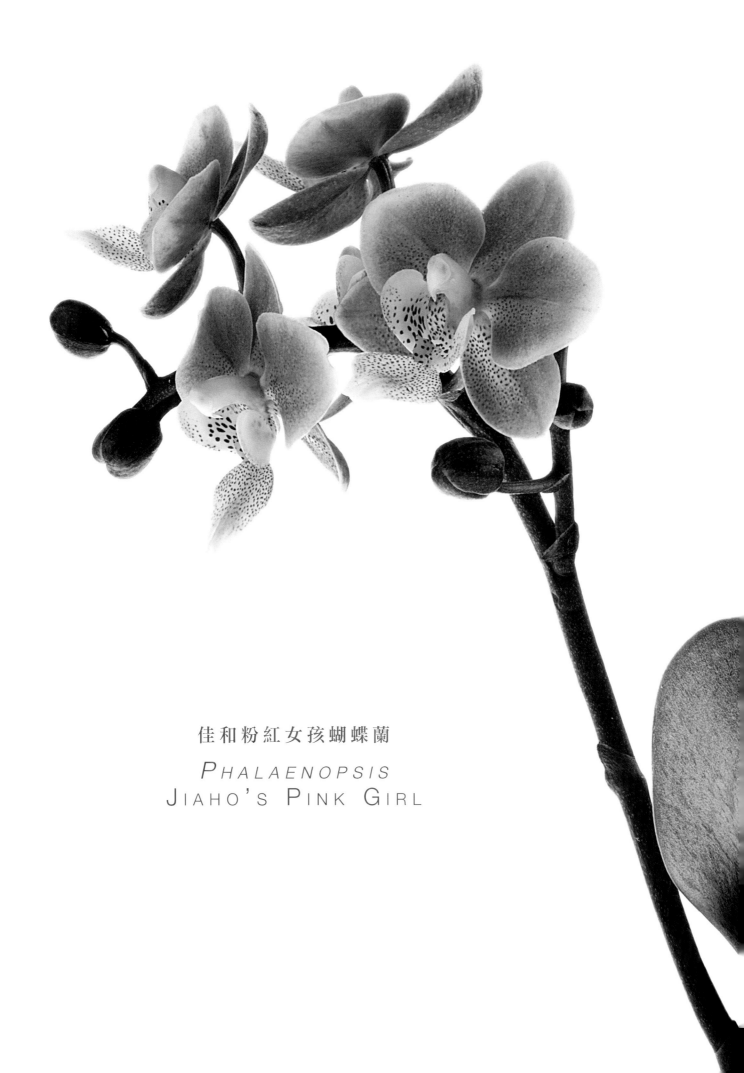

佳和粉紅女孩蝴蝶蘭

PHALAENOPSIS
JIAHO'S PINK GIRL

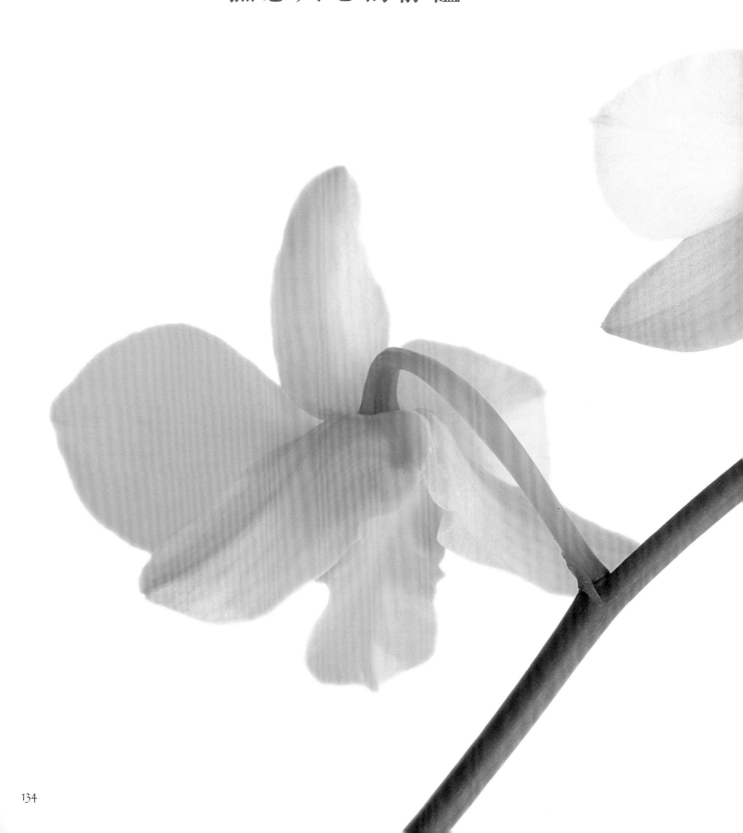

撫慰人心的靜謐

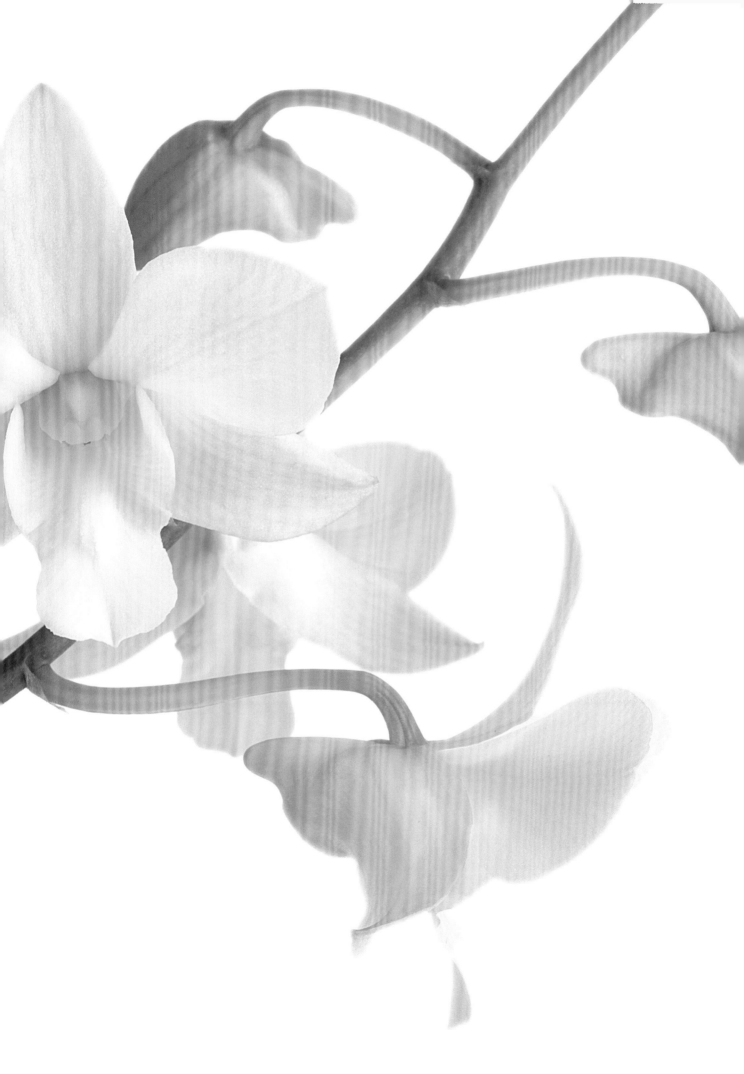

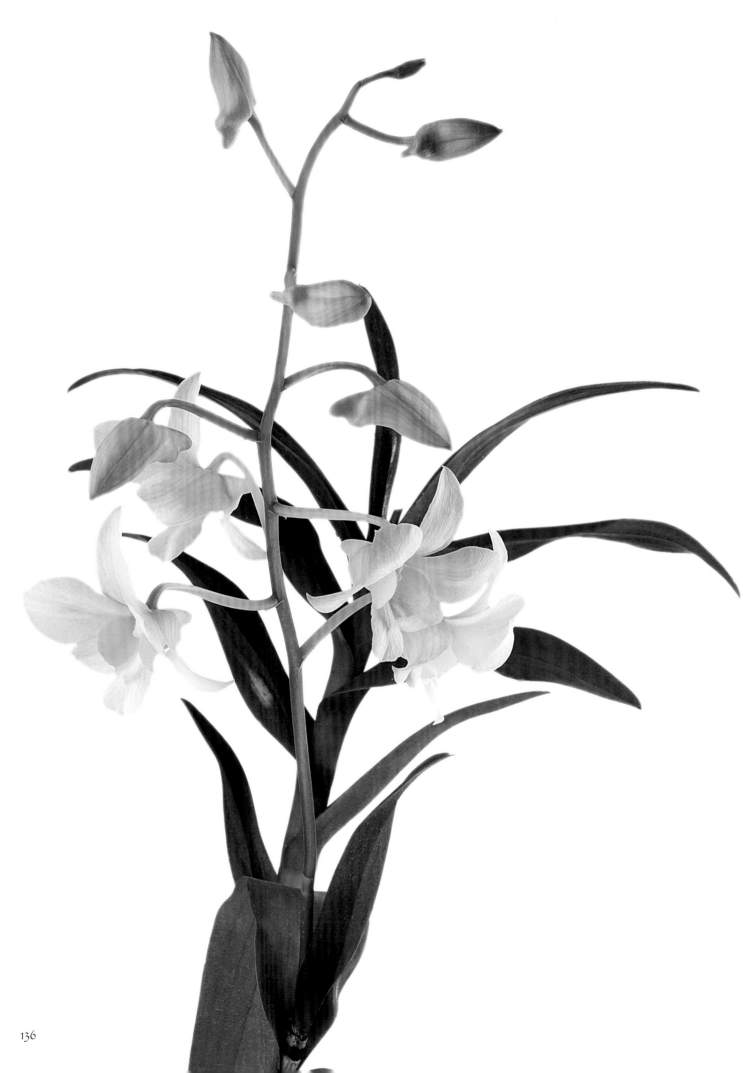

白雪石斛蘭有淡綠色的美麗花苞，花苞出現後一週會開出雪白的花冠，喉部帶有隱隱約約的綠色，顯得浪漫優雅，是花藝設計師最愛用的蘭花之一，常常拿來製作新娘捧花；新郎和婚禮上的見證人也會用單獨一朵花別在西裝外套的扣眼中。它的花莖長度超過 35 公分，花朵直徑約 7 公分，在較豪華的插花作品中用上整枝的白雪石斛，可提高作品的細緻度。這種蘭花由曼谷的 T. Orchids 公司在泰國培育出來，於 2006 註冊。這家公司舉世聞名，培育出許多不同凡響的新品種熱帶蘭花。這個品種是單純的石斛，不過通常稱為石斛蝴蝶蘭（Dendrobium phalaenopsis），因為它和蝴蝶蘭的花很像。白雪石斛受重視的不只是切花品質，還有它強健的體質，很容易在家栽種，甚至在嚴冬也可以連續盛開八週。

白雪石斛蘭

DENDROBIUM EMMA WHITE

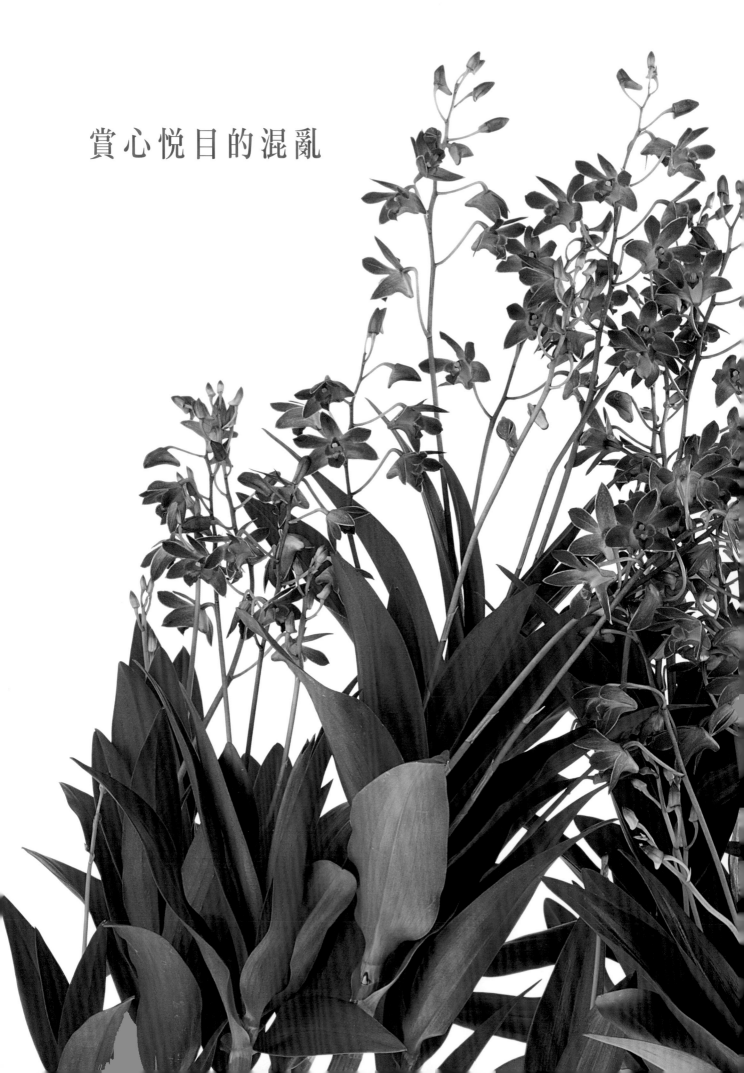

賞心悅目的混亂

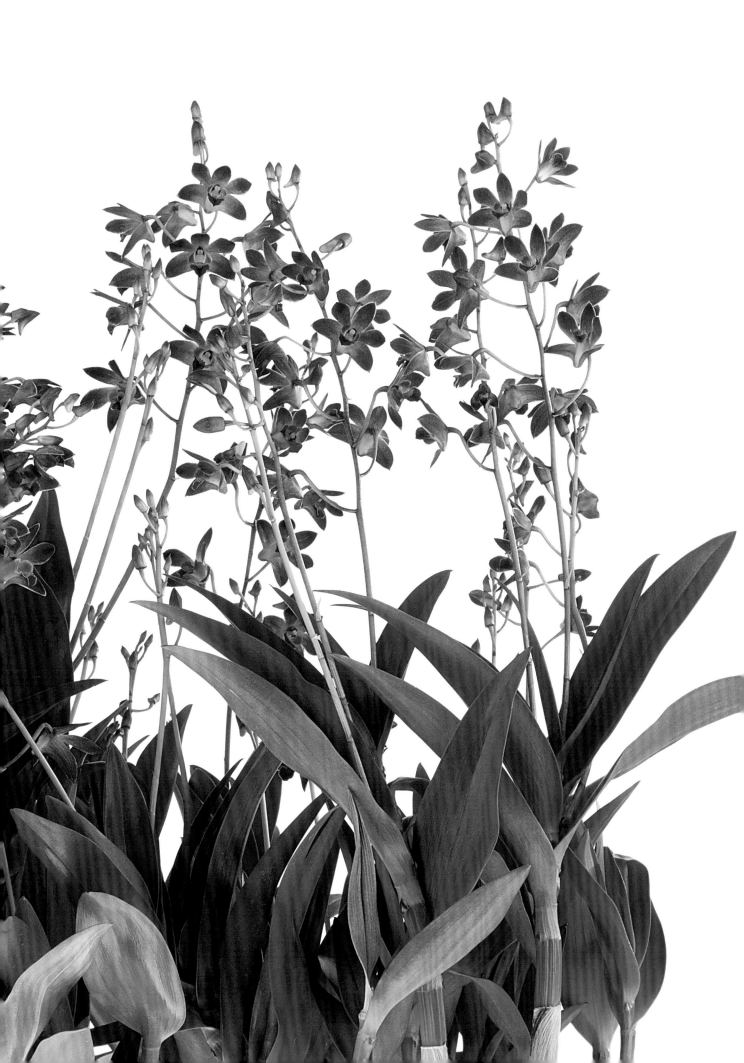

說到蘭花，我們可能會發現自己欣賞的是一整團的花，而不太容易只凝視個別的花冠。在觀賞 Oda 的時候就是這樣，這個品種是漿果石斛蘭的栽培種（*Dendrobium* Berry，由 *Dendrobium kingianum* x *Dendrobium* Mini Pearl 雜交而來），在 1983 年註冊。它是人類用精挑細選的基因反覆雜交而來的品種，基因來自澳洲昆士蘭和新幾內亞的親本。它的外貌給人一種亂中有序的感覺，彷彿在植物界不尋常地看見了一架管風琴，排列被刻意打斷。這種蘭花（整體來說都很嬌小），高度不超過 40 公分，有直立型的假鱗莖，基部膨大，尖端細長，一部分藏在支撐著纖細莖部和花序的葉片下，而花序串起朵朵花冠，看起來就像五線譜上的音符。

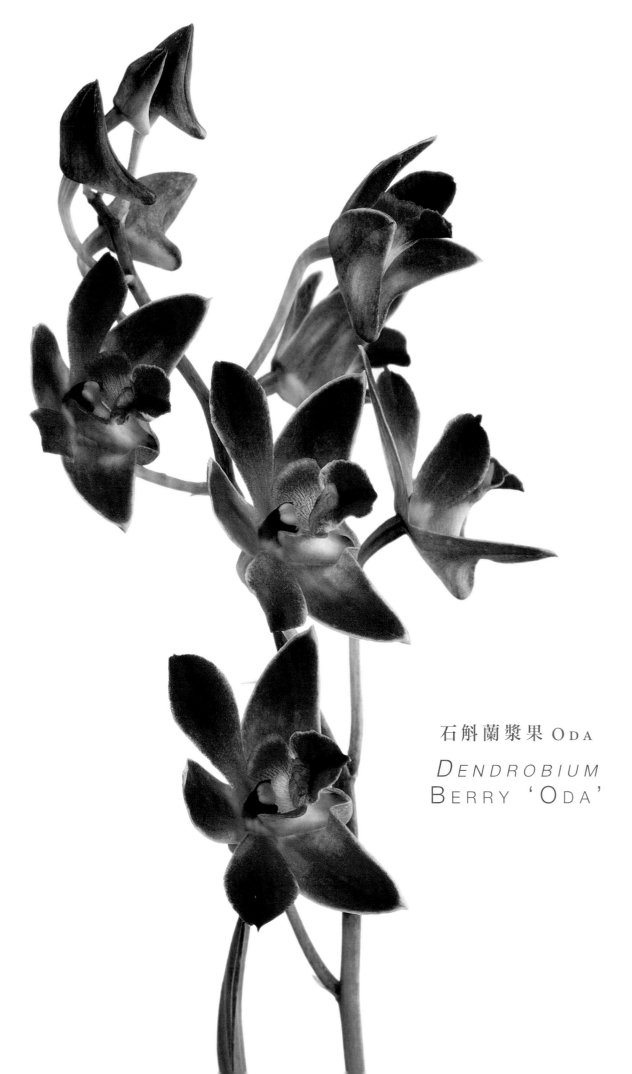

石斛蘭漿果 ODA

DENDROBIUM
BERRY 'ODA'

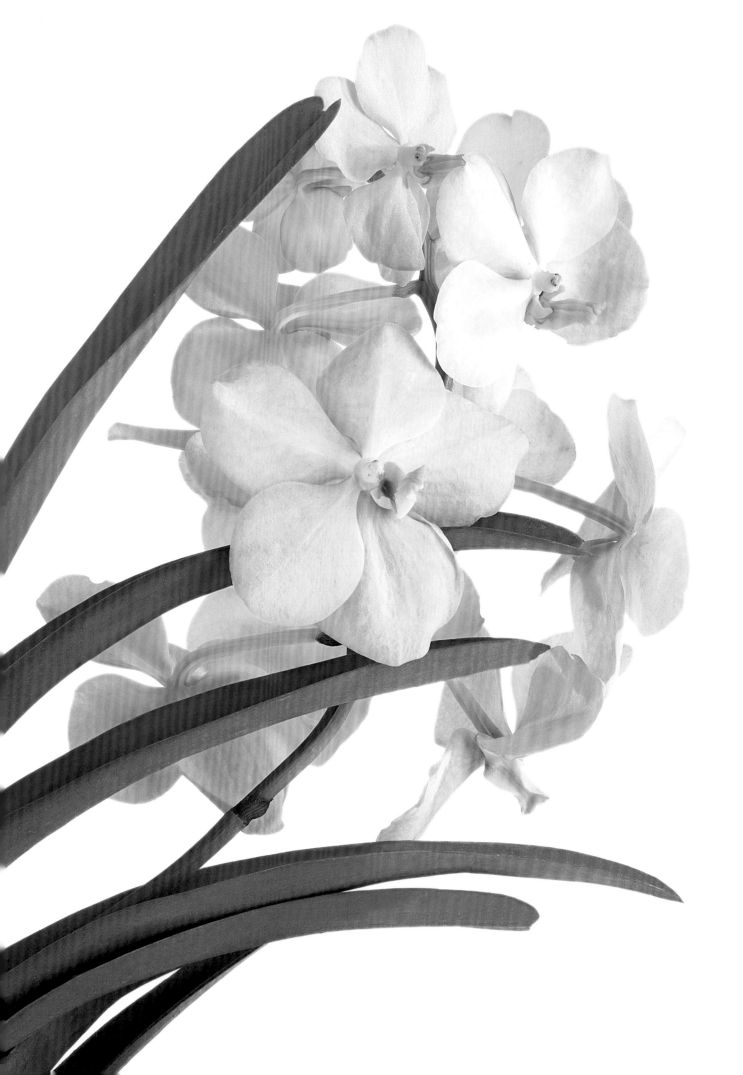

夜裡依然美麗

這朵花綻放時宛如王妃展露了笑靨。這種千代蘭容易栽植，花冠盛開的時間可以超過一個月，之後才會稍稍顯現枯萎的跡象。耐久的花期、與生俱來的優雅氣質和它細緻的外貌，都要歸功於基因。這種千代蘭的名字是向日本皇室的三笠宮親王妃致敬。這種蘭花在泰國曼谷的實驗室誕生，是由百代蘭（Ascocentrum）和萬代蘭（Vanda）這兩屬原生於東南亞的蘭花精心雜交培育而成。這種千代蘭的其中一株親本是藍色的皇家寶藍千代蘭（Ascocenda Royal Sapphire），另外一株則是炙手可熱的大花萬代蘭（Vanda coerula）。但是 Tayanee White 這個千代蘭栽培種好像少了藍色的基因，好讓罕見的乳白色和淡淡的檸檬綠顯現出來。它能在夏夜的花園中反映月色。

千代蘭

x Ascocenda Princess Mikasa 'Tayanee White'

一見鍾情

這種具浪漫氣質的嘉德麗亞蘭呈現亮麗的白色，傳達的感覺就像宣告一段新的戀情時一樣，真誠而堅定。花冠碩大，雙手無法完全捧住；細緻的構造會引導人好好欣賞每一個細節，淡雅的芳香則叫人想一頭栽進它如天鵝絨般絲滑的懷抱中。白色並不是這種嘉德麗亞蘭精緻感的來源。它的力量來自強大的血緣和與生俱來的優勢，能夠勝過中南洲雨林中的千千萬萬種花朵。嘉德麗亞蘭稀少珍貴，從來不會在蘭花迷的收藏中缺席，它就是蘭花迷熱情的最佳見證。

嘉 德 麗 亞 蘭 雜 交 種

CATTLEYA HIBRID

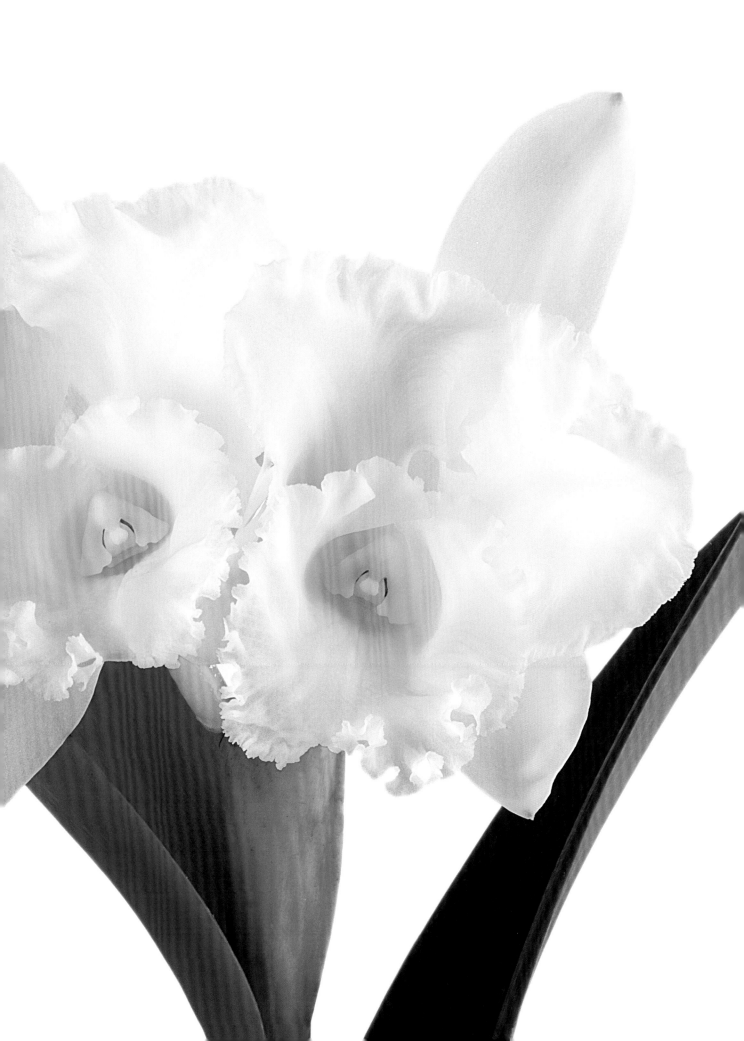

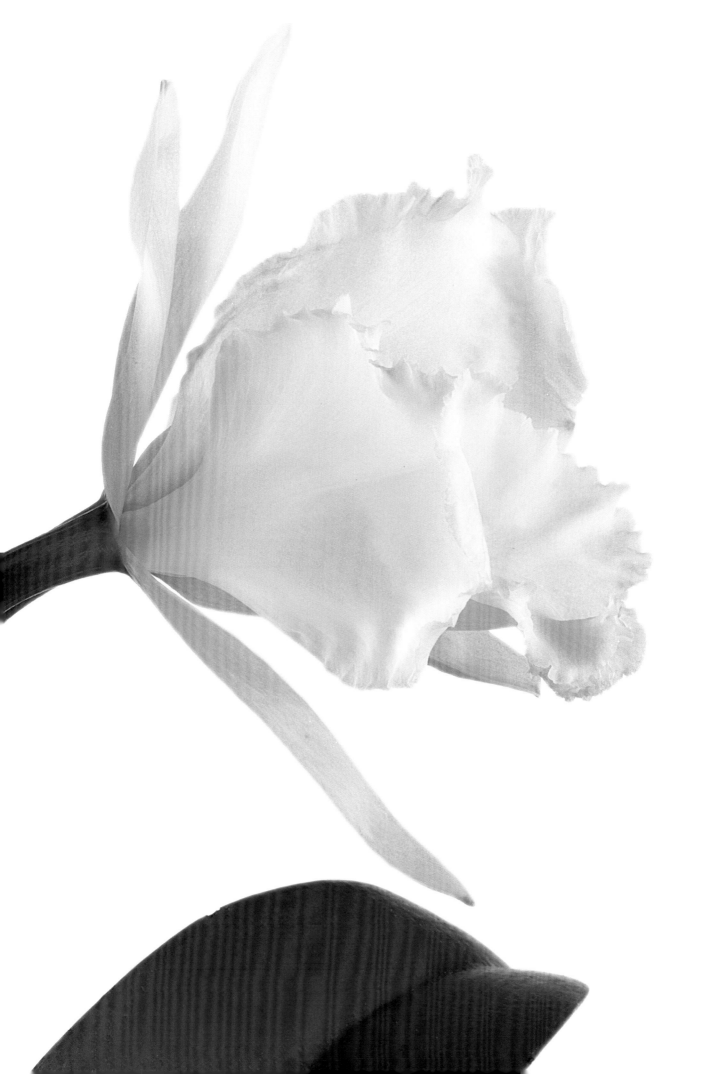

突發奇想

優雅、有型——這是我們今天談設計時會用的形容詞，而用來形容這種拖鞋蘭也很適合。這種栽培種蘭花自從 1884 年註冊以來，將近一個世紀，一直是西方蘭花最獨特的象徵；而且因為花期非常耐久，而成了最炙手可熱的蘭花切花。它是由兩種不凡的親本雜交而來，擁有雙方的最佳特質：一是波瓣兜蘭（*Paphiopedilum insigne*），生長在印度、孟加拉、尼泊爾一帶海拔 2000 公尺的喜馬拉雅山區；另外一種是俗稱小青蛙的白旗兜蘭（*Paphiopedilum spicerianum*），分布在海拔較低的地方。它在晚秋開始綻放，到現在還是很受歡迎的情人節切花。它遺傳了兩個親本的習性，容易在室內和花園栽種，非常適合光線較弱的環境和冬天的寒冷。從它後萼片上精緻垂直的紫粉色線條，就可以看得出它是小青蛙的後代。

拖鞋蘭

PAPHIOPEDILUM LEEANUM

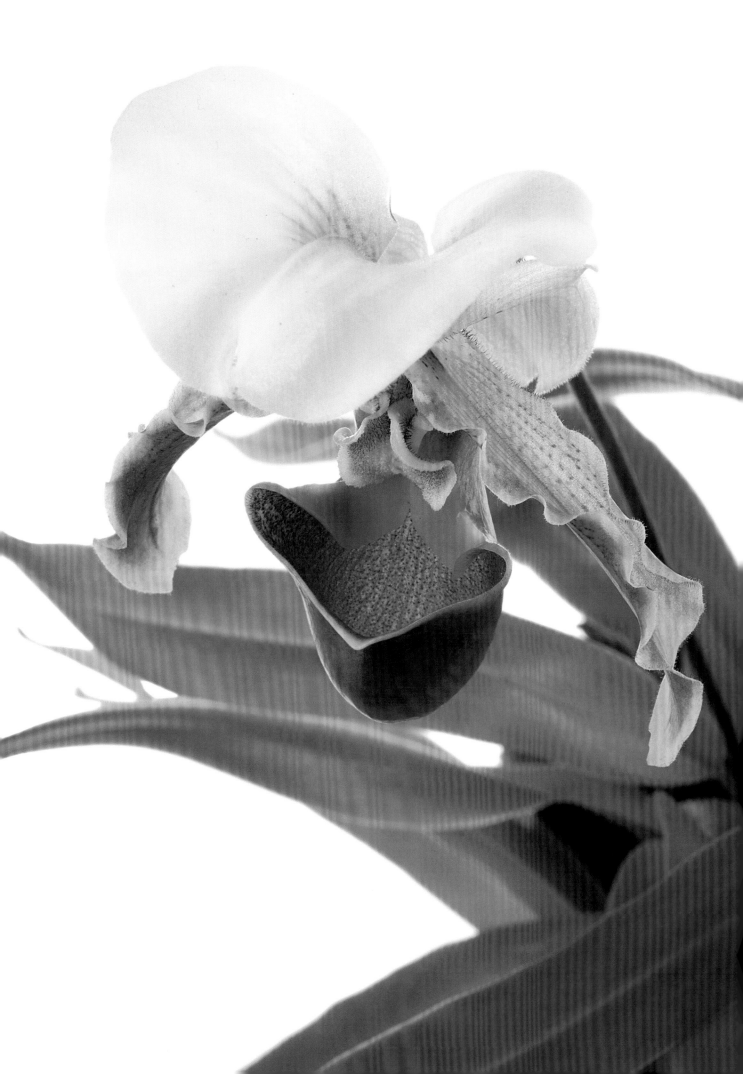

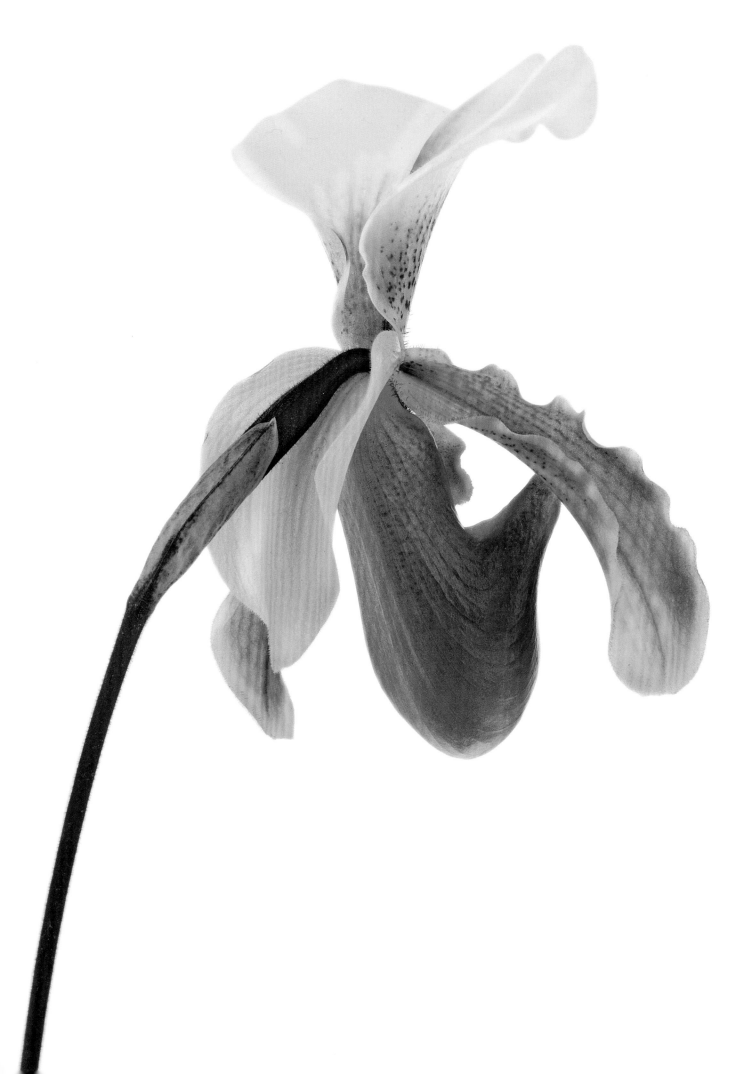

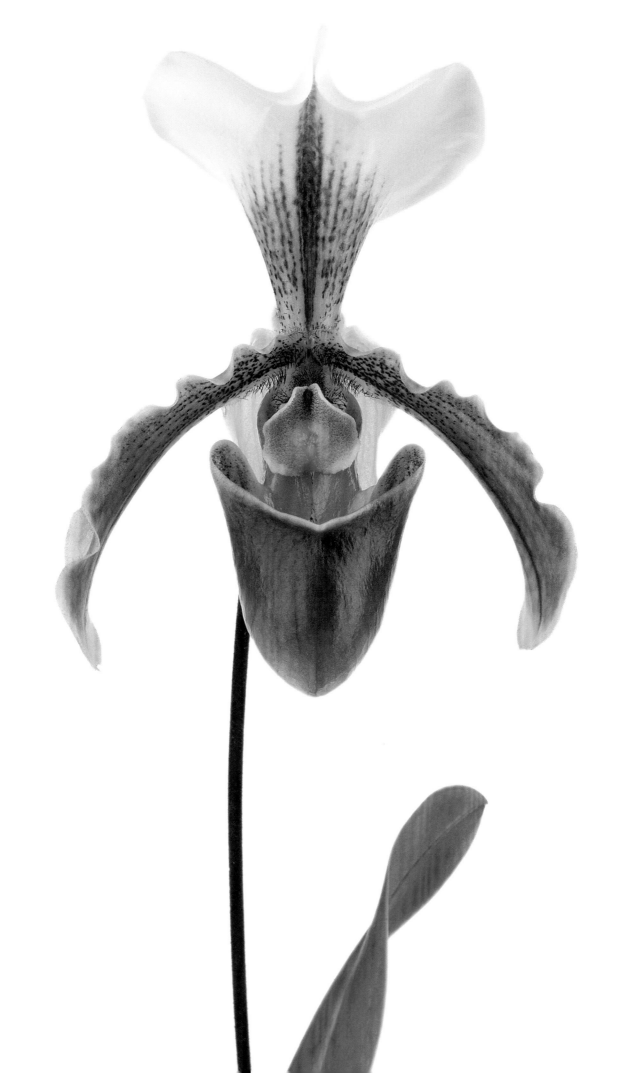

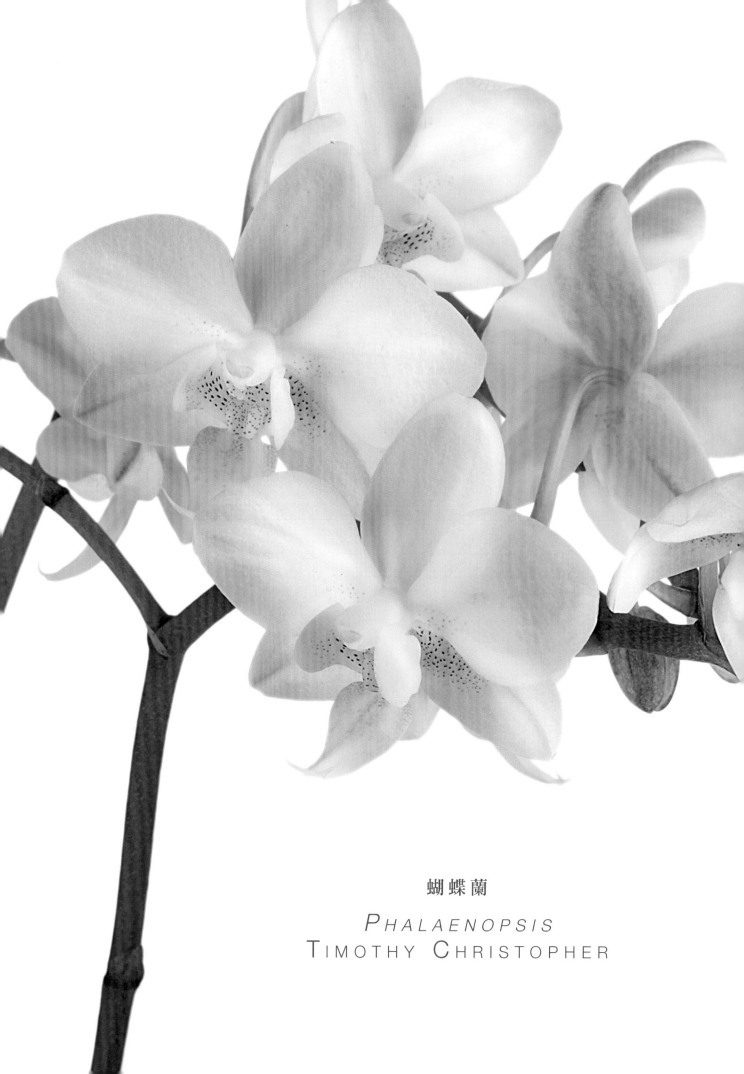

蝴蝶蘭

PHALAENOPSIS
TIMOTHY CHRISTOPHER

海之女

白色的蝴蝶蘭非常受人喜愛與歡迎，是花束中的主角，象徵新娘的純潔和忠誠；它深受設計師和花商的青睞，常用來創作精巧的室內裝飾，也是一般人購買蘭花時的首選，拿來送給喜歡的人，或是留在身邊，供自己欣賞花冠的潔白色調，享受輕巧如蝴蝶的優雅花朵圍繞身邊的感覺。無怪乎蝴蝶蘭的屬名是以擁有白色翅膀的蝴蝶——更精確地說是夜行性蛾類——為名，*Phalaenopsis* 由希臘文的 phalaen（蝴蝶）和 opsis（類似）組成。Timothy Christopher 蝴蝶蘭是 1982 年就問世的雜交種，到現在依然魅力不減，它的迷人之處還不只上述那些，它的花梗柔軟，花冠輕盈，雖然不大，但每個細節都恰到好處，搖擺時會讓人聯想到拍打在海灘上的浪花。這些特質遺傳自它的親本白花蝴蝶蘭（*Phalaenopsis Aphrodite*）。這種蘭花原生於臺灣和菲律賓群島的亞熱帶森林中，種小名是希臘神話中的愛、美麗與生育女神，在海中誕生。

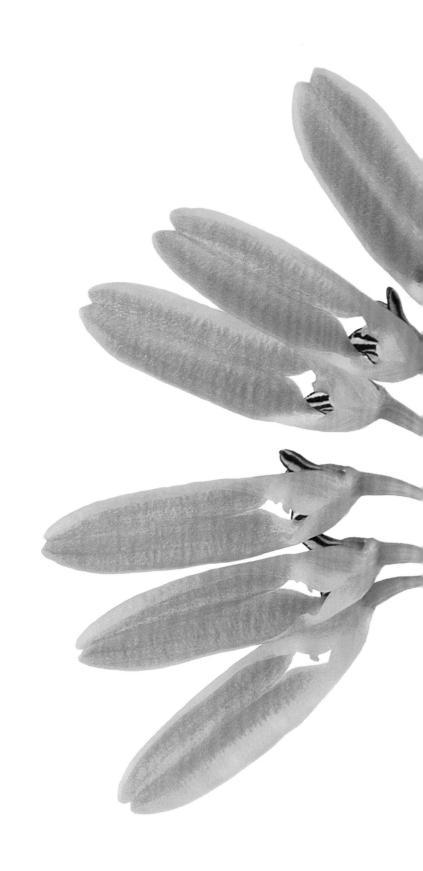

華貴

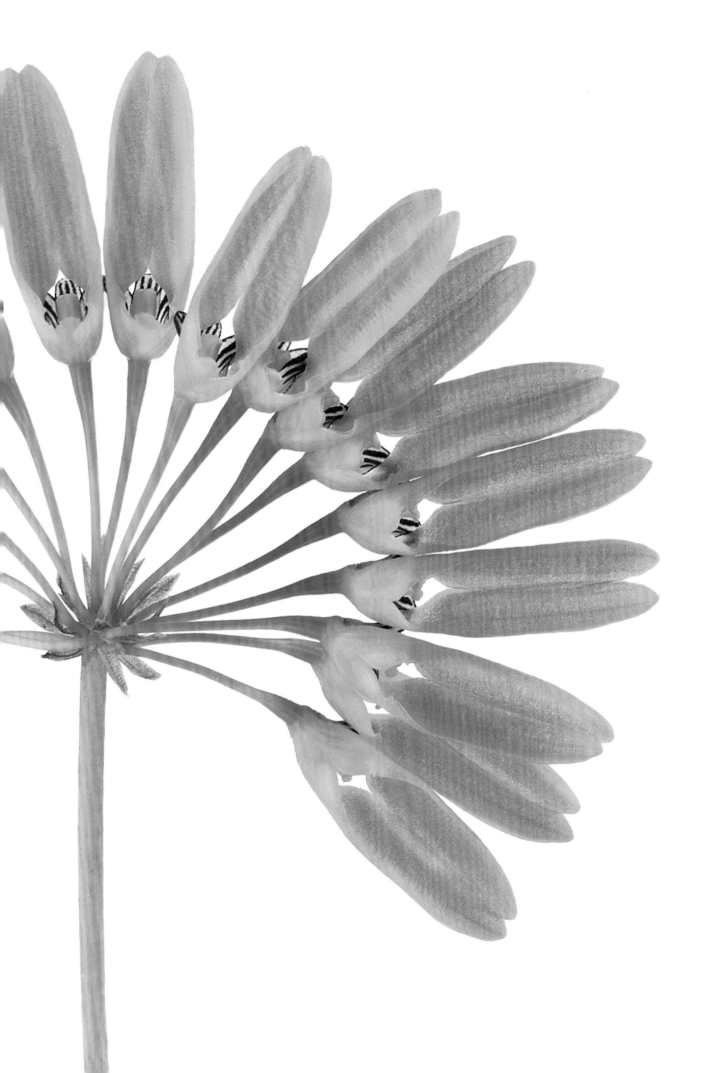

蘭花在植物中氣勢非凡，雍容華貴，而且不太容易照顧，這些都是公認的特點。不過儘管如此，蘭花的消費量還是不斷上升，包括個人消費者在內，這也是不爭的事實。購買蘭花的人可能熱愛蘭花，不過一旦明白要把一棵蘭花從花苞培養到盛開所要花的工夫之後，就會從一開始的躍躍欲試，到最後充滿挫折感。這場新的冒險初期帶來的自豪，很快就會變成新的體悟。你會突然認清一個現實，那就是你擁有的是一種非常特別的生物，有很多祕密尚待解答，而且一個比一個精采。首先你會發現它的花冠並不對稱，跟想像中完美的花朵不同。等你進入這個錯綜複雜的迷陣之中──目前有 2 萬 5000 種蘭花，而且數目還在增加，每種都外型、顏色、氣候偏好都不同──稍微覺得暈頭轉向是在所難免的。

就連蘭花所屬的科名：*Orchidaceae*，也對蘭花的貴氣有點貢獻。這個科名是現代生物系統分類之父林奈所取的，他從列斯伏斯島的泰奧弗拉斯托斯（Theophrastus of Lesbos，公元前 372-289 年）這位公認古代最偉大植物學家的著作中，借用了 Orchis 這個字。泰奧弗拉斯托斯在他的《植物史》（Historia Plantarum）一書中對蘭花的描述是：一種在根的基部有兩顆圓形瘤狀物，形狀像是男性生殖器的植物。這樣你就知道 Orchis 是什麼意思了，就是希臘文的睪丸。不過要是以為這本書介紹的蘭花都有這樣的圓形凸起，那也不對，除非單指泰奧弗拉斯托斯在地中海地區辨識過的那些歐洲蘭種。

沒錯，世界上還有其他擁有華貴氣質的蘭花。舉例來說，在日本的武士時代，原生種的風蘭（*Neofinetia falcata*）就是武士的象徵，花朵尺寸很小，具稀世之美，還有引人入勝的香氣；日本武士的頭盔就是仿造風蘭打造而成的。可能有人不知道，另外還有一種同樣華貴的蘭花，就是最珍貴的香草（十分昂貴，是價格僅次於番紅花的香料），它的冒險之旅始於墨西哥，當地有一種奇特的、長得像藤類的香草蘭（*Vanilla planifolia*，阿茲提克語叫做 Tlilxochitl），它的果實早就是很受當地人歡迎的香料。根據傳說，可可豆和香草能在 1520 年傳進歐洲，要歸功於征服阿茲提克的西班牙人赫南·科特斯（Hernán Cortés）。不過我們同樣也要感謝一名年輕的奴隸，他在馬達加斯加東邊印度洋上的法屬

留尼旺島（以前叫做波旁島，Bourbon Island），發現了用手工為香草授粉的方法，現在我們才能大量栽種名貴的波旁香草。

　　這些蘭花故事，例如本章接下來要提到的，都是非常精采的真實故事，在「蘭花之友」間膾炙人口。現在全球資訊發達，蘭花同好會在很多論壇和部落格上交流。義大利人吉多・維第（Guido De Vidi）是舉足輕重的業餘蘭花蒐藏家，就在他的老家特雷維索省（Treviso）的布雷達迪皮亞韋（Breda di Piave）成立了一個網頁。他擁有超過 30 年的經驗和智慧，以及 3500 株蘭花，是最早鼓勵新手的蘭花專家，要他們別因為剛開始的失敗而駐足不前（他培育第一株蘭花時也失敗了，那株蕙蘭原本是要送給妻子的禮物）。他鼓勵蘭花栽培者盡早跨過自然品種和「商業」品種的界線，不要被那些難念的名字給嚇到。別忘了，每株新品種蘭花的背後，一定有一則精采的故事值得發掘。

156-157：黃萼卷瓣蘭（*Bulbophyllum retusiusculum*）

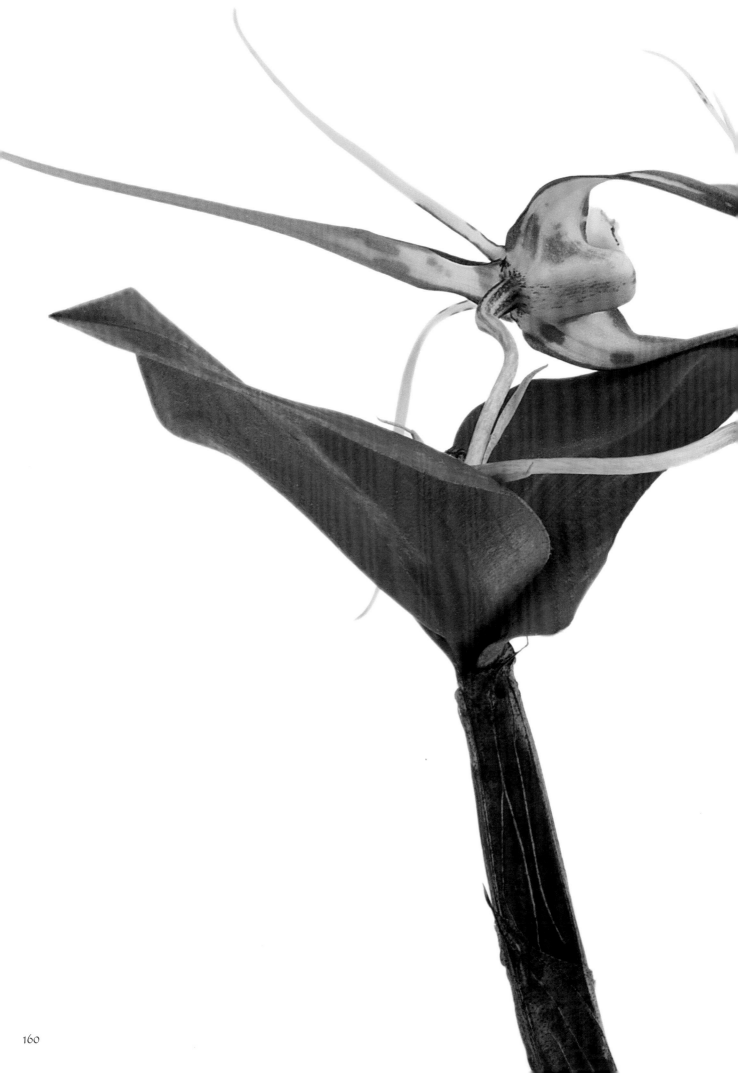

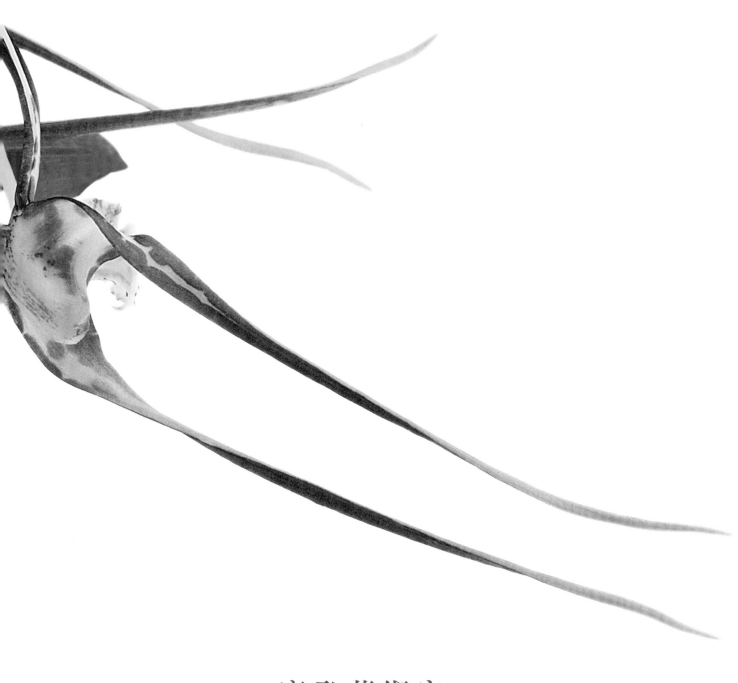

摩登藝術家

有香氣的蘭花不在少數。原產於澳洲東南部海岸的蜘蛛石斛姿態就已經夠迷人了，錦上添花的是還有雅緻甜美的香氣。它的條件足以在蘭花迷的收藏中鶴立雞群，先從花朵談起，從花型來看，萼片和花瓣窄細，花冠的寬度動輒超過 15 公分，花序從奇特、尖端細長的假球莖長出，整個假球莖呈四角型，所以它的種小名才叫做 *tetragonum*。主要的開花季節從冬季延續到初春，不過也不難在較成熟的花冠開始枯萎時，還看到新開的花朵。這一點強化了蜘蛛石斛（至少有四個變種）最具特色的自然奔放的外型。石斛大部分生長在潮溼、溫暖、陰暗的地方，海拔最高可達 1000 公尺。

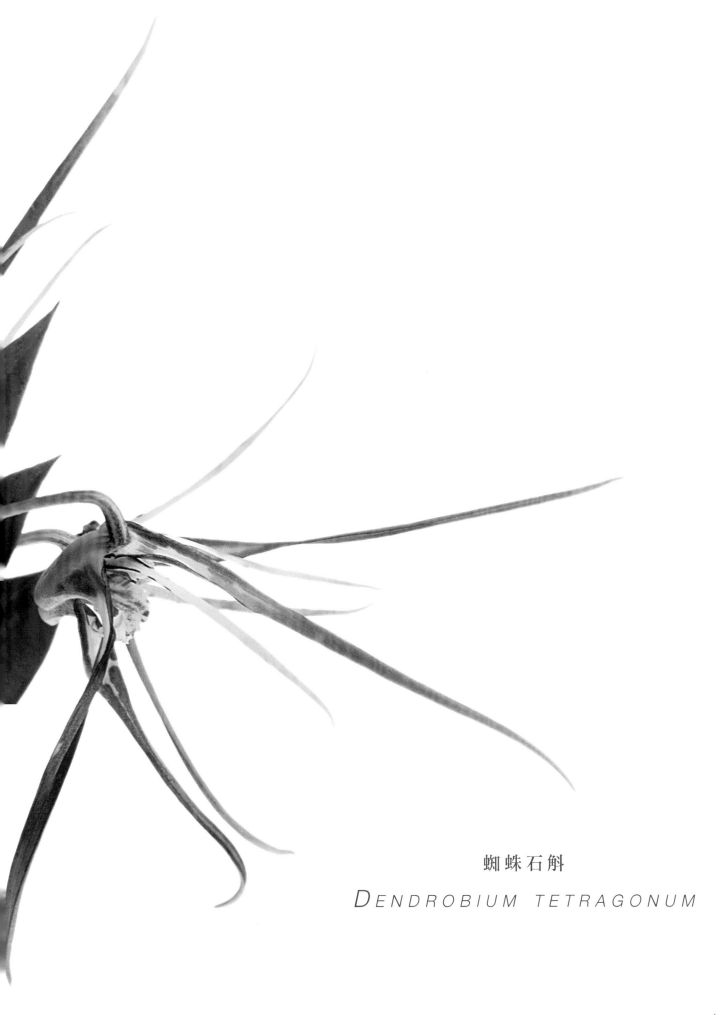

蜘蛛石斛

DENDROBIUM TETRAGONUM

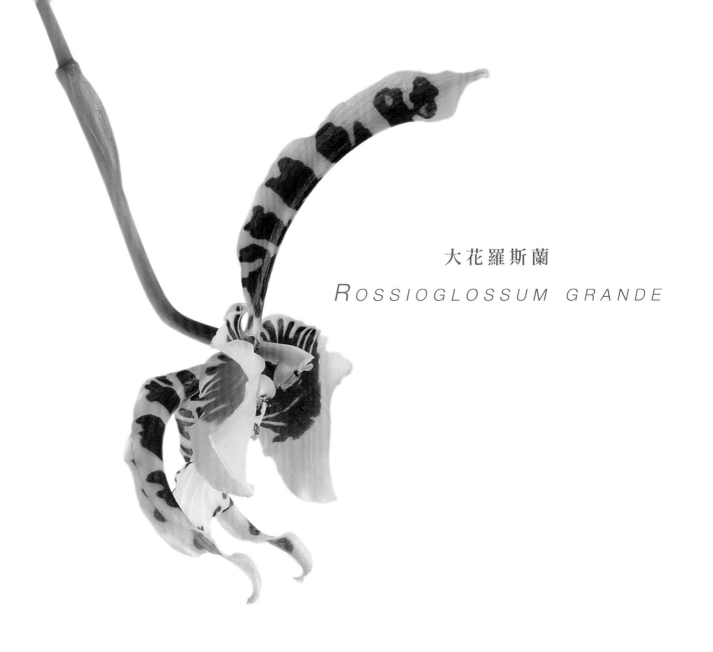

大花羅斯蘭

ROSSIOGLOSSUM GRANDE

色彩與動感的結合

大花羅斯蘭綽號叫「老虎嘴」（Tiger's Mouth），飽和的黃色分布整個蠟質的花冠，上面帶有赭黃色的斑點，彷彿畫家沒有耐心把這幅作品畫完，但也不介意讓顏料滴在象牙白的唇瓣邊緣。羅斯蘭屬的色彩張力都很強，種類很少，只有六種。它在 1970 年代脫離齒舌蘭屬（*Odontoglossum*）成為獨立的一屬；齒舌蘭屬是 1840 年成立的屬，許多中南美洲的蘭花在都歸在這個屬中。瓜地馬拉的落葉林夏天潮溼幽蔭，落葉後的秋天和冬天氣候明亮乾燥，羅斯蘭就在這樣的環境中自然生長。另外它也分布在貝里斯和墨西哥海拔 1400 到 2700 公尺的區域。這種蘭花在晚秋開始綻放，花期持續到晚冬，在深色的樹枝上綻放光彩。碩大的花朵垂吊在最長可達 30 公分的分支花梗上，在風中不斷搖曳。

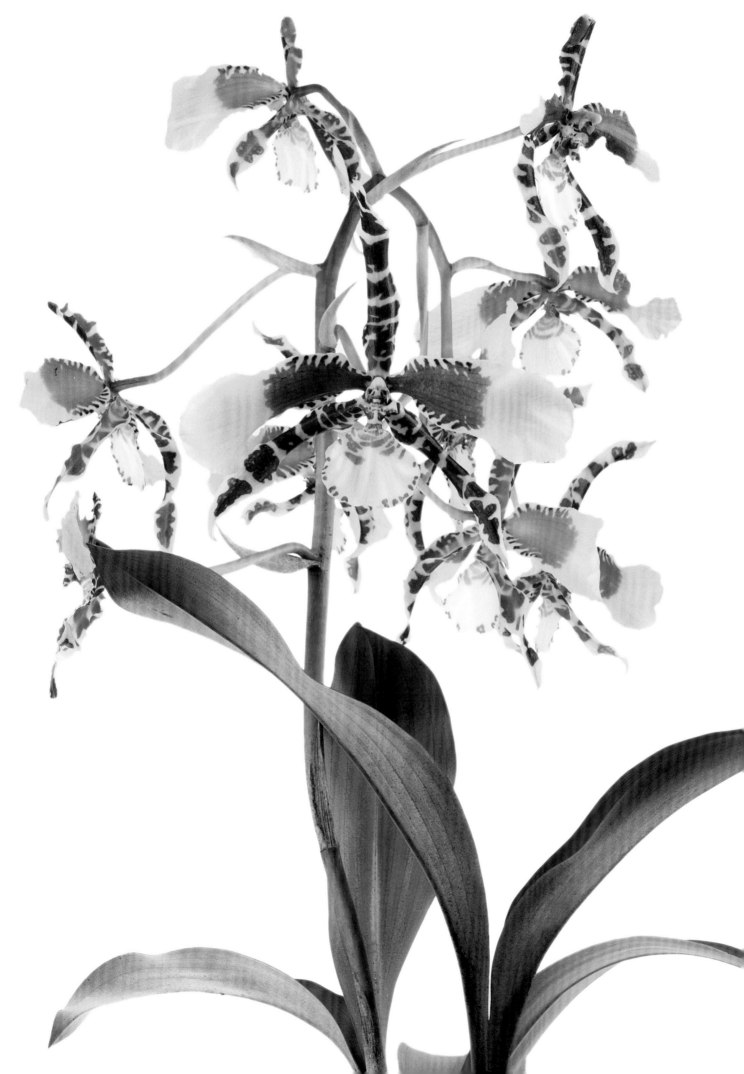

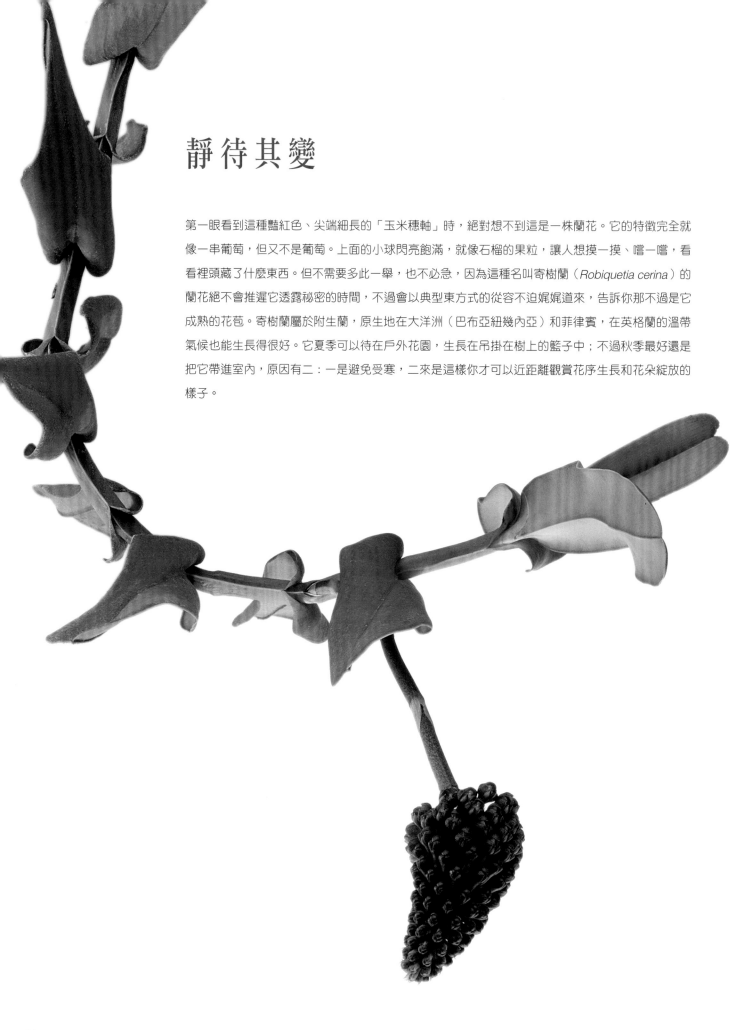

靜待其變

第一眼看到這種豔紅色、尖端細長的「玉米穗軸」時，絕對想不到這是一株蘭花。它的特徵完全就像一串葡萄，但又不是葡萄。上面的小球閃亮飽滿，就像石榴的果粒，讓人想摸一摸、嚐一嚐，看看裡頭藏了什麼東西。但不需要多此一舉，也不必急，因為這種名叫寄樹蘭（*Robiquetia cerina*）的蘭花絕不會推遲它透露祕密的時間，不過會以典型東方式的從容不迫娓娓道來，告訴你那不過是它成熟的花苞。寄樹蘭屬於附生蘭，原生地在大洋洲（巴布亞紐幾內亞）和菲律賓，在英格蘭的溫帶氣候也能生長得很好。它夏季可以待在戶外花園，生長在吊掛在樹上的籃子中；不過秋季最好還是把它帶進室內，原因有二：一是避免受寒，二來是這樣你才可以近距離觀賞花序生長和花朵綻放的樣子。

寄樹蘭

ROBIQUETIA CERINA

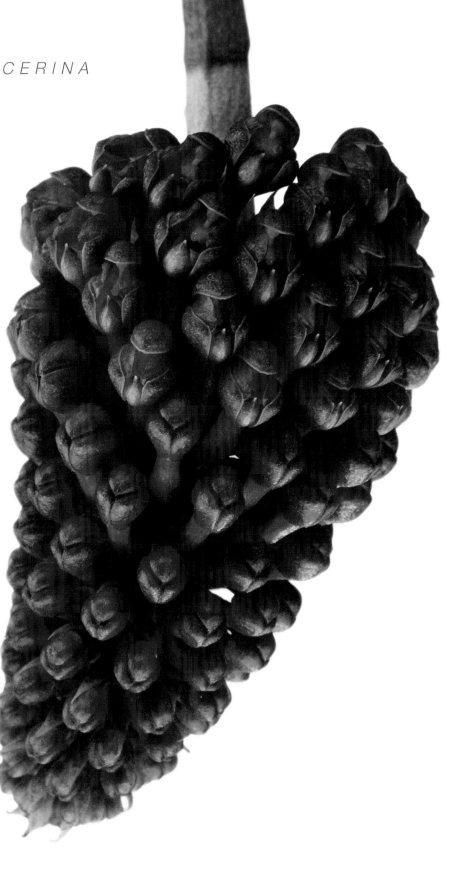

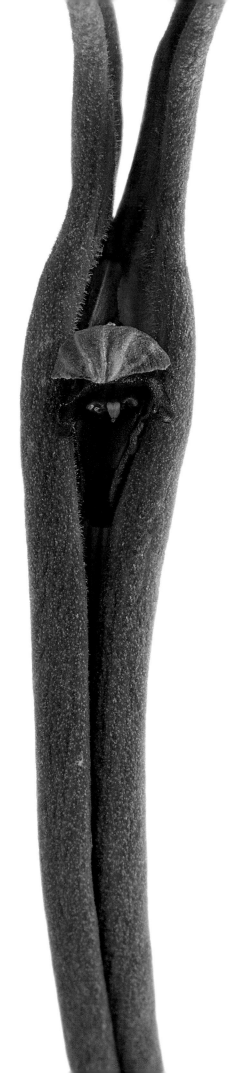

山花的魔法

這種蘭花擁有前衛的外型，異常別緻，簡直就像大自然在某個想要發揮創意的時刻所完成的作品，用來詮釋「華貴」。它用一片充滿立體感的葉子引人注目，葉子上有一層薄薄的絨毛。年輕的葉片完整，尖端細長，但是即將成熟時會分成兩瓣，中間出現一條深深的溝槽，掛在強健的莖部上，懸浮在空中。花序從位於中央的微小佛燄苞片中抽出，一次只開一朵花，長度僅 1.5 到 2 公分，呈紫紅色，表面長滿絨毛。花朵盛開的時間只有兩天多一點，不過只要溫度一上升，會在全年間隨時綻放。肋柄蘭是新大陸分布最廣的屬，有超過1000 個種，其中這種 *Pleurothallis dilemma* 堪稱最佳代表。這種附生蘭在厄瓜多 1800 到 2000 公尺的高海拔地區被人發現，屬於高山花卉，栽種並不容易，所以還是留給培育技術高超的收藏家比較好，他們能夠重新營造適當的氣候和理想的條件，讓這種蘭花茁壯綻放。

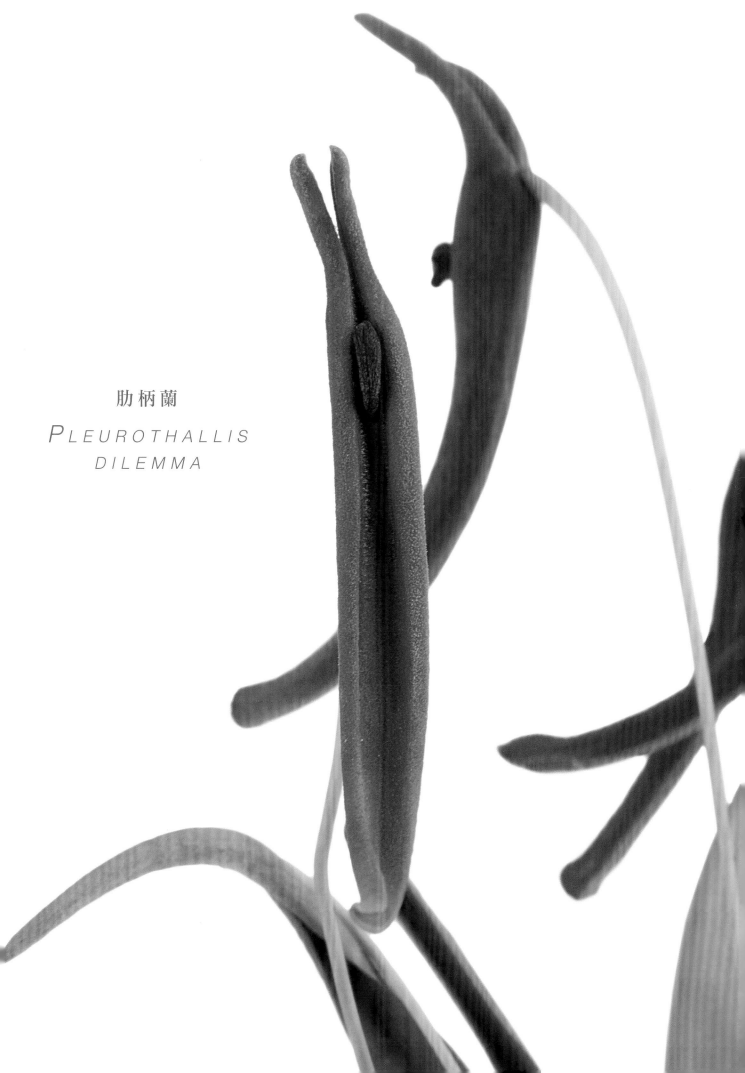

肋柄蘭

PLEUROTHALLIS
DILEMMA

沉思還是冥想？

像這樣大膽的橘色——鮮豔但具有如天鵝絨般的質感——很難在蘭花中看到。同樣也很有趣的是,這個品種的蘭花各個部位都十分迷你,而且吸引力似乎都集中在花冠。花冠輪廓鮮明,幾乎像星形,直徑 5-7 公分。這個野生種蘭花名為鐮葉蕾利亞蘭,原產於巴西,晚冬到早春之間盛開。這個屬的蘭花分布在巴西和墨西哥,深受育種者喜愛,因為把蕾利亞蘭跟相近的蘭屬,如嘉德麗亞蘭、蜘蛛蘭、索芙蘭(Sophronitis)這些原產地相同的品種交配,就可以培育出有絕代風華的新種。喜愛蘭花的人對蕾利亞蘭花冠的魅力深感著迷,非常熱衷於討論它的栽植方法,因為這種蘭有時相當不易栽種。分類學家和植物學家有愈來愈精密的技術可以解讀蘭花的基因組,目前蕾利亞蘭還有很多需要探討的地方。這十年來,他們除了在命名上提出一些創新之外沒有什麼新的成果。我們暫時還是寧可用舊的名稱。

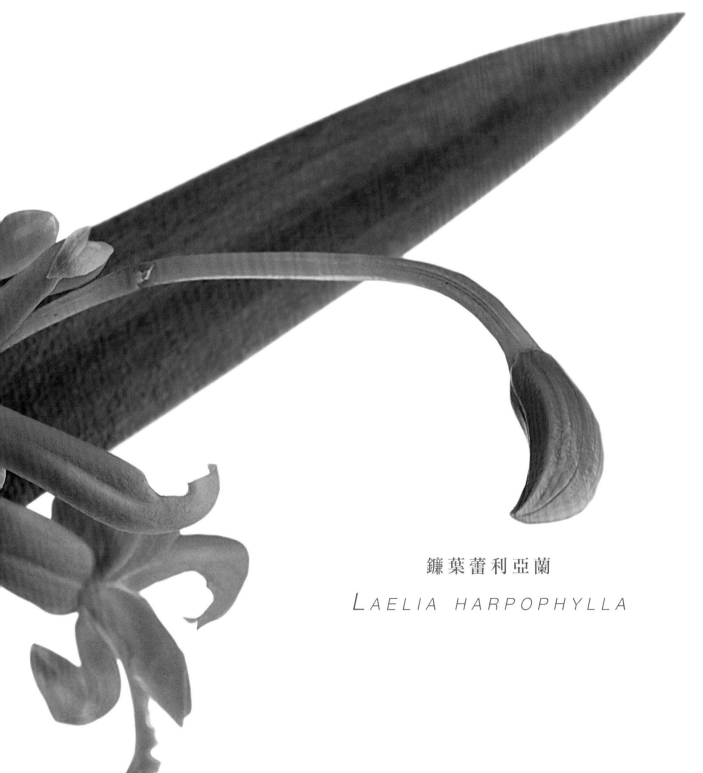

鐮葉蕾利亞蘭

LAELIA HARPOPHYLLA

立體視覺

對於喜愛蘭花的人來說，很難抗拒從它的整朵花來欣賞的誘惑。像在觀賞彎唇蘭（*Cyrtochilum meirax*，以前叫做 *Oncidium meirax*）這種落落大方的品種時就是如此。它有膨大的假球莖，其中含有豐富的養分，還有綠油油的披針狀葉片，在晚冬時會結出金色的花朵，花朵在風中搖曳生姿，賞心悅目。從前方觀賞可以發現，花冠直徑稍長於 1.5 公分，迷你的三角形唇瓣呈黃色帶橘色斑點。不過相對於唇瓣，呈現立體排列的花瓣和萼片，才是讓人想仔細端詳的原因，我們會先欣賞它的整體輪廓，然後從底部一路往上，觀察它所有的細節和複雜的型態，就像在欣賞手工雕琢的寶石那樣。在大自然中，這種附生蘭生長在加勒比海地區潮溼的森林中，分布範圍從波多黎各到多明尼加共和國。

彎唇蘭

C Y R T O C H I L U M M E I R A X

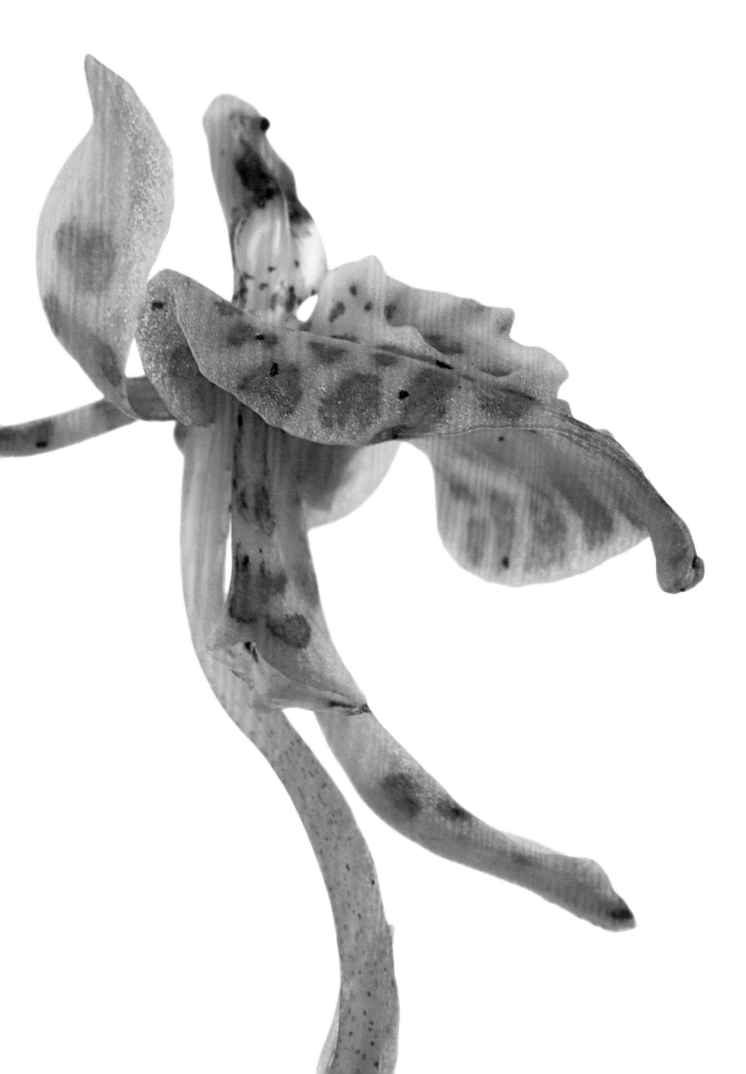

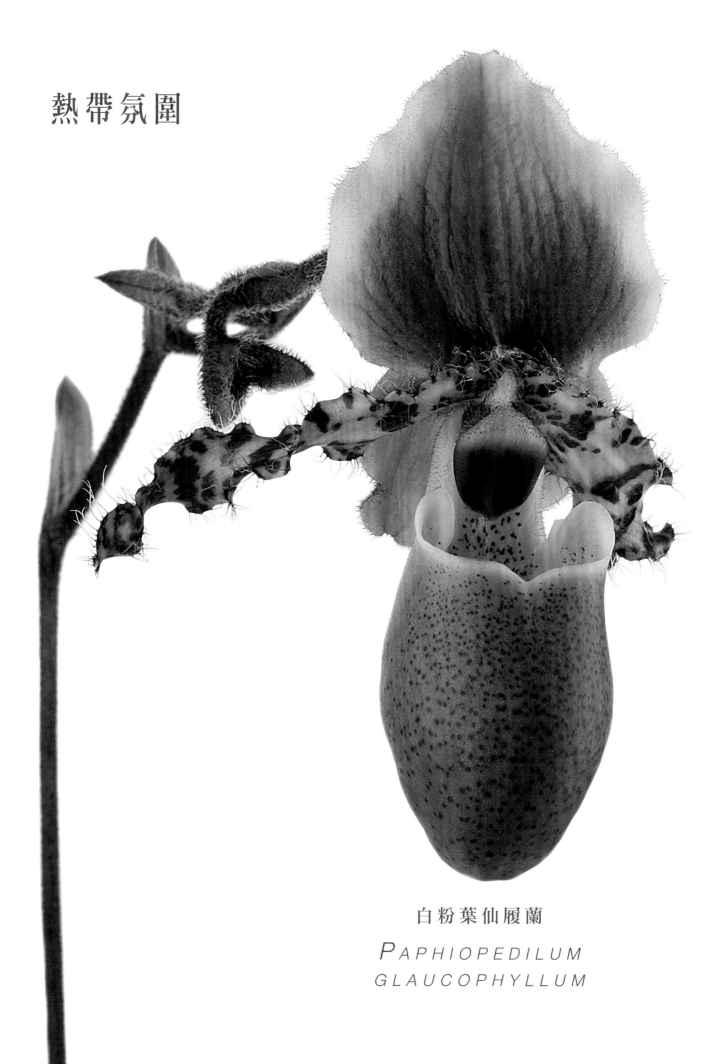

熱帶氛圍

白粉葉仙履蘭

PAPHIOPEDILUM
GLAUCOPHYLLUM

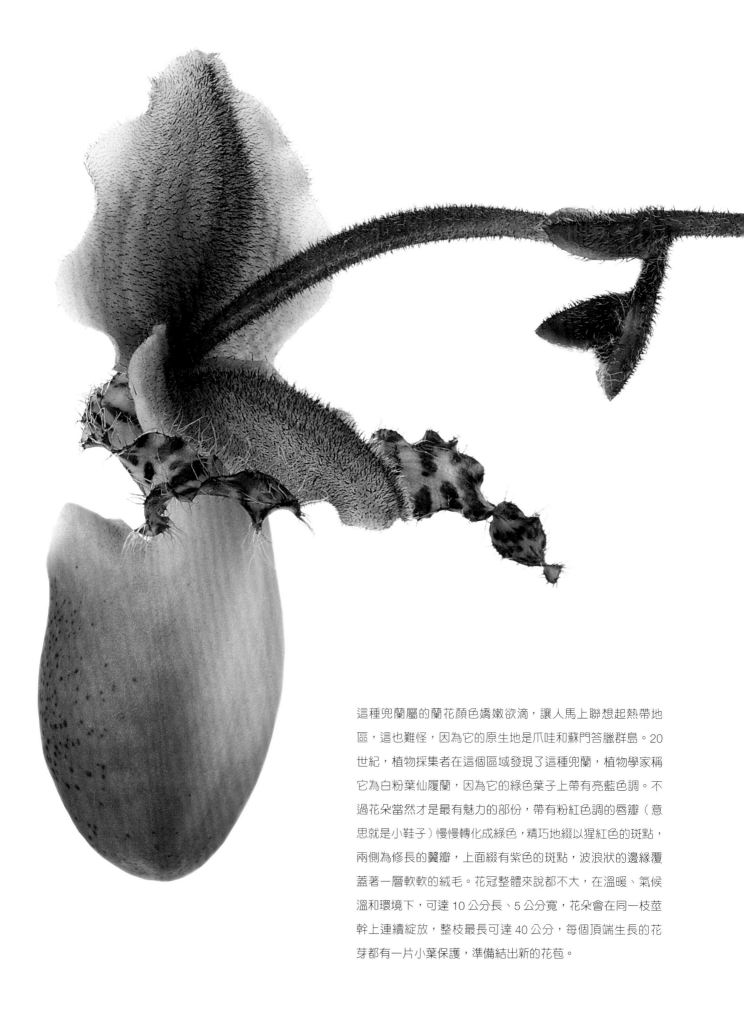

這種兜蘭屬的蘭花顏色嬌嫩欲滴，讓人馬上聯想起熱帶地區，這也難怪，因為它的原生地是爪哇和蘇門答臘群島。20世紀，植物採集者在這個區域發現了這種兜蘭，植物學家稱它為白粉葉仙履蘭，因為它的綠色葉子上帶有亮藍色調。不過花朵當然才是最有魅力的部份，帶有粉紅色調的唇瓣（意思就是小鞋子）慢慢轉化成綠色，精巧地綴以猩紅色的斑點，兩側為修長的翼瓣，上面綴有紫色的斑點，波浪狀的邊緣覆蓋著一層軟軟的絨毛。花冠整體來說都不大，在溫暖、氣候溫和環境下，可達 10 公分長、5 公分寬，花朵會在同一枝莖幹上連續綻放，整枝最長可達 40 公分，每個頂端生長的花芽都有一片小葉保護，準備結出新的花苞。

煙火蘭

這種迷你型的附生蘭是自然界的珍寶，原產於厄瓜多，但是也廣泛分布在祕魯和哥倫比亞，生命力非常驚人。它的花序就像穿透雲層的陽光，在春夏時節一再綻放，結出無數粉紅色的迷你花朵。花朵寬度只有 1 公分多，具有如煙火般的朝氣，和似蒲公英種子般的輕柔。這種蘭花看起來很柔弱，還好有放大鏡，我們可以看見大自然為了保護這種蘭花而賜予它的武器和技巧，好讓它能在這個環境中競爭：扁扁的葉片修長而尖，排列的方式像扇子，如同擺出一個劍陣來保護它小小的假球莖；萼片和花瓣跟刀片一樣銳利，隨時保護著唇瓣，而唇瓣與花梗相連，垂直生長，看起來就像是刮鬍刀片。這種蘭花叫做煙火蘭，種名 xyphophorus 是從古希臘文的 xiphos 而來，意思是雙面開鋒的劍。

白粉葉仙履蘭

MACROCLINIUM XYPHOPHORUS

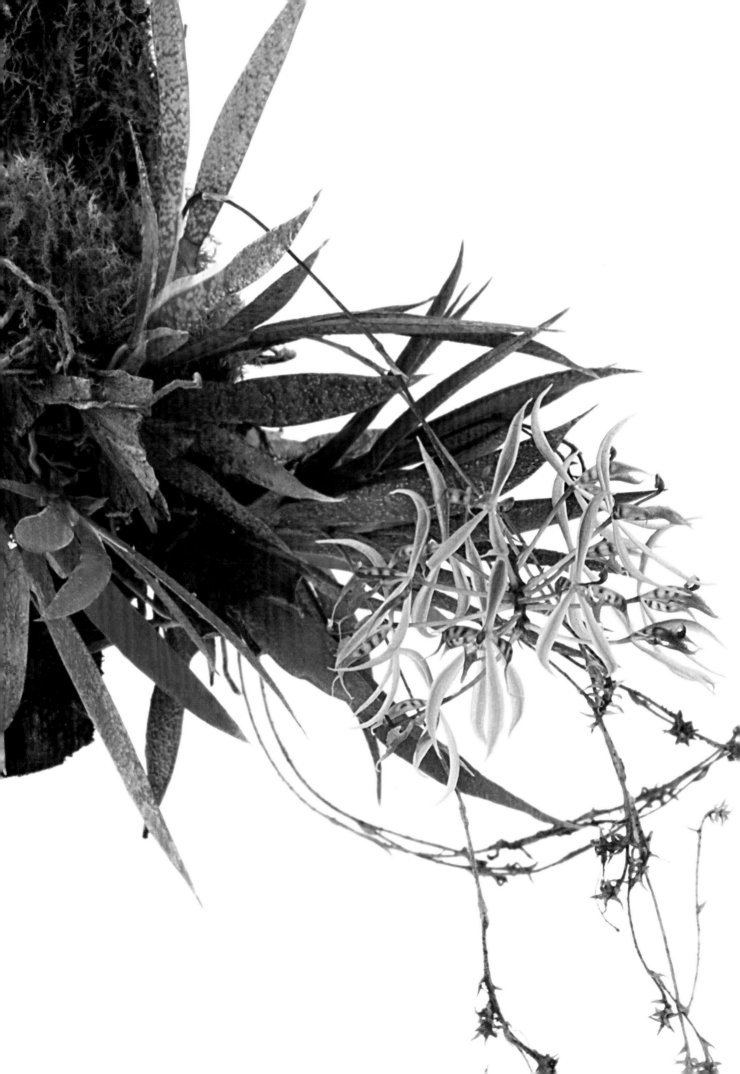

個性問題

石斛生長範圍廣，僅次豆蘭屬（*Bulbophyllum*），這種黃麒麟石斛就是大約 1200 種石斛中，氣質最華貴的一種。它的花冠呈金黃色，質地就像用蛋黃做的、真材實料的傳統冰淇淋一樣滑順。花瓣和萼片邊緣稍有褶邊，向下垂墜，尖端細長，不過就算是這樣，花朵看起來一點也不兇狠，反倒是傳達出低調的感覺，這是它保護唇瓣的作法。唇瓣是蘭花最私密的部位，負責吸引授粉昆蟲，從外面幾乎看不見，辨認的特點就是賞心悅目的紫色條紋，看起來是用畫筆的尖端畫出來的。黃麒麟石斛發現於新幾內亞，喜歡溫暖密閉的環境，在晚冬和初春盛開。

黃麒麟石斛

DENDROBIUM HODGKINSONII

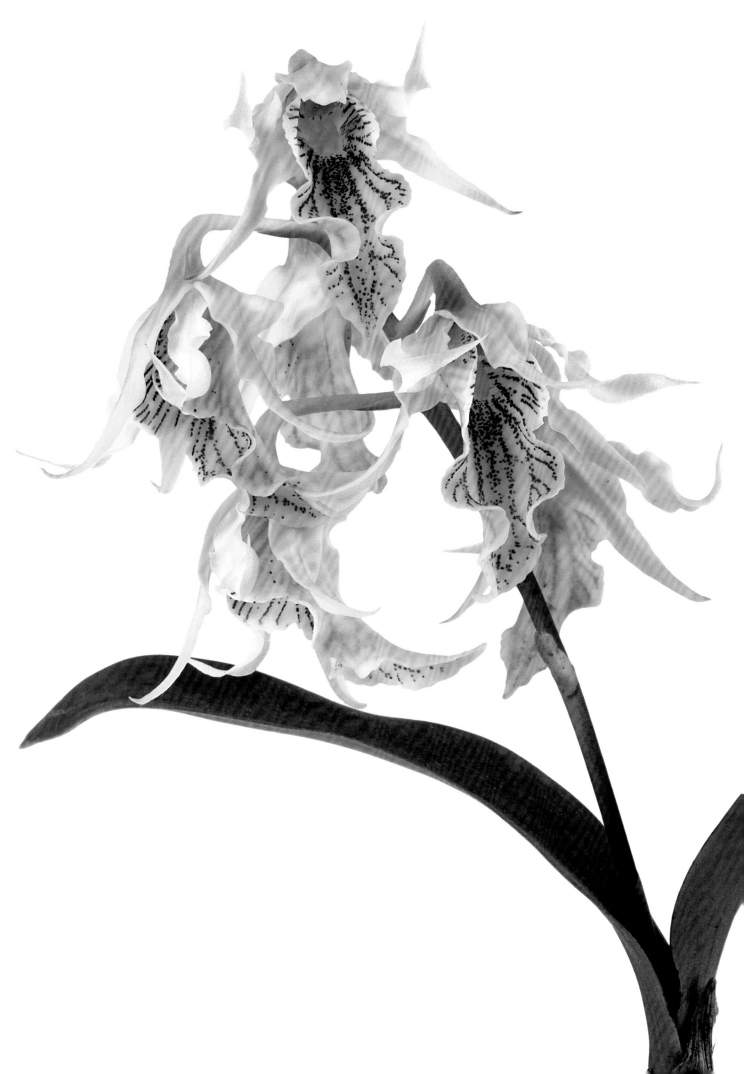

有人要跳森巴嗎？

優雅輕盈，無數朵花搖曳生姿，讓人想起一支舞群，準備要參加里約的嘉年華遊行。文心蘭又叫做跳舞蘭，第一眼就給人和諧的感覺。花冠的色彩總是亮麗，絕不會出現黯淡的顏色，不難讓人想起婀娜合身的上衣，和晚禮服蓬鬆的裙子。只要吹一口氣，就可以欣賞枝條在空中的曼妙舞姿。怎麼可能會有人不想要有一株如此美麗的蘭花呢？這種文心蘭的學名很難發音，而且分類學家最近還在討論，考慮要把它改名為 *Vitekorchis klotzschiana*。但你不用擔心這個，只要知道這種絕美蘭花的原產地是哥斯大黎加、巴拿馬、委內瑞拉、哥倫比亞、厄瓜多、祕魯，生長在封閉的亞熱帶雨林和山腳下，每年開兩次花，分別是春季和秋季。

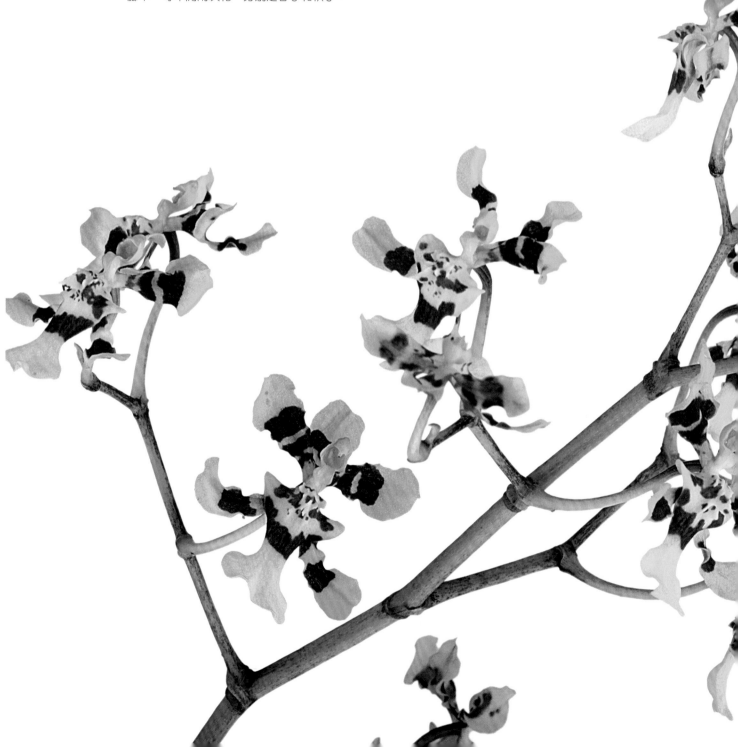

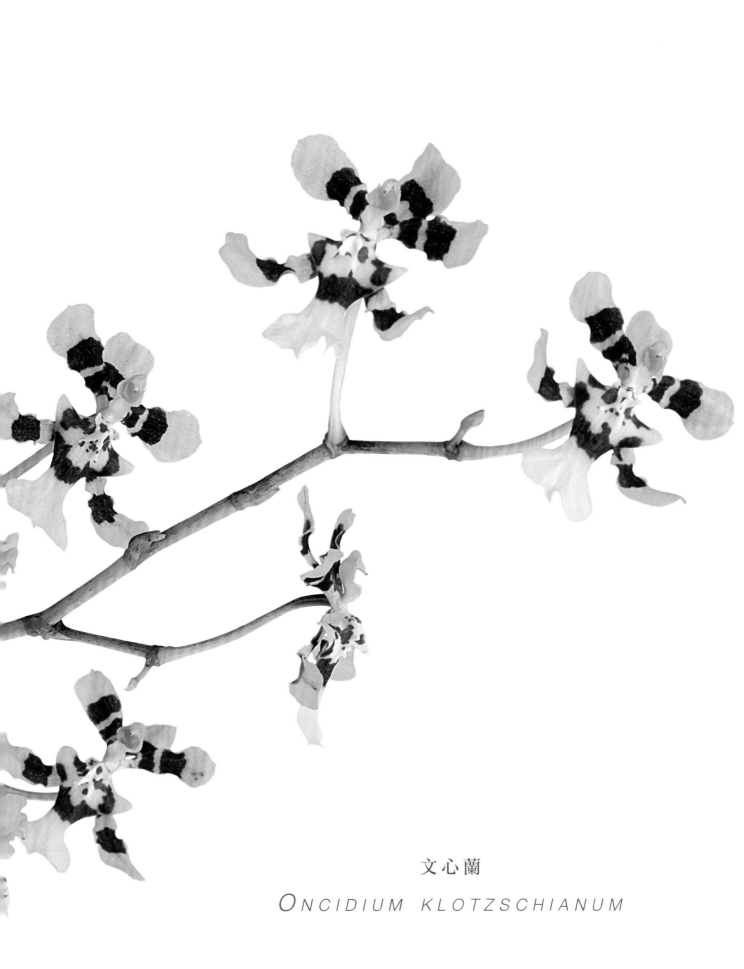

文心蘭

ONCIDIUM KLOTZSCHIANUM

幾近誇飾

不難想見，那些植物獵人（也就是早年探險時代尋找新種植物的人，當時大家這樣稱呼他們，如今他們還是這樣稱呼自己）幸運地發現一種過去從來沒有人見過的粉紅色拖鞋蘭時有多麼歡喜，碩大的後萼片幾乎跟整朵花不成比例。蠟質唇瓣的外型比較不像是拖鞋，而比較像頭盔，閃閃發亮，呈現明豔動人的黃褐色。這種蘭花發現於東南亞植被茂密的北向白堊質山坡地，這裡的地形非常難爬，當然有了這個發現，再怎麼難爬都是值得的。這段故事發生在 19 世紀末，這種蘭花以當代最偉大的英國育種專家喬瑟夫・查爾斯沃斯（Joseph Charlesworth）為名，至今風采依舊，只要在陰涼處栽種，就會準時在秋天綻放。

查氏仙履蘭

PAPHIOPEDILUM CHARLESWORTHII

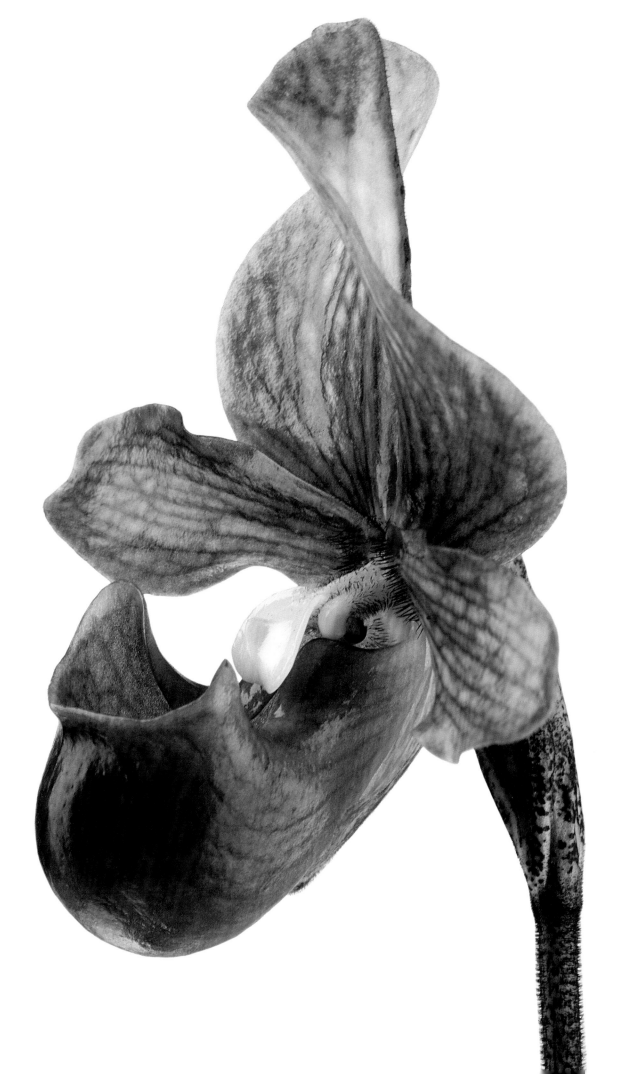

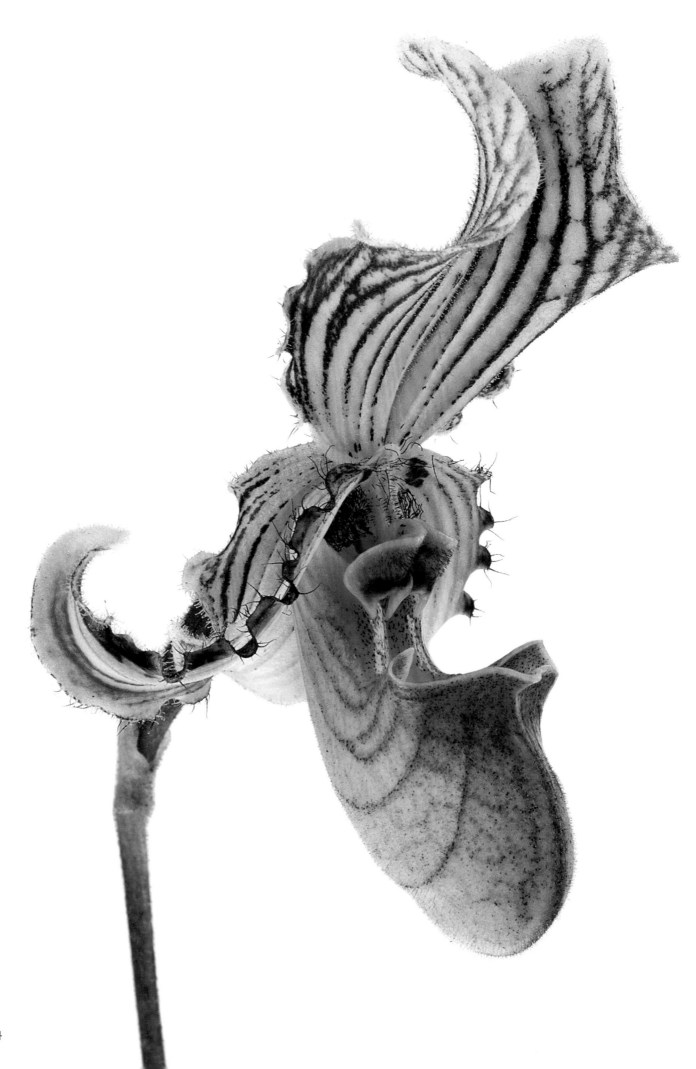

高貴的出身

費爾里仙履蘭俗稱翹鬍子，有人想猜猜它的原產地是哪裡嗎？想到印度的話就八九不離十了。其實這種蘭花的外型很明顯帶有印度頭巾的影子，不過這種頭巾樣式比較特別，有扇形的頂端，在喜慶時穿戴。而這種蘭花的原產地正是印度境內的喜馬拉雅山以及鄰近的不丹。它體型嬌小，但個性十足，花型華麗，型態出眾，輪廓深刻華美，高度不到 10 公分，莖部短小，大約 25 公分，叢生在河邊的高草叢中或是林中的樹下，海拔範圍約 1300 到 2200 公尺。它在春天盛開，有時也會在秋天綻放。

費爾里仙履蘭

PAPHIOPEDILUM FAIRRIEANUM

陣陣電波

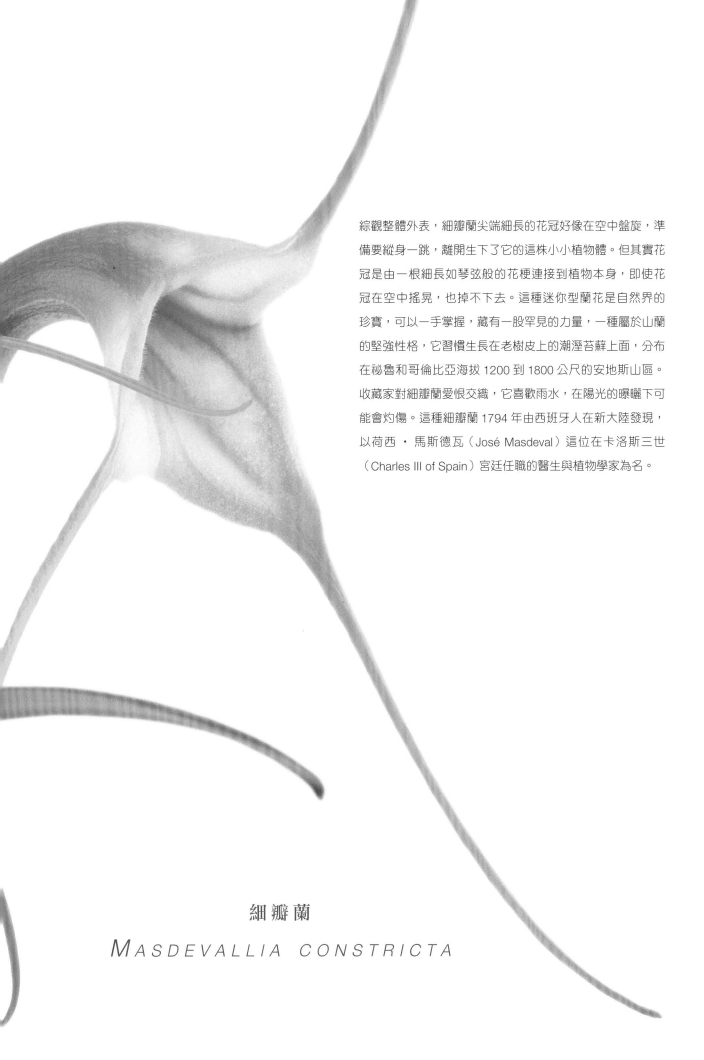

綜觀整體外表，細瓣蘭尖端細長的花冠好像在空中盤旋，準備要縱身一跳，離開生下了它的這株小小植物體。但其實花冠是由一根細長如琴弦般的花梗連接到植物本身，即使花冠在空中搖晃，也掉不下去。這種迷你型蘭花是自然界的珍寶，可以一手掌握，藏有一股罕見的力量，一種屬於山蘭的堅強性格，它習慣生長在老樹皮上的潮溼苔蘚上面，分布在祕魯和哥倫比亞海拔 1200 到 1800 公尺的安地斯山區。收藏家對細瓣蘭愛恨交織，它喜歡雨水，在陽光的曝曬下可能會灼傷。這種細瓣蘭 1794 年由西班牙人在新大陸發現，以荷西 ・ 馬斯德瓦（José Masdeval）這位在卡洛斯三世（Charles III of Spain）宮廷任職的醫生與植物學家為名。

細 瓣 蘭

M ASDEVALLIA CONSTRICTA

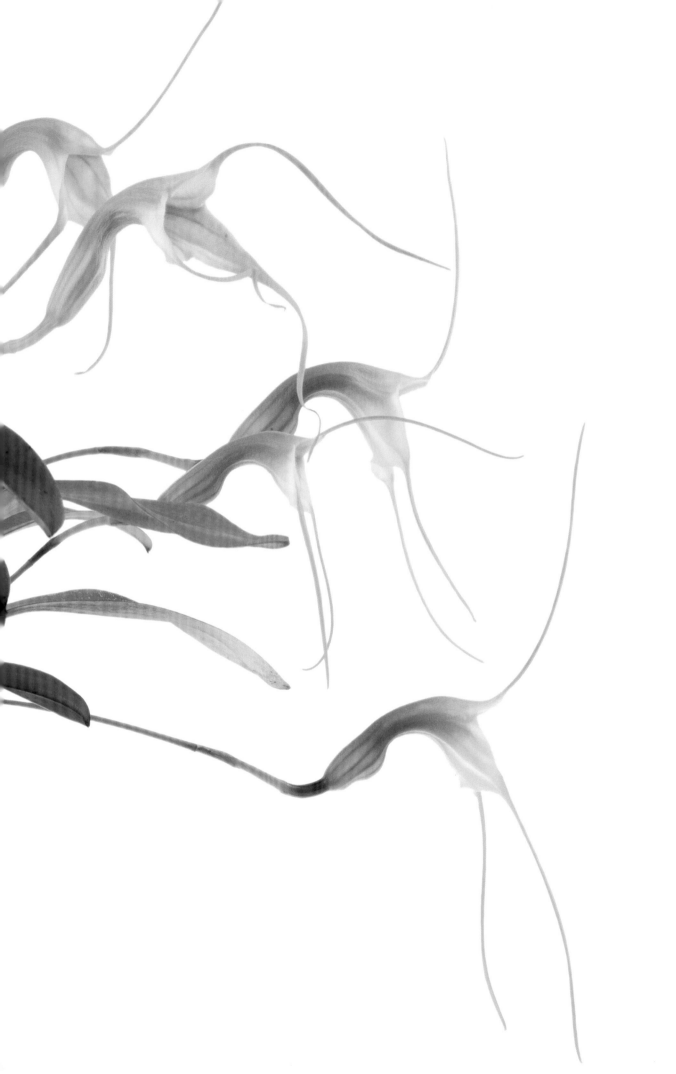

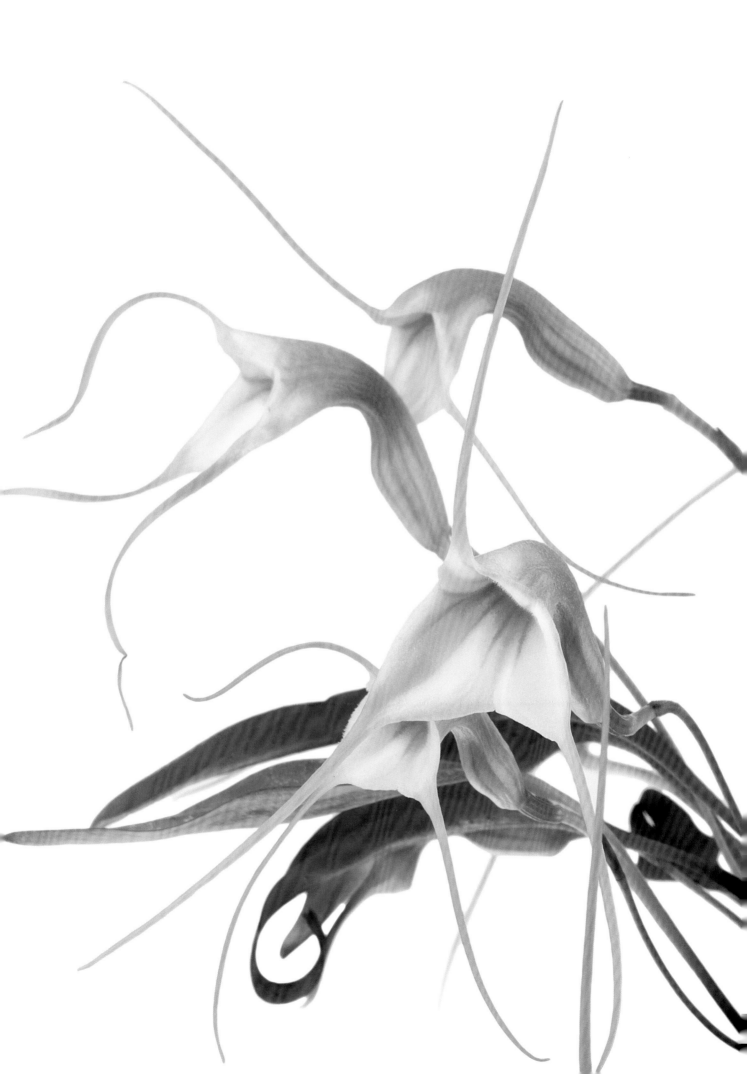

無法忘懷

這種小型蘭花不比張開的手掌大，但絕對不會被人忽略，12朵搶眼的金色花冠以奇特的方式排列，在蘭花中顯得非常突出。花冠垂掛在細瘦的總梗上，由單獨一根莖支撐，構成輻射狀的花序。這種蘭花像剛做好指甲的淑女一樣，張開指頭等指甲油乾。也有人覺得它像一把洋傘，用來遮蔽夏秋之際盛開時的烈日，以保護花朵內部最脆弱的部位。黃萼捲瓣蘭的外型隱約帶有東方色彩，足以代表全世界蘭花中最大的一屬：豆蘭屬，其中許多種類的原生地是中國、尼泊爾、阿薩姆（印度），還有遠達越南的山地森林。德國植物學家路德維希・賴欣巴赫（Ludwig Reichenbach）在 1869 年發現這種蘭花，他將之描述為跟著一片葉子一起從小小的卵形偽球莖中長出來的一塊精雕細琢、賞心悅目的寶石。

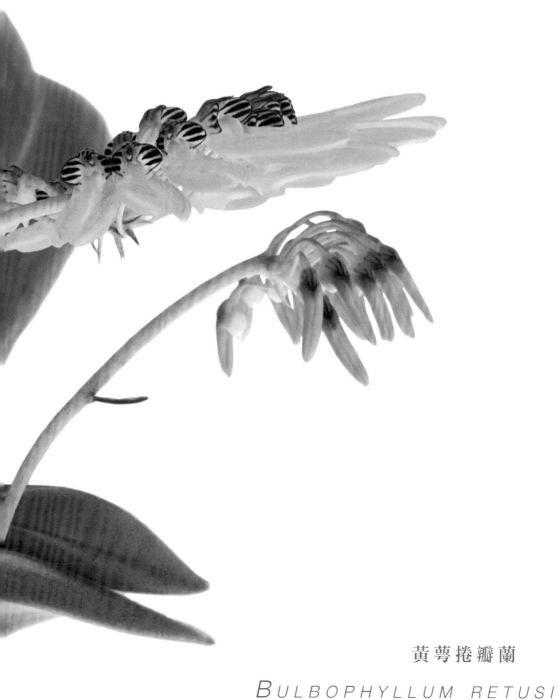

黃萼捲瓣蘭

BULBOPHYLLUM RETUSIUSCULUM

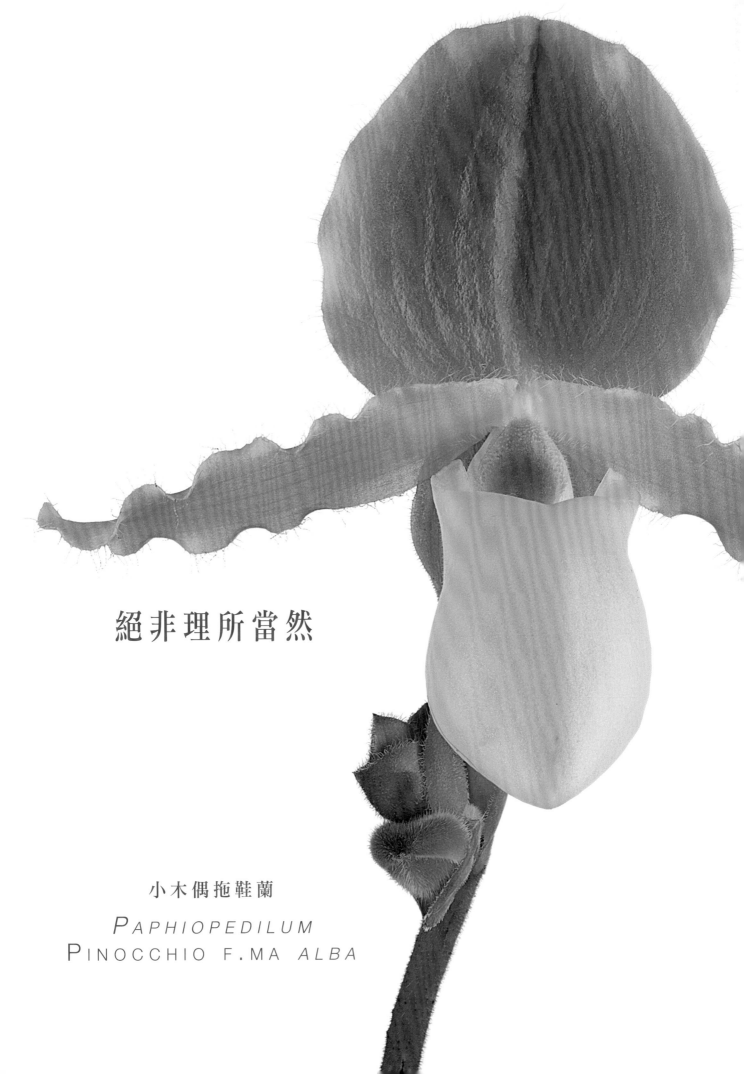

絕非理所當然

小木偶拖鞋蘭

PAPHIOPEDILUM
PINOCCHIO F.MA ALBA

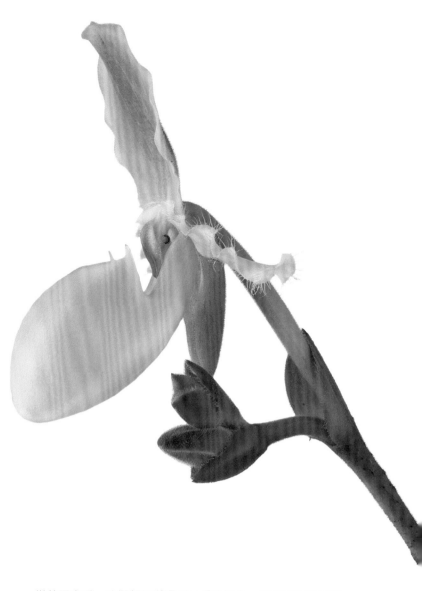

從花語來看，我們都知道遇到示愛的場合，蘭花和玫瑰是難分軒輊的選擇。但是小木偶拖鞋蘭不在這個行列裡面。它的名字和外型讓人聯想到振奮、愉悅、活力。1997 年，偉大的法國的育種與蘭花專家馬塞爾・勒古弗（Marcel Lecoufle）向英國皇家園藝學會的國際蘭花登錄（The International Orchid Register of the Royal Horticultural Society）註冊這株蘭花時，用了義大利作家科洛迪（Collodi）筆下人物的名字，一點也不難理解。為了創造這種蘭花，他挑選了兩個性狀很強的親本：一是白粉葉仙履蘭，這種蘭花的葉子帶有淡淡的藍色，唇瓣明顯，呈現大膽的粉紅色；另一為櫻草拖鞋蘭（*Paphiopedilum primulinum*，呈淡黃色），它的唇瓣更顯眼。雜交的結果就如這張照片所見：一株呈淡黃色和萊姆綠的蘭花，引人好奇又可帶來很大的滿足感，因為它喜歡在溫暖的環境中成長，而且隨時都有花。一朵花盛開後，另一個花苞就會開始成熟，幾個月後也跟著開花。

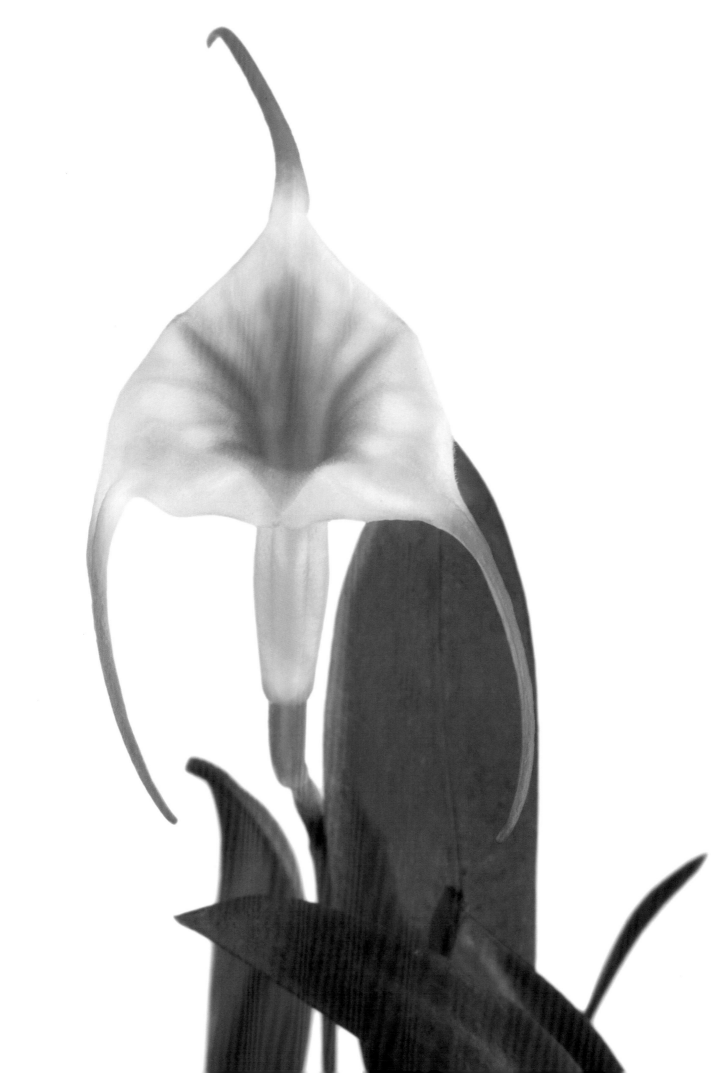

是的，就是我

大自然創造三尖蘭時，靈感想必源源不絕。三尖蘭屬是原產於南美洲的小型蘭花，在安地斯山的高海拔山頭分布很廣，它是這個冷涼地帶的森林常客，高大的樹木提供舒爽的遮蔭，替蘭花阻擋烈日。這種三尖蘭很好辨認，有三個萼片在基部融為一體，所以花冠看起來就像一隻小小的三角高腳杯，頂端收成細長迷人的尾巴。位於中央、由萼片保護的是幾片小花瓣和一片唇瓣，也就是花的生殖器，從外面幾乎看不到，不過授粉昆蟲當然到得了。三尖蘭雜交種是人類培育出來的，保有原本優雅的魅力，同時又加強了它的吸引力和不尋常的特色，而且比自然種容易照顧。冬天放在室內陰涼處，夏天時移到樹蔭下，時常噴水澆水——但千萬別過量——它就會以盛開的姿態回報你。

三尖蘭雜交種

MASDEVALLIA HYBRID

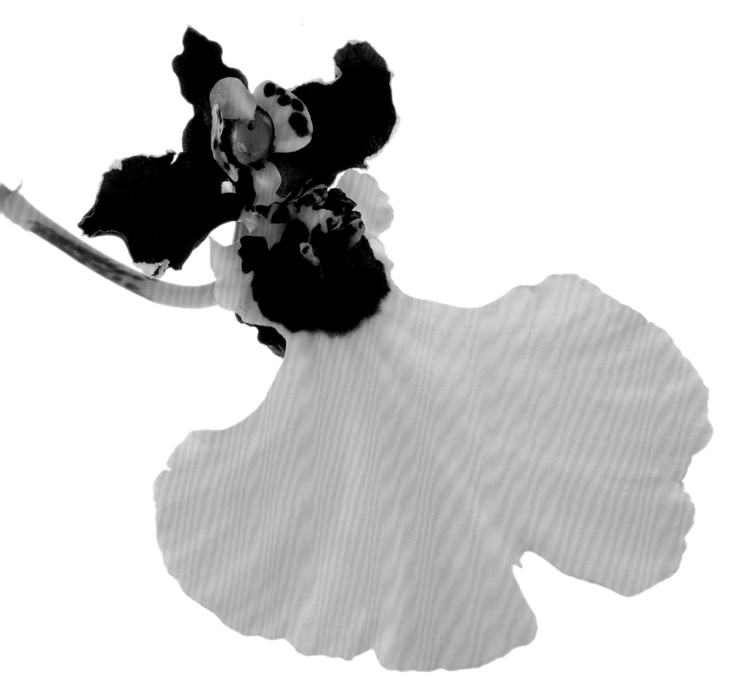

向美感致敬

這種蘭花是文心蘭的出色代表，完全當得起 *insigne* 這個種小名，這個拉丁文單字的意思是傑出或顯要。植物學家分析遺傳圖譜，完全確認這種蘭花的基因特性之後，在 2002 年確認這是正確的命名；在 2002 年以前，這種在巴西聖保羅發現的蘭花叫做 *Oncidium varicosum* var. rogersi "Baldin"。這種精確的科學程序，對沉迷於仔細觀察蘭花的人來說不是什麼重要的事。波瓣文心蘭令人驚奇的地方之一就是唇瓣，寬約 4 公分，跟整個花冠比起來大得不成比例。花冠呈現亮黃色，環繞四周的是極深的褐色萼片和花瓣。它在秋天和冬天的頭兩週開花，雖然看起來很嬌貴，但是個性隨和，就算栽種時犯了點小錯，它也可以忍受。

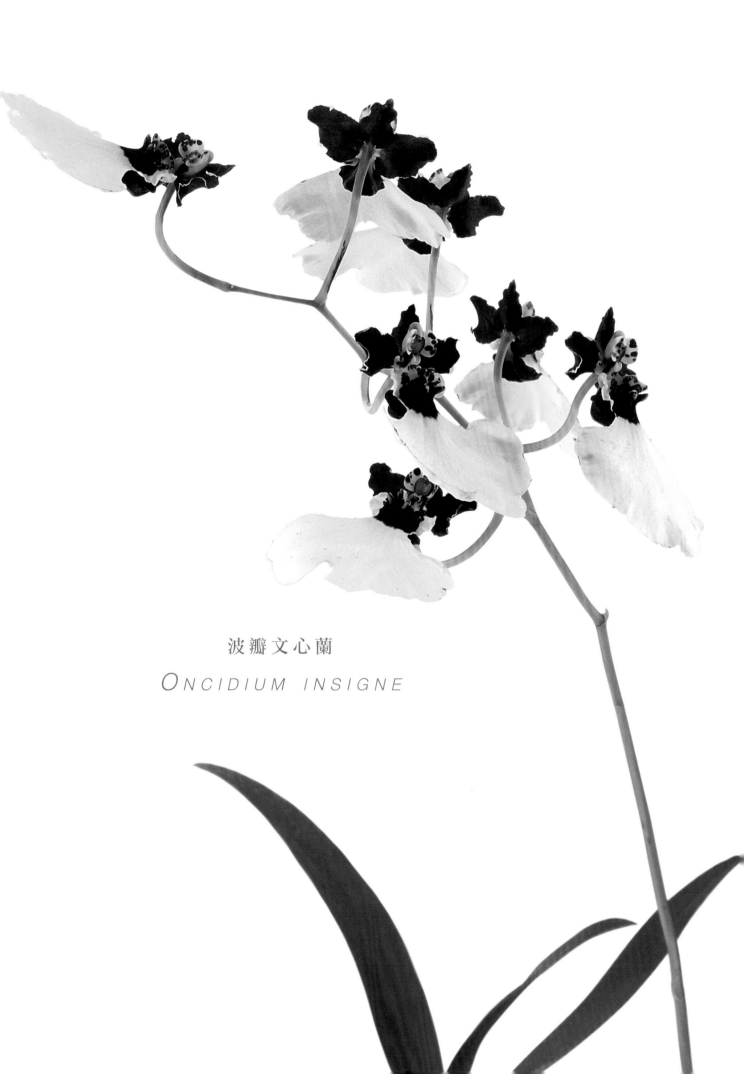

波瓣文心蘭

Oncidium insigne

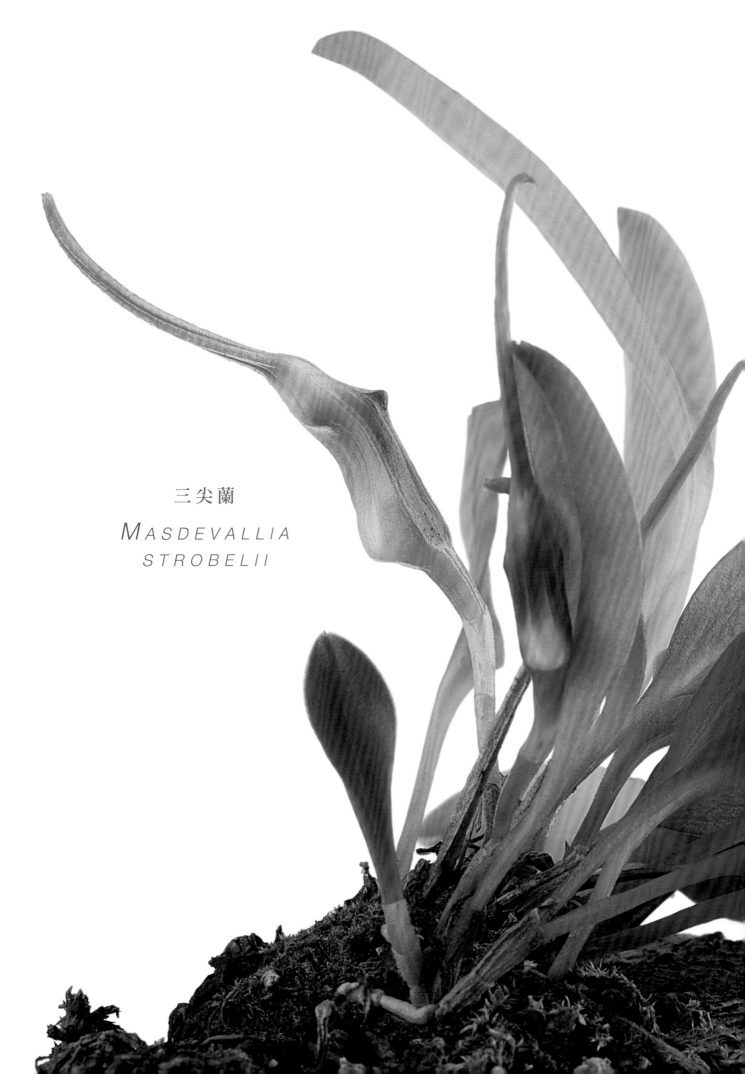

三尖蘭

MASDEVALLIA
STROBELII

嬌小可人

這種嬌小的山蘭準備綻放時，會讓人捨不得把目光移開。這種蘭花生長在祕魯和厄瓜多東南部、海拔 1400 到 1700 公尺的安地斯山脈森林的樹上，花苞尖端細長，長度不超過 5 公分，從三五成叢的葉片中探出頭，革質的葉片基部呈楔形。花苞需要幾天才會盛開，彷彿是要給焦急的蘭花收藏家足夠的時間好好觀察。開花的時間在耶誕節幾週前，四處洋溢著喜慶的氣氛和蛋糕餅乾的味道，在這中間還有一種更濃的香味，也就是這種三尖蘭的典型糖果香。

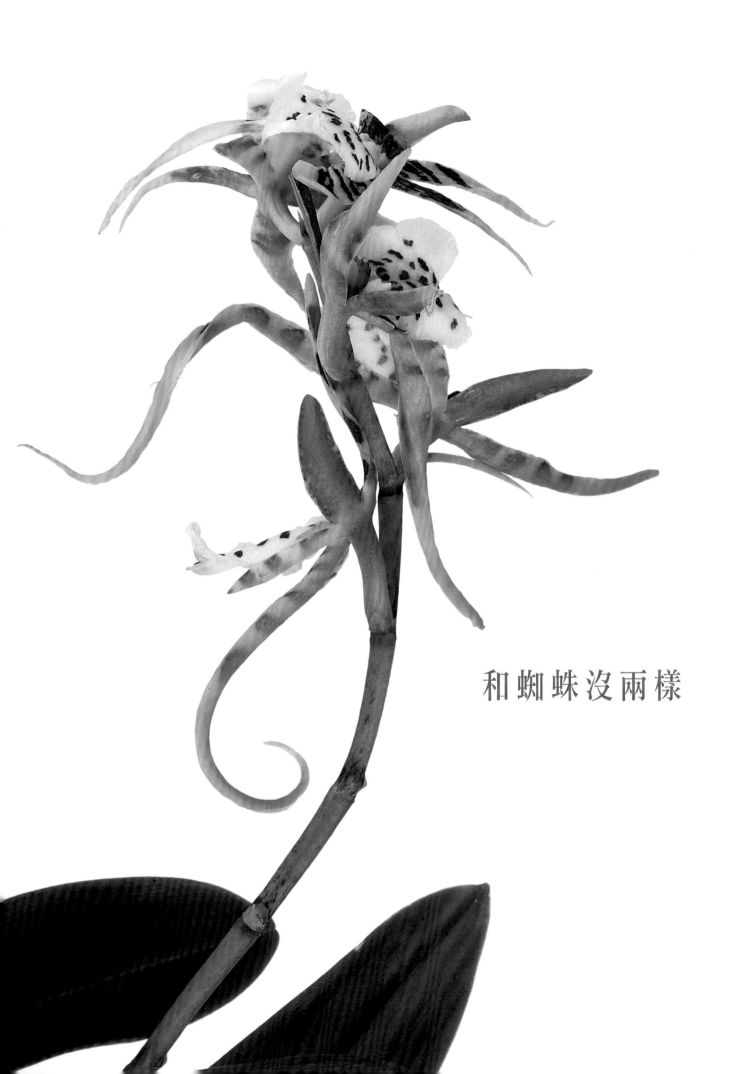

和蜘蛛沒兩樣

永恆之風蜘蛛蘭
BRASSIA ETERNAL WIND

蜘蛛蘭引人注目的地方就是萼片和花瓣的外型：有些十分修長，幾乎就跟蜘蛛一模一樣，難怪叫做「蜘蛛蘭」。這個屬的蘭花只有 30 個種，大部分都有香氣，分布在中南美洲的熱帶地區，綠油油的披針狀葉片生長繁茂，還有幾顆假球莖緊密排列在一起。

永恆之風蜘蛛蘭這株雜交種深受初入門者的喜愛，它在 1993 年培育出來，賞心悅目的花序每年生長兩次，綠黃色的花冠上點綴著巧克力色的斑點。儘管外型帶著濃濃的異國風情，但是很容易在家種植。它全年都需要中度日照，夏天還需要大量水份，而秋天則只需極少量的水。

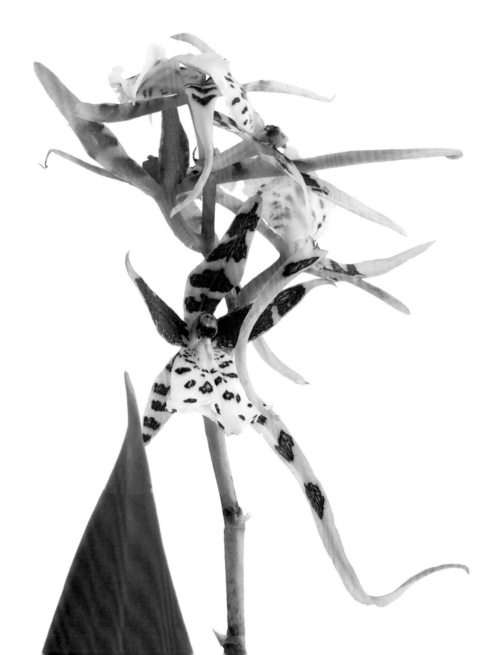

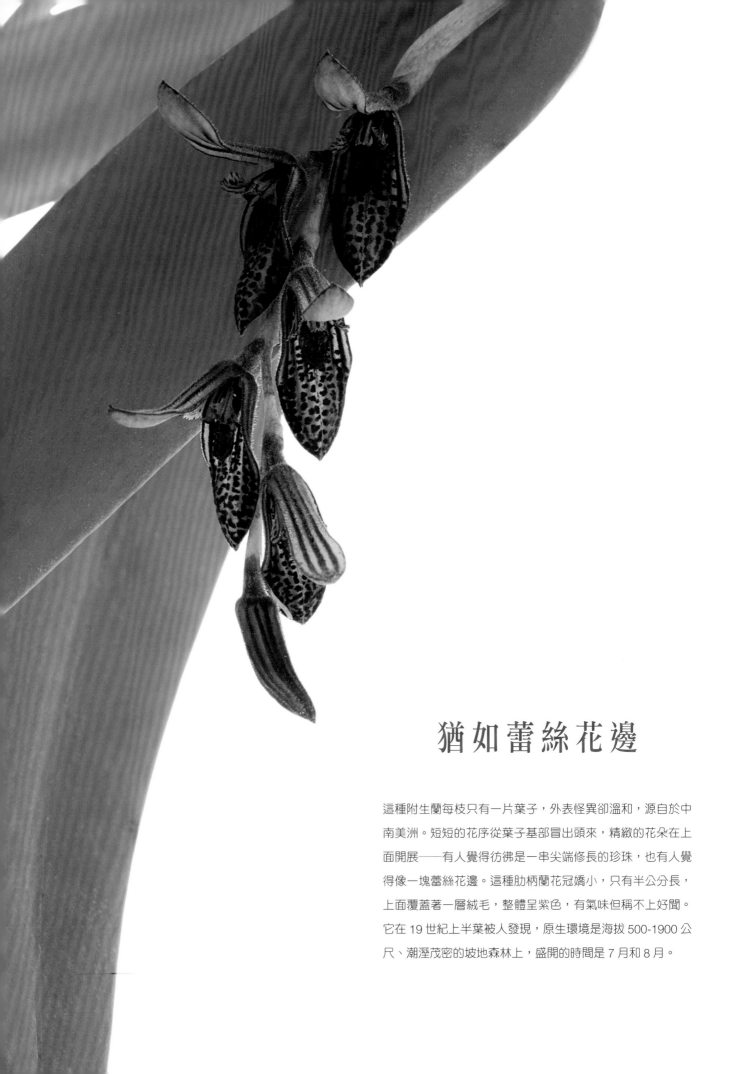

猶如蕾絲花邊

這種附生蘭每枝只有一片葉子，外表怪異卻溫和，源自於中南美洲。短短的花序從葉子基部冒出頭來，精緻的花朵在上面開展——有人覺得彷彿是一串尖端修長的珍珠，也有人覺得像一塊蕾絲花邊。這種肋柄蘭花冠嬌小，只有半公分長，上面覆蓋著一層絨毛，整體呈紫色，有氣味但稱不上好聞。它在 19 世紀上半葉被人發現，原生環境是海拔 500-1900 公尺、潮溼茂密的坡地森林上，盛開的時間是 7 月和 8 月。

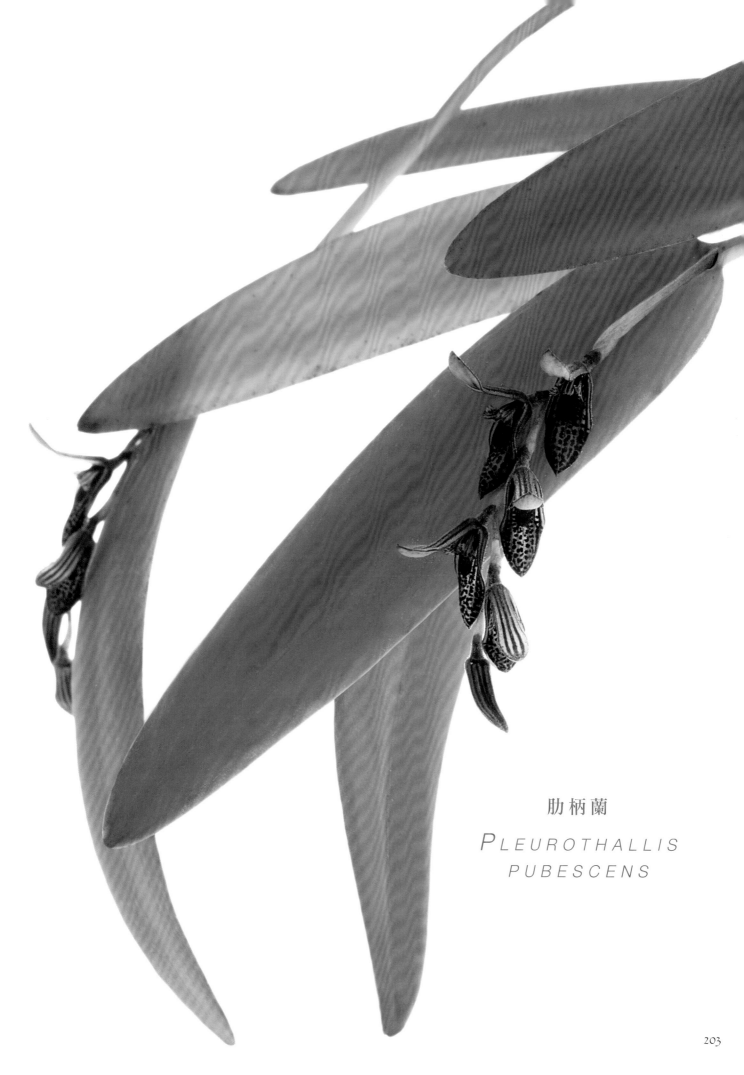

肋柄蘭

*PLEUROTHALLIS
PUBESCENS*

神祕之花

鵝頭豆蘭在野外分布很廣，從蘇門達臘、蘇拉威西（西里伯島）和婆羅洲的溫帶森林和溼地，到最遠的新幾內亞。在印尼群島靠近赤道、位於亞洲和大洋洲間的中途點的地方，音樂是用大自然材料做成的樂器所演奏出來的，目的是替舞蹈伴奏，這種優雅秀麗的舞蹈頌揚女性之美，或是天堂鳥飛翔時的輕盈姿態，因此這種蘭花擁有這樣的特質絕非偶然，它的花朵碩大，接近 17 公分。鵝頭豆蘭在秋天開花，花冠有特殊的香味，有點類似現磨胡椒的香氣，萼片排列的方式也很特別，遵照自然界的某種神祕法則，兩片萼片向前傾斜，吸引授粉昆蟲，另外一片則向下彎曲，保護授精後的子房。

鵝 頭 豆 蘭

B ULBOPHYLLUM GRANDIFLORUM

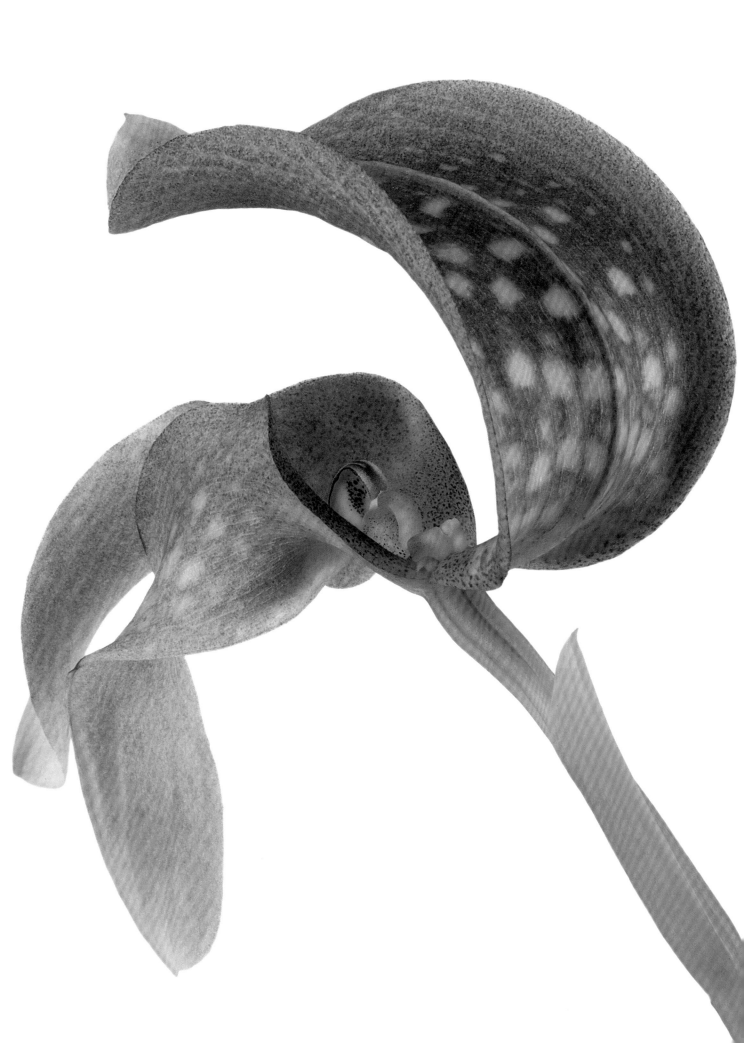

作者簡介

法比歐 ‧ 佩特羅尼，1964 年生於義大利安科納省的寇里納爾多，現居米蘭。在研習攝影期間曾和多位頂尖攝影師合作，進入職業生涯之後專注於肖像和靜物攝影，他憑著訴諸直覺和細緻入微的風格，在這兩個領域脫穎而出。多年來他拍下了許多義大利文化界、醫學界和經濟界名人的肖像。他也與幾家大型廣告公司合作，為一些聲譽卓著、國際聞名的公司和機構創作了大量廣告作品，並親自主持義大利的幾個知名攝影刊物。他在 White Star 出版過《馬：大師肖像》（Horses：Master Portraits）、《混種狗的生活》（Mutt's Life!）、《雞尾酒》（Cocktails）和《超級貓咪》（Supercats!）。

安娜 ‧ 瑪麗亞 ‧ 波提切利（Anna Maria Botticelli）在熱那亞出生，目前定居米蘭。她是生物學與微生物學家，跟家人一樣都很熱愛植物。她為許多植物專欄和機構撰稿，也替義大利最重要的花卉、植物、花園與果樹月刊《梔子花》（Gardenia）審稿，負責蘭花、天竺葵、春植球根花卉的文章。她出版了《蘭花的肖像》（Ritratti di Orchidee，1990 年出版）。她與身兼藥劑師藥草學家的克萊門蒂娜 ‧ 卡紐拉（Clementina Cagnola）合著《由葉生葉》（La salute foglia per foglia，1998 年出版），也曾與國際花卉種球中心（International Flower Bulb Center, IBC）合作，編輯《盆栽花園》（Giardini in vaso，1998 年出版）一書中的技術性內容。

謝誌

作者向各位專家致上誠摯謝意，多虧有各位的知識、影響、輔導，這本書才能誕生 感謝 Le Orchidee del Lago Maggiore 的路易吉 ‧ 卡里尼多年的努力，才有這本寫真集裡面的蘭花。我也要特別感謝亞歷山卓 ‧ 瓦倫薩這位收藏家和熱情洋溢的育種學家，他因確立國際蘭花命名並提供寶貴建議而贏得許多國際獎項。我也非常感謝吉安卡洛 ‧ 波吉這位蘭花培育專家，他也是義大利少數常在皇家園藝學會（RHS）註冊新種蘭花的人，感謝他深入了解和收集故事，以及傑出的敘事和溝通技巧，也謝謝他溫暖的支持，分享他的經驗。感謝吉多 ‧ 維第這位充滿熱情的義大利重要業餘蘭花收藏家，他和很多協會密切合作，撰寫義大利最詳細和最受歡迎的業界部落格，踴躍參與各大盛會，贏得國際認可，屢屢獲獎，感謝他的支持和鼓勵。我也要大大感謝娜塔莉亞 ‧ 菲德里（Natalia Fedeli）這位《梔子花》的記者，她也是《玫瑰》（Roses，中文版 2014 年由大石國際文化出版）的作者，感謝她找尋本書裡拍攝的蘭花，也謝謝她真誠的信任。最後，我想感謝我的丈夫恩內斯托 ‧ 米諾第（Ernesto Minotti），他全程參與這本書寫作的過程和研究，並替這本書一再校稿。

攝影師法比歐 ‧ 佩特羅尼想要感謝路易吉 ‧ 卡里尼、德特勒夫 ‧ 弗倫澤爾（Detlef Frenzel），謝謝他們的授權與幫助。

索引

相關機構與網站

科學機構

Royal Horticultural Society (RHS)
London, UK
Tel. +44 845 260 5000
www.rhs.org.uk
Epidendra, The Global Orchid
Taxonomic Network
Costa Rica
Tel. +506 2511 7931
www.epidendra.org
Swiss Orchids Foundation (SOF)
Basel, Switzerland
Tel. +41 61 267 29 81
orchid.unibas.ch

植物園

Eric Young Orchid Foundation
Trinity, Jersey, Channel Islands, UK
Tel. +44 1534 861 963
admin@eyof.co.uk
www.ericyoungorchidfoundation.co.uk
Jardín Botánico Lankester
Universidad de Costa Rica
Cartago, Costa Rica
Tel. +506 552 3247
jardinbotanicolankester@ucr.ac.cr
www.jbl.ucr.ac.cr/php/inicio/inicio.php
Marie Selby Botanical Gardens
Sarasota, Florida, USA
Tel. +1 941 366 5731
www.selby.org
Gardens By the Bay
& Singapore Botanic Gardens
Singapore
www.gardensbythebay.com.sg/en/
home.html
www.sbg.org.sg

網站

Internet Orchid Species Photo Encyclopedia
www.orchidspecies.com
The International Orchid Register
Selston, Nottinghamshire, UK
Tel. +44 1773 511814
orcreg@rhs.org.uk
apps.rhs.org.uk/horticulturaldatabase/
orchidregister

部落格與論壇

Giulio Farinelli
www.orchidando.net
giulio@orchidando.net

Guido De Vidi
www.orchids.it
info@orchids.it
OrchidBoard
www.orchidboard.com/community
Slippertalk Orchid Forum
www.slippertalk.com/forum/index.php

蘭花協會

European Orchid Council (EOC)
www.europeanorchidcouncil.eu
Associazione Italiana di Orchidologia (AIO)
www.associazioneitalianaorchidologia.it
British Orchid Council (BOC)
www.british-orchid-council.info
Deutsche Orchideen-Gesellschaft (DOG)
www.orchidee.de
American Orchid Society (AOS)
www.aos.org
All Japan Orchid Society (AJOS)
www.orchid.or.jp
Taiwan Orchid Growers Association (TO-GA)
www.toga.org.tw/eng/index.php

專業蘭園與蘭花收藏家

Alessandro Valenza
Marzio, Varese, Italy
Tel. +39 (0)332 727869
valenzino@yahoo.it
www.flickr.com/photos/35673552@N06/
www.facebook.com/valenza.alessandro
A.M. Orchidées
Grisy Suisnes, France
Tel. +33 1 60627008
www.am-orchidees.fr
marongiu@free.fr
Az. Agricola Nardotto Capello
Camporosso, Imperia, Italy
Tel. +39 (0)184 290069
www.nardottoecapello.it/azienda.asp
Az. Floricola Il Sughereto
di Giulio Farinelli
Roccastrada, Grosseto, Italy
Tel. +39 329 9623252
info@orchidandoshop.it
www.orchidando.net
Az. Floricola Orchidee Circeo
San Felice Circeo, Latina, Italy
Tel. +39 (0)773 540061
info@orchideecirceo.it
www.orchideecirceo.it
Detlef Frenzel Orchideen
Stuttgart, Germany

Tel. +49 711 283863
orchideen-frenzel@t-online.de
Enrico Orchidee di Vincenzo Enrico
Albenga, Savona, Italy
Tel. +39 (0)182 50864
info@enricoorchidee.it
www.enricoorchidee.it
Floricoltura Corazza di Adriano Corazza
Polpenazze del Garda, Brescia, Italy
Tel. +39 (0)365 654050
info@floricolturacorazza.it
www.floricolturacorazza.it
Floricoltura Valtl Raffeiner
Bolzano, Italy
Tel. +39 (0)471 920218
info@raffeiner.net
www.raffeiner.net
Hans Christiansen Orchidegartneriet
Fredensborg, Denmark
Tel. +45 48480471
www.orchidegartneriet.dk
L'Amazone Orchidées of Gerhard Schmidt
Nalinnes, Belgium
Tel. +32 (0)71 302285
amazone.orchidees@gmail.com
www.amazoneorchidees.be
Le Orchidee del Lago Maggiore di Luigi Callini
Belgirate, Verbano-Cusio-Ossola, Italy
Tel. +39 340 5284908
www.orchidslago.com
Orchideria di Morosolo di Giancarlo Pozzi
Casciago, Varese, Italy
Tel. +39 (0)332 820661
info@orchideria.it
www.orchideria.it
Riboni Orchidee di Alfredo Riboni
Varese, Italy
Tel. +39 (0)332 263565
info@riboniorchidee.it
www.riboniorchidee.it
Röllke Orchideenzucht
Schloss Holte-Stukenbrock, Germany
Tel. +49 (0)5207 920546
roellkeorchideenzucht@t-online.de
www.roellke-orchideen.de
Ryanne Orchidée
Bavay, France
Tel. +33 (0)3 27693055
ryanne.orchidee@wanadoo.fr
www.ryanne-orchidee.com

蘭花

作　　者：安娜‧瑪麗亞‧波提切利
攝　　影：法比歐‧佩特羅尼
翻　　譯：賴孟宗
主　　編：黃正綱
文字編輯：盧意寧　許舒涵
美術編輯：吳思融　張琬琳　秦禎翊
行政編輯：潘彥安

發 行 人：熊曉鴿
總 編 輯：李永適
版　　權：陳詠文
發行主任：黃素菁
印務經理：蔡佩欣
財務經理：洪聖惠
行銷企畫：鍾依娟
行政專員：簡鈺璇
出 版 者：大石國際文化有限公司
地　　址：台北市內湖區堤頂大道二段 181 號 3 樓
電　　話：(02) 8797-1758
傳　　真：(02) 8797-1756
印　　刷：博創印藝文化事業有限公司

2014 年（民 103）12 月初版
定價：新臺幣 580 元
本書正體中文版由 Edizioni White Star s.r.l.
授權大石國際文化有限公司出版
版權所有，翻印必究
ISBN：978-986-5918-78-1（精裝）
＊ 本書如有破損、缺頁、裝訂錯誤，
　　請寄回本公司更換
總代理：大和書報圖書股份有限公司
地址：新北市新莊區五工五路 2 號
電話：(02) 8990-2588
傳真：(02) 2299-7900

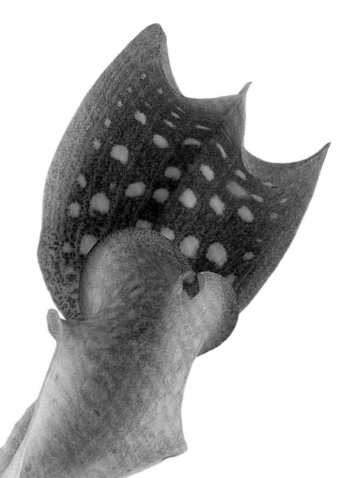

國家圖書館出版品預行編目（CIP）資料

蘭花
安娜‧瑪麗亞‧波提切利作；賴孟宗翻譯
臺北市：大石國際文化，民 103.12
208 頁：21×28.4 公分
譯自：Orchids
ISBN 978-986-5918-78-1（精裝）
1. 植物攝影　2. 蘭花　3. 攝影集
957.3　　　　　　　　　　　103025737